修訂版　新手出發！

走進台灣
步道小旅行

MOOK

〔編輯室報告〕
向山行，發現台灣最動人角落

在鳶嘴山稜線步道上，遇見十幾位從紐西蘭遠道而來的朋友，特地安排假期到台灣健行，從南到北走過七條難度不一的步道，身手矯健的阿姨告訴我們，台灣山林的美麗不輸紐西蘭。

有一次在台北七星山頂與法國女孩閒聊，她們也覺得台灣人好幸運，搭車就能到達步道入口，半天時間即能擁抱壯闊山海景色，不爬山實在太浪費。日出雲海、峽谷飛瀑、春櫻秋芒，最迷人的風景都藏在崇山峻嶺間，連國外旅客也慕名而至，住在這塊土地上，怎麼能夠錯過！

森林佔全島面積的58.5%，從低海拔熱帶闊葉林、溫帶針葉林、高山箭竹冷杉到寒帶草原，林相風貌萬千，蘊藏豐富的自然資源及多樣物種，如同一座會呼吸的自然生態博物館。一步一步，踩踏著樹葉和泥土堆疊的柔軟，呼吸芬多精和負離子調和的清新，陽光穿越樹葉縫隙，灑落金黃和煦，閉上眼睛感受微風溫柔的撫觸，蟲鳴伴奏清脆鳥語，如迴盪耳邊的小步舞曲，每一次走進山林，都是一場五感淨化儀式，療癒辦公室的壓力和城市的烏煙瘴氣。

為了和初心者站在同一陣線，我們實際走訪每一條步道，我們了解，對新手而言，心魔就是擔心體力不好。其實，親近山林不一定總是汗流浹背、氣喘吁吁，書中難度1至2顆星的入門路線，來回大約都只需一到三小時，平緩易行、一年四季各有韻味，悠閒散步到終點，依然維持網美形象。若對體力有點信心，3顆星以上的路線等著你挑戰，也許上山過程有點辛苦，登頂那一刻的滿足卻無法言喻。

本書精選分佈全島的24條步道，匯集山野專家提點的注意事項，深入步道的歷史故事和自然生態，以新手的標準提供建議步行時間和行程難度，此外，同時收錄順遊景點和特色美食，運動後更能理直氣壯吃頓大餐，好好犒賞自己。從簡單到進階，從「日歸步道」出發，循序漸進邁向「山野祕境」，即使是平常沒運動習慣的健行新手，也能悠遊山林懷抱，走出自己的山之道。

Cindy Lee

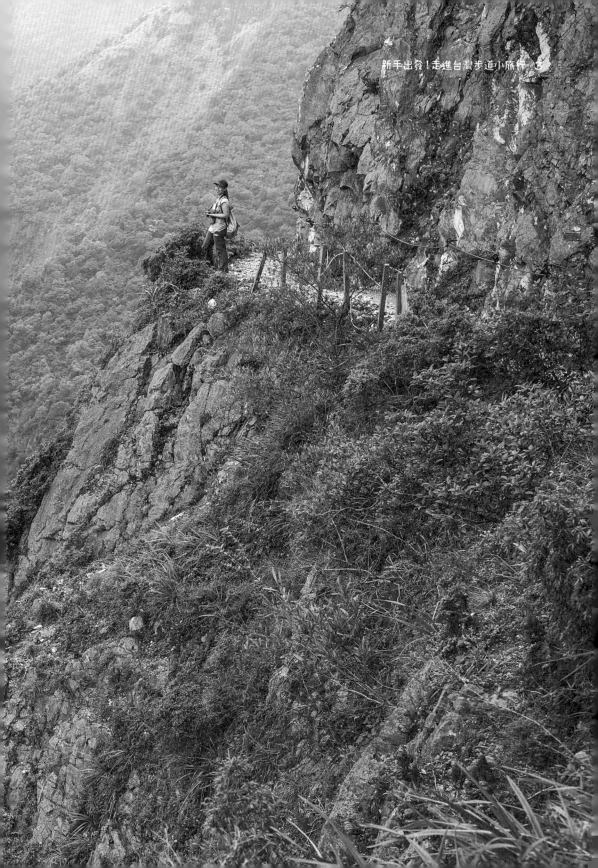

〔目録〕

184〔挑戰篇〕

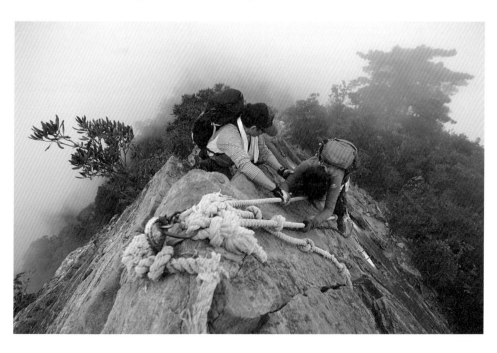

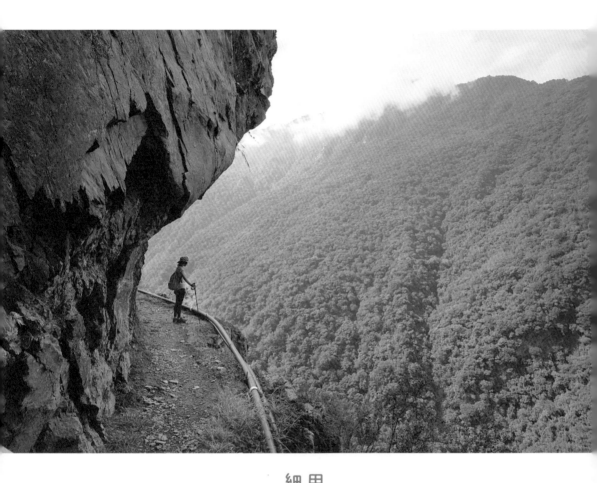

用自己的雙腳，
細細閱讀步道上的美麗。

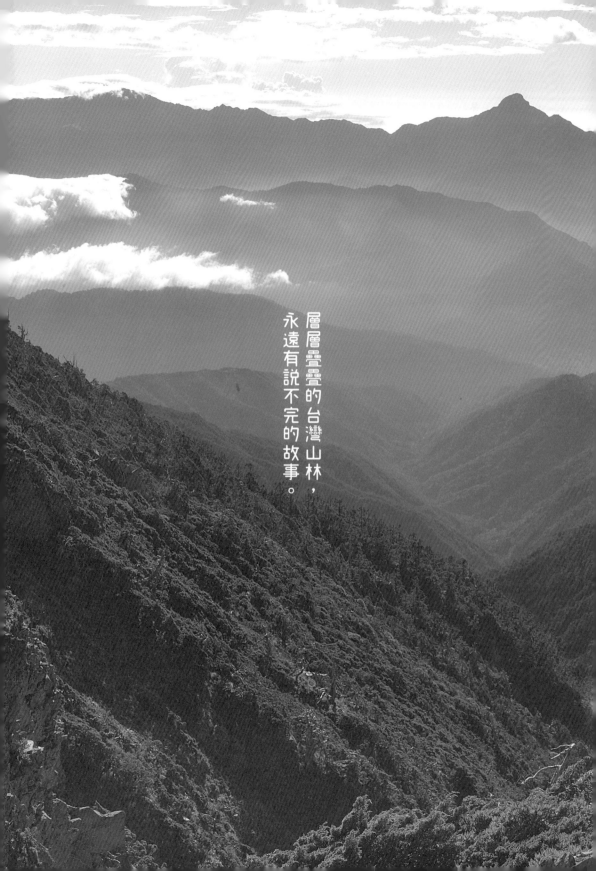

層層疊疊的台灣山林，永遠有說不完的故事。

登山健行初心者大哉問 30+

台灣最美的風景就在山林步道間，
只要做好準備，
會發現愛上登山健行一點都不難。
text Cindy Lee　photo MOOK

 〔觀念篇〕

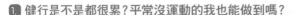

1. 健行是不是都很累？平常沒運動的我也能做到嗎？

A：親近自然一點都不難，不是所有健行都要揮汗如雨喔！不妨從一
至兩小時就完攻的高CP值步道開始，例如二延平步道，半小時就能
欣賞夕照雲海；綠水河流步道幾乎沒上下坡，還能擁抱溪流與峽谷交
織的壯闊太魯閣。

　約好友家人一起出發吧！沿路聊天說笑野餐，不知不覺就到達目的
地，依然能保持亮麗的網美形象，輕輕鬆鬆拍下IG和臉書的騙讚美
照。

2. 如何選擇適合自己的健行路線？

A：最重要的是評估自己的體力。若平時沒有運動習慣，肌耐力和心
肺能力不足，建議從平緩、路況良好、路程不長的步道開始，例如本
書介紹的一至兩顆星步道、台北市的象山步道、台中大坑步道或高雄
的柴山等；若平時有進行騎腳踏車、慢跑等規律的運動，可嘗試本書
中難度三顆星的行程，但仍不建議初次健行就選擇高海拔或過夜行
程，背負重裝上下坡所使用的肌肉與其他運動畢竟不太一樣，此外，
也有海拔高度適應的問題。

3. 常常看到山難救援消息，登山健行很危險嗎？

A：只要做好充足的準備，不過度自信，衡量自己的體力選擇適合路
線，登山健行是相當容易上手且安全的運動。雖然初級路線大多路徑
清楚、步道設施及指標完善，還是建議初心者盡量不要獨行，若真的
想一個人上山，選擇週末上午時段，不隨意偏離步道，沿路上都能遇
上山友。此外，需避免上山前熬夜，身體不適不要上山，若與朋友或
登山隊同行，不要隨意脫隊，都是保護自己的基本觀念。

〔行前準備〕

4. 剛開始就要購買這麼多專業配備嗎？預算有限怎麼辦？

A：2至3小時的初級健行路線其實和郊遊一樣輕鬆愜意，只要有一雙好走、防滑的運動鞋，活動方便的運動衣褲，平時使用的雙肩背包就能出發。有預算想添購裝備的新手，建議從排汗衫和低筒登山鞋（或健行鞋）下手，即使只是簡單平緩的初級路線，這兩項裝備也能大幅改善行進間的舒適度，等實際領略山林之美，開始探索更多路線，再慢慢添購其他裝備。

5. 如何規劃行程？該搜集哪些資訊？

A：健行和出國旅行一樣，出發前對當地瞭解越透徹，掌握越多可能變數，實際上路就更能安心享受風景。行程規劃上，除了抵達登山口的交通方式和步道特色以外，還要了解全程距離、預計步行時間、最高海拔及路程高度變化，若打算前往沒有鋪設棧道或少人行走的路線，建議在手機中下載路線地圖，以及山友曾經走過的GPS軌跡紀錄圖作為的參考。

　　除了運用本書內的資料，「健行筆記」（https://tw.hiking.biji.co/）網站中有大量的步道資料庫，可多多利用。

健行筆記

6. 我的朋友都沒興趣，去哪裡揪團健行？

A：最簡單的方式是加入各縣市登山社團，幾乎每週都會舉辦活動，可根據自己的時間及路線難易度挑選參加，跟著專業山導和社團裡的前輩們爬山，可迅速累積經驗值。若對自己的體能有點信心，又想紮實的學習登山健行技巧或野外知識，推薦「米亞桑戶外中心」或是「艾格探險」舉辦的活動。

　　若不想參加商業性質的登山團，也可加入臉書的相關粉絲團，參加自主發起的健行活動，例如「登山健行自組隊」。

7. 最適合健行的季節和時間？

A：每年5月中進入梅雨季、7至9月多颱風，這些月份的登山計劃都要賭人品，需做好隨時取消的心理準備，然而此時平地炎熱，也正是前往高海拔山區賞花避暑的好時間。秋冬（10至3月）氣候穩定而乾燥，秋季山林染上紅葉，冬季低壓帶來雲海，最適合上山感受自然之美，但冬季的東北部和宜蘭山區的容易下雨，而三千公尺以上高山容易積雪，沒參加過雪地攀登訓練的人不建議前往。

8. 早上起不來，可以下午再出發嗎？

A：除非選擇2至3小時路程的低海拔郊山步道，或已準備好頭燈、食物和腳架，準備拍攝夕陽夜景，否則還是儘早出發吧！早起的人有美景看，這是山林鐵律，尤其中高海拔山區，早晨大多天氣清朗、能見度高，過了中午雲霧蒸騰匯集，眼前除了三角點，只剩360度的白霧牆，下山途中可能還遇上地形雨或午後雷陣雨，多麼掃興啊！

9. 山上天氣如何？該不該出發好猶豫？

A：降雨是台灣登山健行活動最重要的關鍵，山區雲雨像少女心一樣，說來就來、說變就變，盡可能掌握天候狀況才能快樂出遊、平安回家。出發前可利用中央氣象局網頁，查詢未來2到7天的國家公園、森林遊樂區、國家風景區或各山頭天氣預報，確認溫度和降雨機率。全台主要山頭的天氣查詢方式：進入中央氣象局網頁，點選育樂氣象中的登山，選擇地區和山名。

另推薦相當實用的手機APP「Windy」，可看到查詢地點的每小時預測雲圖、風向風速、雨量變化等，更即時且詳細。

10. 大雨過後封山了嗎？如何得知即時步道狀況？

A：台灣山脈陡峭、地質脆弱，颱風大雨後常造成山區土石崩落、步道中斷封閉。出發前記得進入林務局「台灣山林悠遊網」的【全國步道系統】頁面（http://recreation.forest.gov.tw/RT/Rt_index.aspx），查詢即時步道狀況。國家公園管轄之步道可至國家公園網頁查詢。

全國步道系統

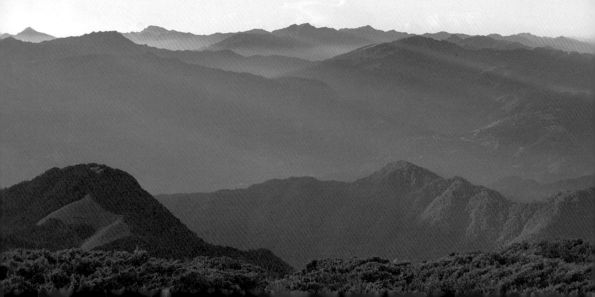

11. 哪些步道需要辦理入山、入園證？如何辦理？

A：進入山地管制區需向警政機關辦理入山證，進入國家公園生態保護區，應向國家公園管理處辦理入園證，目前國家公園生態保護區大多也位於山地管制區內，所以進入國家公園的步道需同時申請入山、入園證。

聽起來有點麻煩，還好現在可透過「台灣登山申請一站式服務網」（hike.taiwan.gov.tw）簡化線上申請流程，該網站整合國家公園入園、自然保留區、自然保護區、各山區山屋營地、以及警政署入山案件申請服務，民眾可方便快速的查詢並提出申請。

台灣登山申請
一站式服務網

線上辦理入山證需於出發5日前申請，親至派出所填寫申請，出發當日辦理即可，但僅限乙種登山證。入園證依據不同路線有不同的申請時間限制，一般為入園前7至30日，每日也有名額管制，請至官方網頁查詢詳細規定。入園及入山證請列印出來，繳給登山口管制站（鄰近的警察局）或自行投入登山口設置的信箱，並隨身攜帶一份以配合巡察。

12. 五星級山屋聽起來好浪漫，有套房、可洗澡嗎？

A：需過夜的高山步道大多有設置山屋，山友戲稱能高越嶺的天池山莊及瓦拉米步道的山屋是「五星級」規格，但山上和平地的五星級可不能相提並論！山屋只是提供登山者休息的地方，一律為通舖，需自備睡袋，附設廁所和廚房空間（鍋爐自備），有水源或是使用儲水設備，當然不會有熱水可洗澡。雖然距離「舒適」相當遙遠，但山屋外的銀河星空、晨起的山嵐雲海絕對是五星級的美景。

13. 身體準備好了嗎？

A：就算平常沒有運動習慣，短程健行路線（本書中難度一至三顆星路線）還是可以說走就走。若要進行難度較高或長程健行，建議出發前一個月循序漸進的進行體能訓練，包括心肺訓練、肌耐力訓練及負重訓練。

登山健行和慢跑一樣，屬於有氧運動，在平地練習慢跑，可增強心肺功能，最好能做到一週三次、一次至少持續30分鐘；體能較弱、膝蓋受傷的人可改成強度較低的快走，但要維持感覺些微喘氣的速度。此外，騎腳踏車和爬樓梯能夠有效鍛鍊腿部力量，可和有氧運動交叉進行。

⑭ 背包要怎麼打包？

A：收納對長程健行者相當重要，同樣重量經過正確打包，可有效降低身體疲勞，簡單的ABC'S口訣幫助你第一次打包就上手。

Accessibility 方便性：行進間會用到的東西，放在可隨手拿取的頂袋或側袋，例如：風雨衣、行動糧、水壺、相機、頭燈等。

Balance 平衡：重的東西靠近背部，盡量放置肩胛骨至腰部間的中間位置，注意左右平衡，較輕且營地才使用的東西放最下層，如：睡袋、備用衣物。

Compression 壓縮：盡可能填滿縫隙，不要浪費背包內空間，例如食物放進鍋子裡、用襪子塞縫隙。

Streamlined 背包外觀線條平順：盡量不要外掛，把所有東西裝進背包，若睡墊需要外掛，直向固定比橫向安全，經過樹林或箭竹林才不會卡住。

⑮ 帶多少水才足夠？

A：這個問題其實和路程、天氣、是否炊煮、途中是否有水源及個人飲水量有關，很難有標準答案。半日至一日的健行至少準備約2公升飲用水（不含炊煮使用），夏季容易大量流汗，可攜帶多一點水，過夜行程則要看營地附近是否有水源。

即使山泉水和溪水看起來再乾淨，也不建議生飲，除非你自信有個百毒不侵鐵腸胃。

⑯ 手機內必備！讓同伴佩服的實用APP

A：出發前下載幾款實用APP，手機立刻成為隨身智囊團，有助於健行安全，還能賺到同伴的崇拜。

●**綠野遊蹤**：配合手機中的GPS衛星定位紀錄健行軌跡，並可在出發前從「健行筆記」網站中下載匯入其他山友分享的gpx檔，使用者可隨時掌握自己在軌跡中的位置，降低迷路風險，最棒的是可離線使用。（ios系統手機可下載 GPS HIKER APP）

●**Relive**：炫耀用的行程記錄程式，開啟後可記錄自己的軌跡及高度變化，最後製作成酷炫的3D路徑影片，可離線使用。

●**PeakView**：可辨認山頭的程式，讓你擺脫「見山不識山」的狀況。

●**形色**：拍下照片即可辨認花的種類，喜歡拈花惹草的人必備，但需有網路連線。

 〔健行途中〕

17. 喝水也有學問？告訴你補充水分的正確時機

　　A：健行流汗會大量流失水分，一定要及時補充水分和電解質，避免中暑或脫水。最理想的方式是出發前兩小時就先喝約500ml的水，行進間休息時補充少量水，小口含著再慢慢吞下去，健行後一定要大量喝水或運動飲料。除了喝水，流汗會導致納離子流失，所以也可在水中加一點鹽，幫助身體吸收水份並提高身體鈉離子濃度。此外，隨身攜帶一小包鹽，萬一抽筋時含一點在口中，可有效舒緩。

18. 冬天爬山好冷，可是走沒幾步又好熱，到底要怎麼穿衣服？

　　A：裝備篇介紹洋蔥式穿著，就是為了有效率的彈性適應各種狀況。出發前做一點暖身運動讓體溫上升，開始行走就可脫掉外套，若是冬季的高海拔山區，穿著中層和排汗衣就足夠，行進一陣子覺得太熱再脫下中層衣。休息或到達營地時，第一個動作就是穿上外套、戴上帽子保暖，等你感覺到冷時往往已經感冒頭痛了。

19. 為什麼別人走起來好輕鬆，我走兩步就喘了？

　　A：學會上下坡的小技巧，不但能省點力氣，還能保護自己。上坡時最好以自己可負荷的等速度行進，保持均勻呼吸節奏，有點類似長跑，小跨步前進，大跨步會讓大腿肌肉迅速疲勞，常常停下來喘氣休息則耗費更多體力。途中的休息時間也不宜太久，原則上不要讓身體冷下來，否則容易著涼。

　　下坡則是關節和肌力大挑戰，身體微微前傾，看清踏點，腳掌稍微外八著地，配合彎曲膝蓋降低衝擊力，降低重心，小步輕巧的移動。切忌蹦蹦跳跳，膝蓋會承受過大壓力，也可能造成重心不穩滑倒。

20. 登山杖的使用技巧

　　A：登山杖是健行最好的伴侶，也許比男／女朋友更可靠。以登山杖輔助，行走於平緩山徑時，握住把手，杖端至於腳旁，調整至手肘與地面平行的高度；上坡時縮短登山杖，以便撐地輔助施力；下坡時要視坡度拉長，向前伸出撐地，減緩衝擊力，保護膝關節並維持平衡。遇到困難崎嶇的地形，則一定要確實收好登山杖，騰出雙手攀爬。

　　若背負重裝或需要長時間步行，建議同時使用兩隻登山杖，習慣後你會離不開它。

21. 水果皮、衛生紙和廚餘會腐化，應該可以丟草叢中吧？

A：很多人以為廚餘和果皮會自然腐化分解，還能提供植物養分，留在山上應該沒關係，事實上，中高海拔山林長期處於低溫環境，自然腐化的速度遠遠落後登山客隨意亂丟的速度，最終將對山林環境帶來破壞。至於衛生紙就更該帶自己下山了，衛生紙需要三年才會腐化，不但有礙觀瞻也影響環境，若以焚燒的方式處理，一不小心就會引起森林大火，相當危險。

為了山林環境及自然生態的永續，所有帶上山的物品，請務必自己帶下山，喜愛自然就一起守護吧！

22. 關於上廁所這件大事

A：步道入口、國家公園或是山屋通常有設置環保公用廁所，把握機會解放一下就對了！中、長程步道的總時數可能需5至8小時，山林野地只能自己尋求掩護，體驗五星級自然廁所的奔放野趣，女性山友可攜帶一把輕便摺疊傘，擋雨遮羞都方便。

如廁地點一定要遠離水源、營地和步道至少60公尺，使用後的衛生紙裝在小塑膠袋中，自行帶下山。參加露營行程最好帶個小鏟子，選擇植被厚的地方挖貓洞，如廁後將挖出的土壤覆蓋填平，加速排遺腐化，減少對環境及他人的影響。

23. 迷路時怎麼辦？

A：適合新手的步道大多路線明顯、指標清楚，只要不亂走捷徑脫離原本步道，幾乎不會有迷路的可能。萬一陷入迷途狀況，慌張找路反而會增加危險性，停下腳步深呼吸，讓自己回到平時的判斷力，仔細思考後還是不知如何回到已知點，留在原地不動、不要浪費不必要體力是最好的做法。

停留待援時以吹哨子、敲鍋子、反光鏡等方式吸引注意，如果天氣不佳，所處地形暴露或有危險性，嘗試在可及範圍內尋找較安全的避難地點，移動時盡可能留下人為線索，例如：使用簽字筆在垃圾袋上寫下個人資訊、留下顏色鮮豔但無關安全的配備、以樹枝或石頭做箭頭、沿途攀折樹枝等。

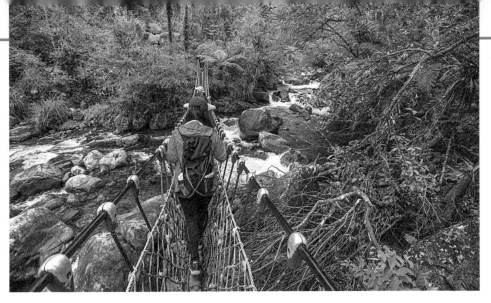

24. 迷路或受傷時，如何運用智慧型手機求救？

A：手機播打「112」或「119」都可對外尋求救援，即使山上收訊不佳或無訊號，也可撥打急難救助專線112，手機將自動搜尋任何一家3G業者的基地台，轉接至警察局或消防局。即使訊號微弱，也可嘗試以簡訊發出GPS座標，加速救難人員的搜尋。

25. 什麼是高山症？

A：短時間內快速上升至2500公尺以上山區，身體無法適應低壓、缺氧的高山環境，最容易誘發高山症。輕度急性高山症可能產生頭痛、頭暈、厭食、失眠、噁心、水腫等症狀，嚴重一點會嘔吐、步伐不穩、呼吸困難，若無法立即下山，可能引發肺水腫或腦水腫。

26. 如何預防高山症？

A：高山症發作時，最有效的治療方式就是立刻下山，但誰想因此毀了計畫已久的高山行。預防勝於治療，以下幾個方式可避免高山症纏上身。

● 登山前一到兩天開始服用預防高山症藥物，例如丹木斯（Diamox,acetazolamide）、類固醇（dexamethasone）、鈣離子阻斷劑（nifedipine），但對磺銨劑過敏及蠶豆症者則禁止服用丹木斯。

● 前一天需要充足的睡眠，確認身體無任何不適狀況，包含感冒、暈車等症狀在高海拔區都會被放大。

● 提前一天住宿2000至2500公尺左右的中海拔區，讓身體逐步適應高度。

● 不要吸菸、喝酒和服用鎮靜劑，避免吃容易產生氣體的豆類或碳酸飲料，吃高醣低脂的食物。

21 進入動物的地盤，遇到有攻擊性的野生動物怎麼辦？

A：

●虎頭蜂

虎頭蜂並不是單一的蜂種，而是泛指胡蜂科的大型蜂類，秋冬之際蜂后正要產卵，工蜂為了護巢最容易攻擊人。被攻擊時應該盡快遠離現場，檢視被螫傷部位，若有螫針殘留，用針挑掉並清潔傷口、冰敷、局部塗抹抗生素加類固醇軟膏，大量螫刺可能引起全身性中毒反應或過敏性休克，嚴重可能致死，應立即送醫處理。

健行時避免塗抹香水，不要招惹或打死在身邊盤旋的巡邏蜂，牠會釋放費洛蒙引來蜂群攻擊，穿著輕薄透氣的長袖衣褲，若不幸被攻擊時可減少身體暴露面積。

●螞蝗

螞蝗是無孔不入的吸血小惡魔，帶隊的人走過，喚醒螞蝗的食物偵查雷達，第二個人走過時，螞蝗拉長身體、蓄勢待發，倒楣的第三者就是牠的獵物。由於螞蝗喜愛棲息於潮濕的草地或低矮樹叢，被咬到的地方大多是腳部，穿著硬質的長袖長褲、使用綁腿、走在步道中央都能減少被攻擊的機率，或是可於膝蓋以下噴防蚊液、香茅油等有刺激味道的藥物。

螞蝗吸血時能分泌水蛭素，不但有抗凝血作用，還有輕微麻醉功能，讓當事人渾然不覺，飽餐一頓後會自行脫落，留下一個傷口小洞，持續流血一陣子，除了紅腫發癢以外，並無大礙。若在牠專心吸血時發現，千萬別粗魯的拔掉，以免口器斷在體內造成潰爛或細菌感染，灑鹽或噴防蚊液就能使牠身體縮收鬆口。

●毒蛇

不管是哪一種蛇，都不會主動攻擊人，所以只要步行時注意腳邊，避免誤踩即可，行經草叢間可使用登山杖揮動驚擾，「打草驚蛇」是古人傳下的智慧。

若不慎被毒蛇咬到，需保持冷靜，盡量記住毒蛇外觀特徵與被咬傷的時間、避免移動肢體、保持患部低於心臟位置、在心臟和傷口間使用彈性繃帶或紗布適度壓迫包紮、服用口服抗生素、並立刻使用行動電話或無線電求救送醫。

〔古道豆知識〕

28 什麼是古道

A：古道專家楊南郡先生曾為古道下定義，「一定要有百年以上歷史，而且出現於清朝之前者，包含有歷史遺跡等等。」由此可知，古道為具備人文的歷史道路，承載土地與先民生活的記憶，不僅兼具族群活動遺址，更是台灣開拓史之見證，被視為一種文化資產。

隨著時間推移與政權遞嬗，古道通常身兼各種功能，清官道或日理番警備道的前身，可能是原住民社路、獵徑，或者是聚落間的產業道路，統治者為了取得土地資源、控管原住民，或是交通目的闢建成官方道路，除了軍事用途，也作為郵遞、通商、傳教、交易、物資運送等功能。

29 清官道、日理番傻傻分不清？

A：清古道目的為「開山撫番」，官兵駐守的軍營稱為營盤，營盤址遠離部落避免衝突，採用直線修築法，以求最短距離，上攀稜線、下切溪谷，所以古道上多石階，不需架設吊橋，減少工程時間。

日治時期警備道路目的是「理番治番」，為了就近統治原住民，道路必定經過部落，為了方便砲車及運送物資的手推車行駛，道路沿等高線迂迴山腰，坡度不超過5%，寬度大於1公尺，平緩好走。日警駐守的地方稱為駐在所，設立於古道上方，便於監控往來行人，連通駐在所的通道，除了補給方便的車道斜坡，還會有短短的石階梯，走上石階一定會低頭，有顯示駐在所威嚴的作用。

30 古道上好多專有名詞，代表是什麼意思？

A：除了營盤址和駐在所，還有幾位常見的古道好朋友，一起來認識它們吧！

●**浮築橋**：道路遇到低窪地形時，以土壘或疊石的方式築堤填平，保持道路高度，方便人車通行。

●**隘勇線**：將武裝隘勇佈置於沿山地帶防備原住民的制度，始於清朝，日治初期台灣總督府沿襲其制。

●**木炭窯**：木炭是早期的重要燃料，低海山區的相思樹就是先民燒製木炭的優質原料。木炭窯採用岩石與土磚建造，見證先祖和父母輩的生活方式。

●**人字砌駁坎**：砌石駁坎是傳統的擋土與護坡工法，由於保留石塊間的空隙，提供生物生存的空間並兼具排水功效，類似現代的生態工法。「人字砌」是使用大小相似的石塊，左右傾斜45度交錯疊砌，形成「人」字，難度較高、也較堅固耐用。

【入門篇】

日歸步道健行

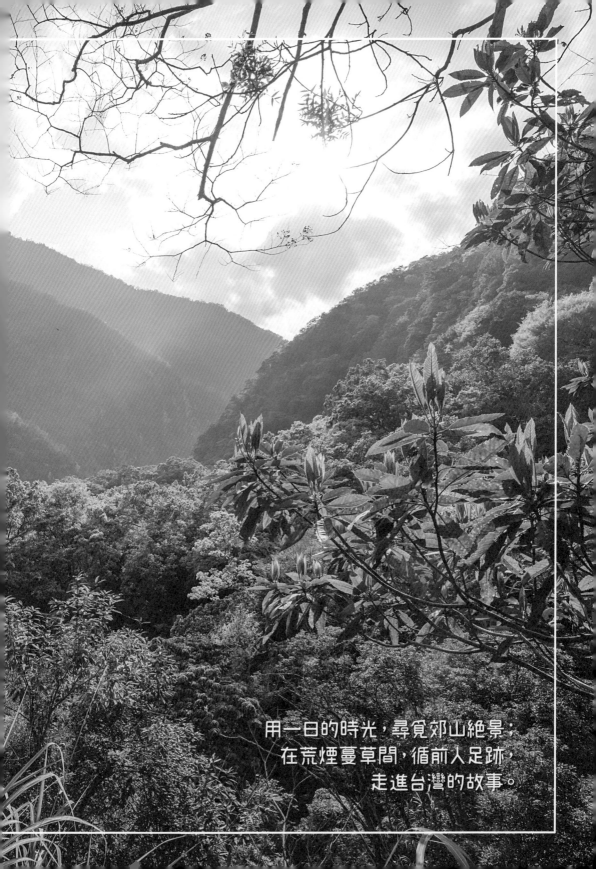

用一日的時光，尋覓郊山絕景；
在荒煙蔓草間，循前人足跡，
走進台灣的故事。

【入門篇裝備】

單日輕裝健行

當天往返的步道穿著一般郊山裝備即可,重點在於行動舒適、輕薄、透氣,
雨具或防水裝備也別忘了,以備不時之需。
作好充足準備,才能無後顧之憂地享受如夢似幻的山林美態。

◆**帽子**

　夏季選擇寬邊款式,可遮陽並止樹林裡掉落的小蟲,冬季則以保暖性佳的毛帽為主。

◆**背包**＊

　視個人攜帶裝備的多寡決定背包大小,一日健行使用15至30公升的輕量雙肩後背包即可,建議挑選外側有水壺網袋或是內置水袋的款式,行進間補充水分較方便,即使沒有胸扣和腰帶,也足以應付一般郊山行程。此外,防水背包套也是不可缺的基本配備。

◆**衣服**＊

　登山健行容易流汗,棉質衣物吸水強、排汗差,衣服一下子就濕透,休息吹風時容易感冒,選擇透氣快乾的排汗衣,可讓身體保持乾爽。步道常經過中低海拔濃密森林,蚊蟲多且行進間容易被樹枝劃到,建議穿著長袖衣褲,還能抵禦高海拔

紫外線。夏季健行時,短袖排汗衫搭配抗UV功能的輕量防風外套,也是進可攻、退可守的絕佳組合。

◆**雨具／風雨衣**＊

　即使晴天出門,也要預防瞬間翻臉的山區天候。新手嘗試入門的短程路線,若沒有防風防水外套,日常騎機車使用的防潑水外套也能抵禦小雨。另需準備一件輕便雨衣或輕摺傘,應付突如其來的大雨。

◆**褲子**＊

　一般的透氣運動長褲,或是平日慢跑穿著的吸濕排汗緊身褲,雖然不是登山健行的最佳選擇,但在郊山入門行程中已足夠。

◆**鞋子**＊

　鞋子的首要條件是合腳,不管什麼路線,新鞋還是在平地先培養好

感情吧！平坦簡單的路線，可穿著一般運動鞋，若是坡度變化大或是會遇上岩石、泥濘等原始地形，耐磨、防滑且具支撐效果的健行鞋或低筒登山鞋就是必需品，有防水功能更佳。

◆禦寒衣物*

可視季節及海拔高度準備備用衣物。夏季的中低海拔郊山，防風外套或是多帶一條魔術頭巾就很有用，若前往高海拔山區，即使7到8月盛夏，太陽沒照到的地方，氣溫可能也只有十幾度，建議多帶一件有保暖效果的輕羽絨外套。

◆登山杖

登山健行活動的最佳夥伴，上坡時可輔助施力，下坡時可保持平衡，並有效減輕膝蓋和腳踝負擔，遇到兇猛野生動物時可防身，經過草叢還能打草驚蛇。

（標示「*」為必備裝備）

背包裡的實用小物

◎頭燈*：就算是半天的簡單行程，還是把頭燈或手電筒列為必要清單吧！這個不佔空間及重量的小物，必要時是黑暗中最重要的一盞明燈。

◎飲用水*：行進間和大量流汗後都需要補充足夠的水分，半日至一日的行程至少準備1至2公升飲用水。

◎防晒用品：高山紫外線比平地更毒辣，每上升300公尺，紫外線強度就增加4%。必備的帽子以外，最好再加上防曬乳和太陽眼鏡，避免曬傷。

◎行動糧、食物*：除了攻頂後犒賞自己的午餐，在容易取用的位置藏一點小零食，可在行進間隨時補充熱量、避免血糖過低，巧克力棒、水果乾、燕麥棒、肉乾等都是好選擇。

◎通訊器材*：行動電話是最普及的通訊器材，還有GPS定位和地圖功能，記得先充飽電，最好再攜帶備用的行動電源。

◎自救包*：簡單的醫藥包內至少包含彈性繃帶、OK繃、膏狀優碘、面速力達母和個人隨身藥品，以夾鏈袋包裝避免潮濕。若是時間較長、地形較複雜的單日路線，建議將哨子、指北針、鹽巴、打火機和備用電池也放進背包。

◎護膝：下坡時減少膝蓋軟骨承受的壓力、穩固膝關節，遇上不平的道路，減少膝蓋旋轉或位移造成的韌帶傷害。

◎防蟲液：低海拔山區潮濕多蚊蟲，特別是春夏時節，不想當蚊子大軍的獵物，可塗抹塗抹含有「敵避（DEET）」成分的防蚊液或香茅油、樟腦油。

◎塑膠袋*：塑膠袋有許多妙用，小塑膠袋能收集帶下山的垃圾，大型塑膠袋在下雨時可作為背包防水層，萬一遇上緊要關頭，挖一個洞穿套在身上，防水又不透風的塑膠袋就是最佳保暖裝備。

展讀蘭陽的前世與今生

text Cindy Lee　photo 周治平

宜蘭｜跑馬古道

前世，是篳路藍縷的台灣開墾史；
今生，是內容豐富的人文與自然教
室。淙淙山澗傾瀉涼爽，先民痕跡
訴說故事，蘭陽平原與龜山島一
路相伴。揮汗山林後，浸浴氤氳，
以泉水的溫柔擁抱，洗去了身
心疲憊。

跑馬古道前段林蔭
蔽天；潮濕多雨的氣
候孕育種類豐富的
植物

TIPS

交通方式　石牌北口：無大眾交通工具前往，可自行開車經北宜公路抵達台9線56.5K台北宜蘭交界，或於礁溪轉運站搭乘計程車前往。
五峰旗南口：於礁溪火車站或礁溪轉運站搭乘台灣好行礁溪線，至「跑馬古道」站下車。

海拔高度　約200～538公尺

步道總長　5公里，雙向進出。

步行時間　全程約2～3小時

行程建議　9:30石牌公園北口→10:00上新花園→10:15跑馬勒石→10:35山神廟→11:15木馬展示區（僅留解說牌）→11:30古道南口

注意事項　1.行程建議為北口至南口的下坡時間估計，若選擇上行，建議步行時間約3小時。
2.宜蘭潮濕多雨，古道前段稍微濕滑。

行程難度　★☆☆☆☆

MAP

北宜公路　5
往台北　9
石牌公園 🚻P　步道北口
金面大觀

日治時期派出所遺址

上新花園（2K）
跑馬勒石（2.4K）
山神廟（2.8K）
猴洞坑溪

步道南口（5K）
木馬展示區
五峰路　往礁溪

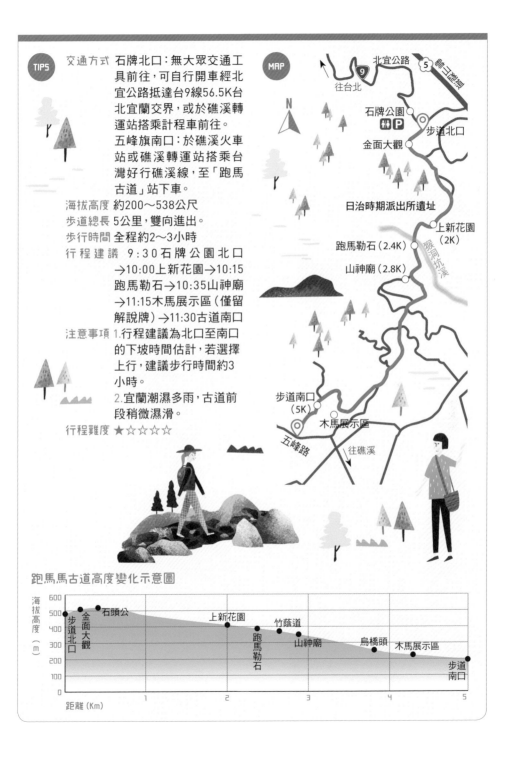

跑馬馬古道高度變化示意圖

海拔高度（m）

步道北口　金面大觀　石頭公　上新花園　竹蔭道　跑馬勒石　山神廟　烏橋頭　木馬展示區　步道南口

距離（Km）

左：步道以生態工法整修，防止土石流失。　右：入口處立有一塊虎字碑。

上：沿途路標清楚，不需要擔心迷路。　下：入口處的跑馬古道石上刻字。

跑馬古道是淡蘭古道南路的其中一段。淡蘭古道是早期淡水廳（台北）到噶瑪蘭（宜蘭）之間的往來運輸道路，分為南北兩路，北路由楊廷理開闢於清嘉慶年間，為主要官道；南路年代稍晚，大約是清咸豐、同治年間，隨著移民向坪林內陸拓墾而逐漸形成。

　　其中，南路沿著新店溪、景美溪往深坑，越過石碇、坪林後往石牌、頭城而至礁溪，又稱為「北宜古道」，與現在的北宜公路有多段重疊。日治時期，古道因公路的興建而逐漸荒廢，只有石牌到礁溪這段保存最完整，經礁溪鄉公所重新整理，並命名為「跑馬古道」。

踏上先民腳步走讀歷史

　　跑馬古道曾有過許多名字，每個名字皆代表一段歷史，在過去，它是用來搬運木材的路徑，先民以圓木鋪設成軌道，沾抹烏油減少摩擦阻力，再利用木馬搬運木

材，於是那時它被稱為「木馬路」。日治時期為警備道路，常有日軍騎馬巡邏，同時也是砲車和補給車的運輸線，所以又被叫做「跑馬路」或「陸軍路」。

昔日，達達的馬蹄踏過、先民篳路藍縷走過、數千斤重的木馬壓過，現在平緩寬闊的碎石路上，健行旅人步伐輕快，享受山澗清溪、眺望蘭陽平原與龜山島、觀察自然生態，重生之後的跑馬古道不再任重道遠，展現前所未有的輕盈與親和。

跑馬古道北口在北宜縣界的石牌，南口在礁溪五旗峰，全長5公里，單程約3小時。石牌在宜蘭和頭城的交界，立有「北宜公路殉職先靈紀念碑」，為北宜公路最高點，海拔538公尺，若開車從台北方向往宜蘭，車行至此豁然開朗，被讚為「金面大觀」，1954年獲選為新蘭陽八景之一，過了石牌就準備接受九彎十八拐的考驗。天氣晴朗時，站上造型特殊的金面棧台，只見北宜公路蜿蜒腰繞於大、小金面山之間，蘭陽平原和龜山島盡收眼底。

跑馬古道入口立有一塊虎字碑，與草嶺古道相似。清同治六年，台灣鎮總兵劉明燈在巡視營伍時遇上狂風阻路，取「雲從龍、風從虎」之意，立虎字碑於草嶺古道鎮風止煞，同治七年在這附近也設立一座，不過目前古道路口的石碑為複製品，原碑保存在坪林茶業博物館。

▷

微雨的天候，需小心路上濕滑。

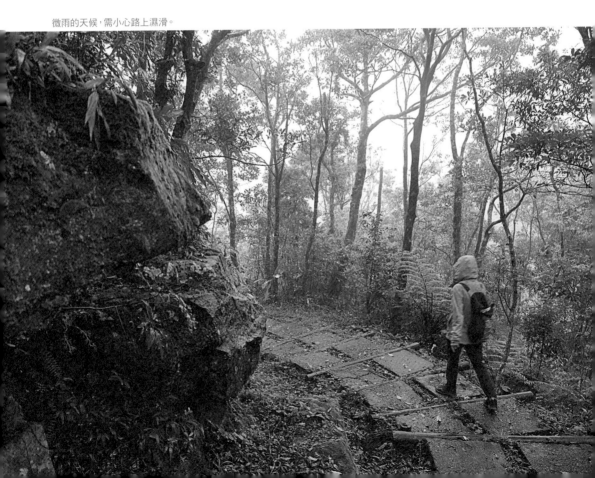

步道上豐富的植物生態，也有立牌介紹。此為「棕葉狗尾草」的介紹，莖葉能治關節炎，早年科技不發達的時候也用葉片上的皺摺預測颱風。

打開自然生態教室大門

　　從石牌進入跑馬古道，全程為平緩下坡，走起來輕鬆愉快。古道以生態工法整修，坡度較陡的路段以柳杉樹幹作枕木階梯，防止土石流失。潮濕多雨的環境孕育種類豐富的植物，就像打開自然生態教室的大門，蕨草蔓藤，野花處處，可見野薑花、朱槿、筆筒樹、抱樹石葦、山櫻花、構樹、棕葉狗尾草等多種植物。

　　約莫500公尺林道後，續接一公里多的產業道路至已歇業的上新花園，算是古道的前段。抵達上新花園前，柏油路旁出現一座斑駁貨櫃，柑仔店的老夫妻三十多年來住在這前不著村、後不著店的產業道

路邊的美麗小花相當吸引目光。

潮濕的天候，讓蕨類生態更加豐富。

路上，天天迎接跑馬古道上來來往往的遊人，風雨依舊。大姐端出滷到香濃入味的茶葉蛋，搭配無化學添加物的老薑金桔茶，坐在不知哪裡回收撿來的桌椅上，吃著簡單天然的好味道，想像著若昔日古道上有驛站，就是這般撫慰旅人的疲憊吧！

過了上新花園又重新返回古道，夾道竹林的盡頭，傳來山澗流泉悅耳吟唱，猴洞坑溪已在不遠處，溪畔矗立巨大的「跑馬勒石」，是雕刻礁溪名書法家周澄先生的題字「跑馬古道」。

猴洞坑溪水質清澈，早期猴群居住，因此得名，上游來自三角崙山，是礁溪白雲村的主要水源，附近大石嶙峋，據說是日治時期神風特攻隊的山訓地點。

從晚秋到初冬之際是大頭茶開花的季節，到時候可以欣賞巴掌大的黃蕊白花落在碎石步道上，一路相伴的壯觀美景，可惜現在時節未到，但鬱鬱蔥蔥的林道走來也別有風味。▷

上&下：貨櫃柑仔店的茶葉蛋和老薑金桔醬，是古道上最撫慰人心的天然美味。

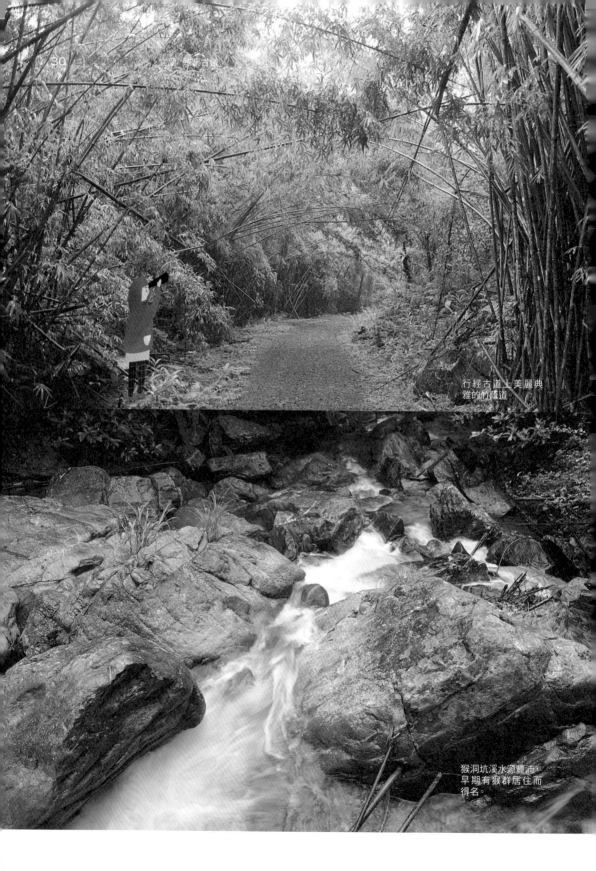

行經古道上美麗典
雅的竹隧道。

猴洞坑溪水源豐沛，
早期有猴群居住而
得名。

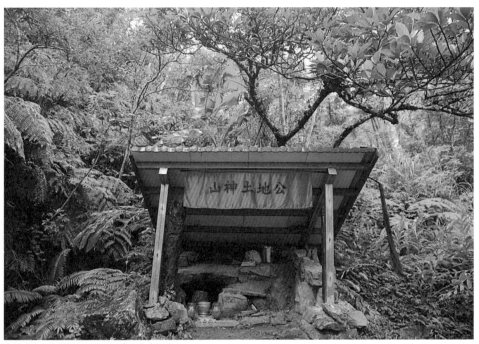

山神廟內只有簡單的石頭公，庇佑往來行人。

眺望蘭陽平原

沿路走下去就會到祭拜石頭公的山神廟──其實就是土地公廟──從前庇佑伐木及採礦工人，現在守護往來行人。

繞過山彎，山林倏地打開扇形的窗，沖積扇形狀的蘭陽平原已在腳下展開，阡陌縱橫，廣袤翠綠連接壯闊蔚藍的太平洋，高速公路似巨蟒盤踞，腰身蜿蜒向遠方延伸，海面上龜山島安靜而恆久的守護土地。

跑馬古道3至4公里處是風光最秀麗的路段，設有數個景觀台，每一次轉彎，▷

左：蕨草蔓藤，鋪就古道上的美麗。 **右**：每一次轉彎，都能看見陽平原的不同面貌。

左：步道南口「礁溪跑馬古道」的木刻字。　右：玉龍居涼亭附近有「小心路滑」的提醒標誌。

都能遇見不同面貌的蘭陽風景，閱讀一段龜山島與蘭陽平原的傳說故事。

跑馬古道的規劃相當完善，雖然許多先民活動痕跡已消失，路上仍設有解說牌，讓旅人了解瓷土礦坑、日治時期派出所、木馬搬運方式等歷史。步道經過十一股溪和民眾搭建的「玉龍居」涼亭後，就距離古道南口不遠了。

行至古道出口時，愛哭的宜蘭又開始低聲啜泣，不同於艷陽高掛的晴天，細雨濛濛的情境帶給我們的是專屬蘭陽的唯美哀戚，被雨水浸濕的泥土也散發陣陣自然的芬芳。

回程的路上，腳步踩在泥濘之上，使我們回憶起古道的歷史，感覺與土地的距離又更親近了些。

TOPIC

- 石牌「金面大觀」風景優美，天氣晴朗時可看到龜山島。

- 古道以生態工法整修，坡度較陡的路段以柳杉樹幹作枕木階梯，防止土石流失。

- 猴洞坑溪溪畔矗立巨大的「跑馬勒石」，是雕刻礁溪名書法家周澄先生的題字「跑馬古道」。

- 山神廟內只有簡單的石頭公，庇佑往來行人。

- 繞過山彎，沖積扇形狀的蘭陽平原已在腳下展開，阡陌縱橫，廣袤翠綠連接壯闊蔚藍的太平洋。

- 經過十一股溪和「玉龍居」涼亭後，就距離古道南口不遠了。

上&下：微雨過後，土地散發自然的芬芳。

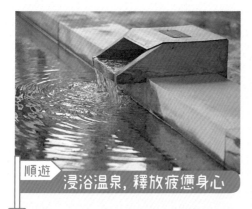

順遊 浸浴溫泉，釋放疲憊身心

　　礁溪老爺酒店遠離熱鬧市區，距離跑馬古道最末段的產業道路出口不遠，經過半天輕健行，最適合沉澱心靈、舒緩緊繃肌肉。

　　走進香氛湯屋，服務人員已貼心點燃方才選擇的迷迭香精油，溫暖黃光下，注入寬闊浴池的泉水緩緩漫蒸氤氳，落地窗外，一片翠綠青山與庭園造景令人放鬆。採自地底下650公尺的碳酸氫鈉泉，以冷山泉水調和平均攝氏52度的溫泉，浸浴在無色無味的美人湯中，啜飲甘甜金棗茶，平日工作壓力和白天步行的乳酸堆積似乎也隨著裊裊水霧而蒸發。

INFO

▲**礁溪老爺酒店**
add 宜蘭縣礁溪鄉大忠村五峰路69號
tel 03-988-6288
web www.hotelroyal.com.tw

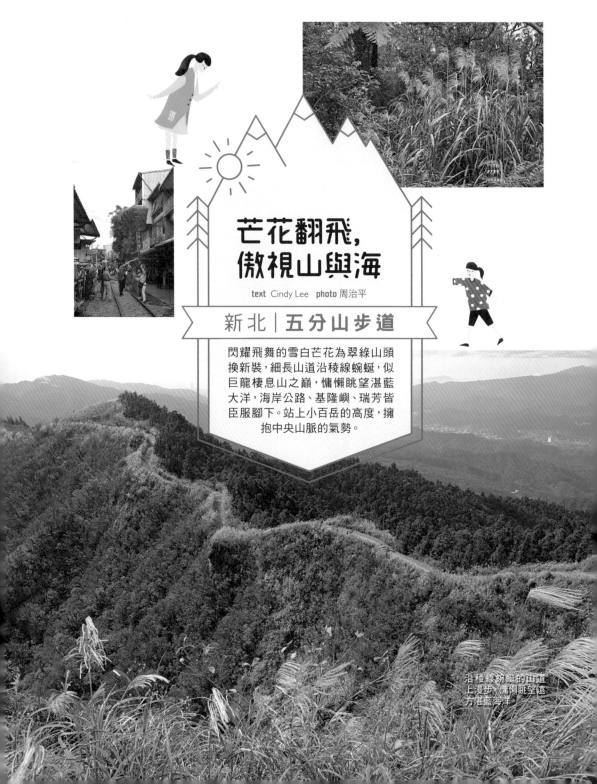

芒花翻飛，傲視山與海

text Cindy Lee　**photo** 周治平

新北│五分山步道

閃耀飛舞的雪白芒花為翠綠山頭換新裝，細長山道沿稜線蜿蜒，似巨龍棲息山之巔，慵懶眺望湛藍大洋，海岸公路、基隆嶼、瑞芳皆臣服腳下。站上小百岳的高度，擁抱中央山脈的氣勢。

沿稜線蜿蜒的山道上漫步，慵懶眺望遠方湛藍海洋。

TIPS

交通方式 台鐵八堵或瑞芳站轉乘平溪支線，於十分車站下車，穿越老街往十分派出所方向步行，老街停車場旁即可看到通往新平溪煤礦博物園區的步道指示，步道上行約300公尺，沿台車軌道續行約10分鐘底達煤礦博物園區，順著園區旁的鐵皮圍牆，即可抵達登山口。或開車於國道五號石碇交流道下，續接106號縣道直行，於十分65K處過平交道左彎即可抵達新平溪煤礦博物園區。

海拔高度 237～757公尺

步道總長 單程3.4公里，原路折返。

步行時間 全程約4小時

行程建議 10:00新平溪煤礦博物園區登山口→11:00嶺頭福德宮→11:50西峰瞭望亭→11:55五分山三角點→12:05五分山氣象雷達站→12:20西峰瞭望亭→14:00新平溪煤礦博物園區

注意事項 1.稜線步道上有小岔路通往五分山三角點，基石被芒草包圍無展望。
2.嶺頭福德宮以後路段無遮蔽，夏季注意防曬，冬季東北季風強勁。
3.也可由106縣道73公里處的李家祖祠登山，但沿途路況較差。

行程難度 ★★☆☆☆

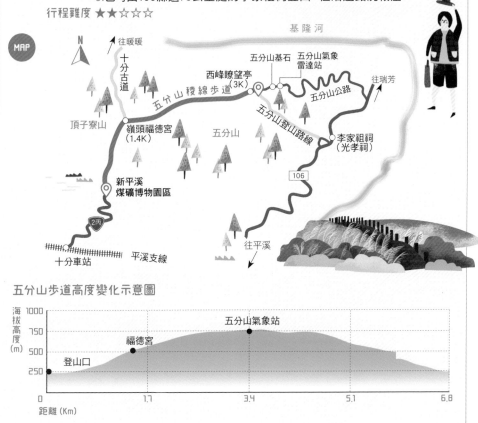

MAP

基隆河

往暖暖

十分古道

往瑞芳

五分山基石　五分山氣象雷達站

西峰瞭望亭 (3K)

五分山稜線步道

五分山公路

五分山登山路線

頂子寮山

嶺頭福德宮 (1.4K)

五分山

李家祖祠 (光孝祠)

新平溪煤礦博物園區

106

2丙

十分車站　平溪支線

往平溪

五分山步道高度變化示意圖

海拔高度(m)

五分山氣象站

福德宮

登山口

1000
750
500
250

0　　1.7　　3.4　　5.1　　6.8
距離(Km)

步道全線都是修護良好的石梯，然而高低落差是小小的考驗。

平溪支線小火車緊貼人潮，往返穿梭十分寮小鎮的生活，不分平假日，熙來攘往的遊客在鐵道上點燃象徵希望的天燈，歡鬧喧囂盈滿紀念品店與小吃店之間。老街盡頭已不見遊客蹤影，鐵軌旁高聳的洗煤廠幾乎被遺忘在山腳，可愛獨眼小台車依舊緩緩運行，帶領好奇探訪者遠離過度商業化的小鎮。

一步一步，循先民往來通商的古道登上五分山頂，逆光下，芒花翻飛閃耀，似

左：遠離十分車站前的商店街，依然能感受靜謐的小鎮氣息。　右：街上的周萬珍餅店，適合作為健行小點心。

初生新蕨芽，在陽光下閃閃發光。

陣陣翻湧白浪，遠方山巒與海岸、小鎮與城市都是汗水淋漓後的獎賞。

古道支線的一部

　　五分山又名滴水大尖或粗坑口山，位於新北市的平溪、瑞芳和基隆的暖暖之間，海拔757公尺，是平溪鄉第二高的中級山。清嘉慶十二年，台灣知府楊廷理為了平定海寇，依循早期凱達格蘭人的狩獵山徑，開闢淡水廳（台北）到噶瑪蘭廳（宜蘭）之間的通道，作為軍事、商旅用途，稱為淡蘭古道。

　　淡蘭古道除了主要的北路官道和南路商道，還有許多民間開墾的支線，當時暖暖為基隆河水陸貨運的集散地，平溪生產的藍靛、茶葉、煤礦需要翻山越嶺搬運到暖暖，再從基隆河渡船口運送至艋舺，這段山路在台灣火車尚未出現前，扮演著平溪區十分寮對外主要聯絡道路，又稱為「十分古道」或「暖東舊道」。 ▷

上&下：行走於林蔭下，潺潺流水相伴，相當涼爽舒適。

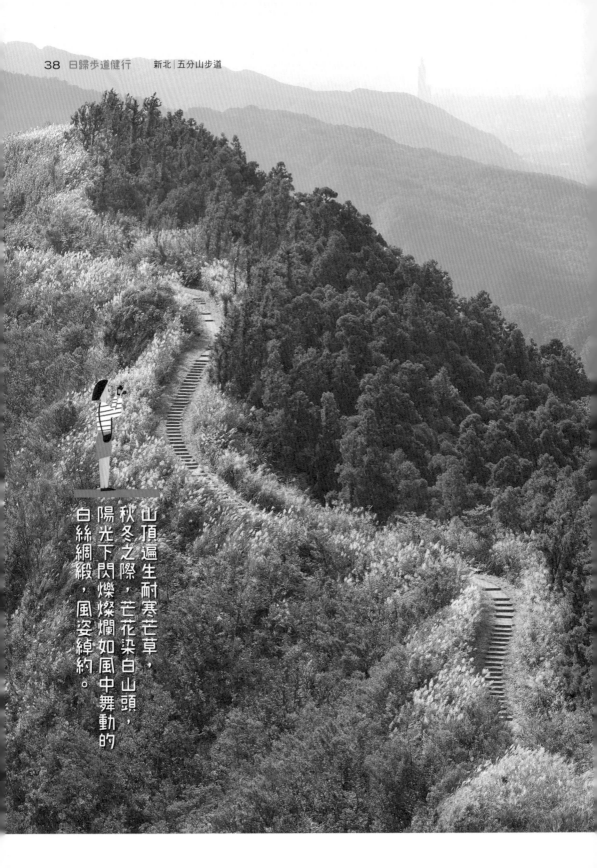

山頂遍生耐寒芒草，秋冬之際，芒花染白山頭，陽光下閃爍燦爛如風中舞動的白絲綢緞，風姿綽約。

左&右：稍微留意步道兩旁，就能發現小花和蝴蝶美麗的身影。

　　古道沿暖東峽谷的東勢坑溪谷而行，上五分山鞍部，抵達平溪十分寮，由此越嶺至頂雙溪，可繼續銜接草嶺古道進入蘭陽平原，五分山步道前段即屬於淡蘭古道暖暖支線的一部份。

　　古道經過翻修，五分山這段早已不見昔日痕跡，只有鞍部的嶺頭福德宮依舊香火鼎盛，二百多年來始終守護往返民眾的旅途安康，福德宮位於五分山步道與暖東舊道的交叉口，看似不起眼的小廟，卻是先民開墾十分寮時，第一座用石頭砌成的古蹟，深具歷史價值。

　　從登山口到嶺頭福德宮之間，石階隨地勢爬升，行走於林蔭之下，還有潺潺流▷

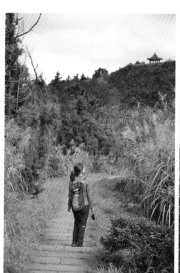
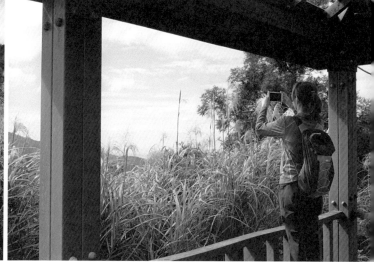

左&右：為了欣賞這片芒花花海，秋冬之際一定要走一趟五分山步道。

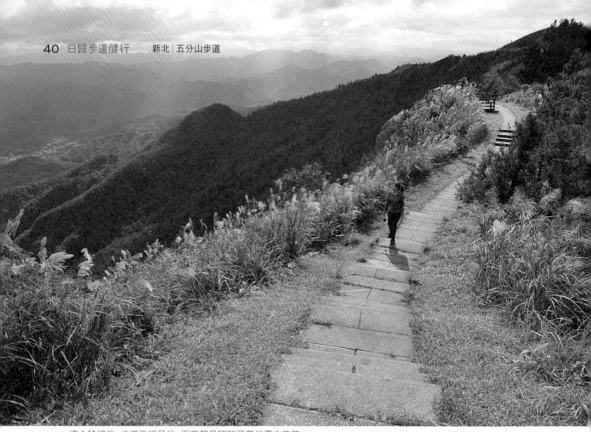

進入稜線後，步道平緩易行，兩旁都是翩翩飛舞的雪白芒花。

上：另一側山坡植被明顯不同。　下：小石塊被水流帶動而在岩石凹處打轉，經年累月的磨蝕，形成壺穴地形。

水瀑布相伴，涼爽舒適，仔細觀察，能看到特殊的壺穴地形，見證了滴水穿石的自然力量。雖然沿途都是維護良好的石階梯，但抵達稜線以前，一路不拐彎抹角、直行陡上的硬底子上坡，若平時無運動習慣，對腳力和體力都是不小考驗。

步道的美麗身影

　　沿途動植物生態相當豐富，野薑花散發淡淡雅致清香，紫紅色野牡丹、淡紫色的倒地蜈蚣以及魚腥草和咸豐草的可愛小白花，將步道妝點得色彩繽紛，而青斑蝶、紫斑蝶、枯葉蝶和紅邊黃小灰蝶等，都是步道翩翩飛舞的美麗身影。

　　步道過了嶺頭福德宮以後，開啟五分山最精華的1.6公里稜線，路程平緩易行，

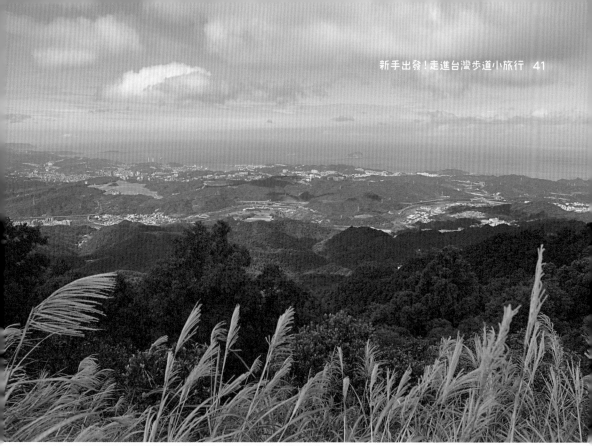

五分山視野遼闊，天氣晴朗時可遠眺野柳、基隆嶼、深澳漁港和瑞芳。

視野豁然開朗，這一頭，山谷翠綠緜延，十分寮小鎮和穿山而過的基福公路像模型玩具，小巧可愛，另一邊迎向太平洋一望無際的蔚藍。

　　兩側山坡植被明顯不同，北方坡地有造林遺跡，為單一針葉杉林的樹種，南邊則以雜木林為主，由於首當其衝迎向東北季風，山頂遍生耐寒芒草，秋冬之際，芒花染白山頭，陽光下閃爍燦爛如風中舞動的白絲綢緞，風姿綽約。

左：五分山氣象雷達站的白色巨球，辨識度極高。　右：道旁有簡易的手寫指標。

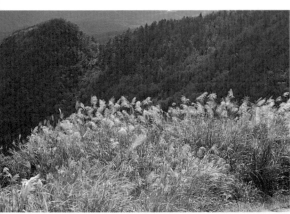

左：芒花迎風搖曳，煞是好看。　右：西峰瞭望亭是景觀最佳的地點。

TOPIC

- 抵達稜線以前，一路石階梯長坡高度落差達520公尺，對腳力和體力都是小考驗。
- 位於五分山步道與暖東舊道交叉口的福德宮，是第一座用石頭砌成的古蹟，深具歷史價值。
- 步道過了嶺頭福德宮以後，開啟五分山最精華的1.6公里稜線，路程平緩易行，視野豁然開朗，一頭是山谷翠綠綿延，另一邊則迎向蔚藍大海。
- 山頂遍生耐寒芒草，秋冬之際，芒花染白山頭。
- 西峰瞭望亭能看到基隆河180度大迴旋的地理景觀。
- 步道終點可銜接106縣道，山頂白色巨球相當顯眼，這是五分山氣象雷達站。

北台灣最佳景觀座位

五分山還有另一個特殊地理景觀，山之北南皆被基隆河包圍，基隆河自平溪流向東北，過三貂角、猴硐後，曲折流向西北，經八堵又轉向西流，在瑞芳地區一百八十度大迴旋，西峰瞭望亭就能看到此一景象。

從瞭望亭回首，細長步道沿稜線蜿蜒，似巨龍盤踞山之巔，佔據北台灣最佳景觀座位，俾倪天下，傲視人間，北望野柳、基隆嶼、深澳漁港、瑞芳和基隆山，西眺台北盆地、汐止、101大樓、七星及大屯山脈，南方山巒疊嶂起伏，則散落平溪、雙溪、石碇、坪林等小鎮。

步道終點可銜接106縣道，山頂白色巨球相當顯眼，這是五分山氣象雷達站，中央氣象局為了彌補花蓮、高雄兩氣象雷達因受中央山脈阻擋及地球曲度影響，在台灣北部海上、陸上所形成的偵測涵蓋空隙而建立，不開放參觀。

從這裡向下眺望，白芒花海間蜿蜒曲折的髮夾彎公路，也是公路自行車好手最愛挑戰的路線之一。

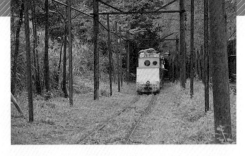

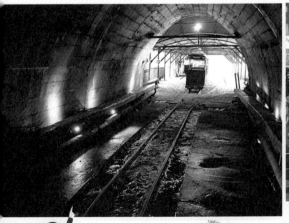

順遊　搭獨眼小車返回舊時光

回程可選擇從嶺頭福德宮下切十分古道，出暖東峽谷，若原路返回十分寮，比起人聲鼎沸的十分瀑布和商店街，新平溪煤礦博物園區更能探索十分寮的舊日繁華。煤礦開坑於1965年，原屬於台陽礦業公司，1985年由龔詠滄先生購入，開放進口煤礦後，產量、成本和價格都失去競爭優勢，終於在1997年停採，目前是全台唯一保留採礦權的礦坑。

平溪鄉開採煤礦的全盛時期曾有18個煤礦，當時新平溪煤礦職工多達500人，帶動十分寮小鎮的發展。

園區內依然保留以鋼樑和相思木結構支撐的礦坑，1200公尺的水平台車坑道如今早已不再使用，站在坑道口看向深不見底的黑暗，不難想像當年礦工艱辛而危險的工作環境。

基於安全考量，真實礦坑不開放遊客進入，園區依實際比例打造模擬坑道，在採煤巷內重現礦坑工作環境、礦脈分布、開採到運送的流程。

最有趣的體驗是搭乘昔日運送煤礦的小台車，當台鐵還在使用蒸汽火車頭的年代，新平溪煤礦已自日本引進第一個電氣火車頭，因為駕駛座前方有個大圓孔，被日本鐵道迷暱稱為「獨眼小僧」。

亮黃台車從坑道口出發，前往1.2公里外的翻車台，火車頭轉向後再原路回返，獨眼小僧穿越林蔭綠色隧道，搖搖晃晃、緩緩前行，似乎也將遊人搖回礦坑的舊日時光。

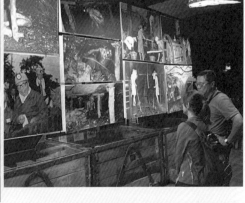

INFO

▲ **新平溪煤礦博物園區**

access 搭乘火車於八堵或瑞芳站下車，轉搭平溪支線，於「十分車站」下車，穿越老街往十分派出所方向，老街停車場旁即可看到通往煤礦園區的步道。步道上行約300公尺後，沿著台車軌道續行約10分鐘即可底達園區。

time 9:00~16:00，週一休館。

web www.taiwancoal.com.tw

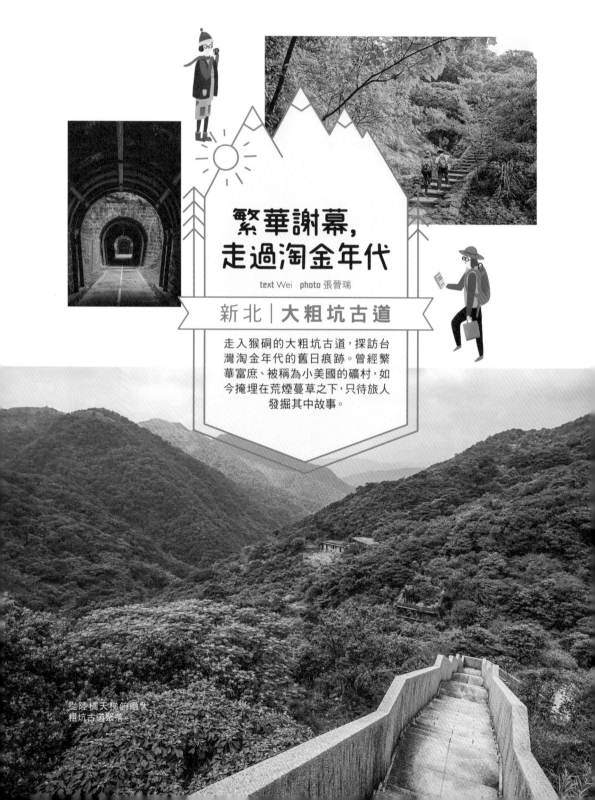

繁華謝幕，
走過淘金年代

text Wei　photo 張晉瑞

新北│大粗坑古道

走入猴硐的大粗坑古道，探訪台
灣淘金年代的舊日痕跡。曾經繁
華富庶、被稱為小美國的礦村，如
今掩埋在荒煙蔓草之下，只待旅人
發掘其中故事。

從陸橋天梯俯瞰大
粗坑古道聚落。

TIPS

交通方式　搭乘往宜蘭方向火車，於「猴硐站」下車。出車站後，過基隆河至九芎橋，轉進半嶺路沿大粗坑溪步行，抵淡蘭橋後向左續行，經福德宮，抵達大粗坑古道口，步行時間約45分鐘。

海拔高度　100～567公尺

步道總長　單程約2公里，原路折返。

步行時間　往返約2小時

行程建議　9:02猴硐站→9:50大粗坑古道入口→10:00萬善堂→10:20猴硐國小大山分校→10:25天梯→10:40 102公路→10:50小金瓜露頭→11:00天梯→11:40大粗坑古道入口

注意事項　1.大德宮前有野狗群出沒，一個人前往需小心，莫慌張。

　　　　　2.沿途少有遮蔽，夏日前往請注意防曬和補充水分。

　　　　　3.進入小金瓜露頭產業道路後，右側有下行石階通往九份，經欽賢國中，出口為九份基山街，可順遊前往。

行程難度　★★☆☆☆

MAP

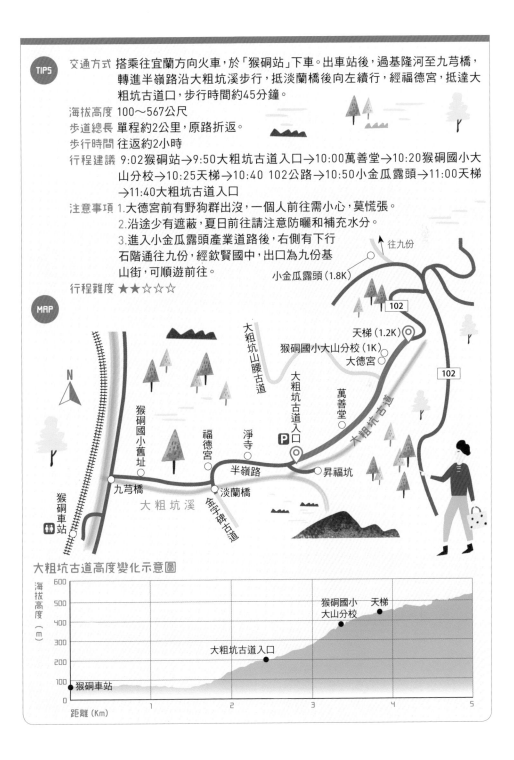

大粗坑古道高度變化示意圖

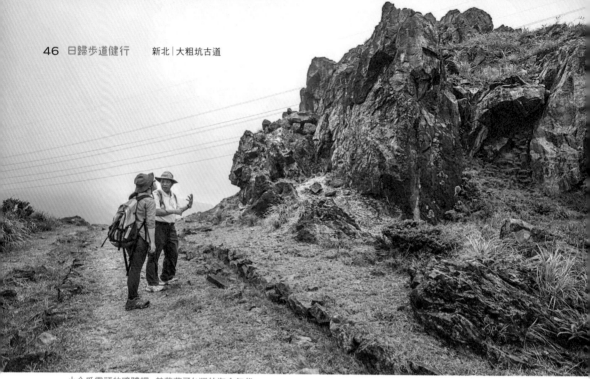

小金瓜露頭的礦體裡，曾蘊藏了台灣的淘金年代。

多桑》、《戀戀風塵》、《無言的山丘》，導演吳念真早期所拍攝的幾部電影，皆以他童年生活過的礦村為背景，講述一個消逝於歷史進程之中的台灣年代。那個存在於吳念真回憶之中的淘金聚落，如今沉默地藏身於大粗坑古道的荒煙蔓草，不復昔日被稱為「小美國」的熱鬧繁華。

展開一段金礦之旅

　　大粗坑古道位於猴硐，沿大粗坑溪蜿蜒攀附在大粗坑山山麓，接瑞雙公路通向九份、金瓜石。在猴硐火車站下車，自九芎橋入山，經猴硐國小廢棄校舍、淡蘭橋、梳子壩後向左續行，即抵達大粗坑古道的入口。

　　1891年台灣巡撫劉銘傳修築台北至基

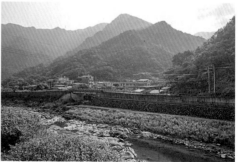

左：廢棄的礦坑裡，還留有過往金礦歲月的痕跡。　右：溪流蜿蜒而過的猴硐，有著與世無爭的清幽。

步道沿路可見幾座磚造的廢棄屋舍，更添風韻。

隆的鐵道，意外在八堵河段發現砂金，淘金者於是上溯基隆河尋找金礦所在，1894年發現位於大粗坑山的礦脈，因礦體形似金瓜，得名「小金瓜露頭」。可以說我們腳下的每一步，都踏在先人尋金的足跡之上，在這條古道上健行，是一趟「金礦之旅」。

　　繞行古道，一側山壁剝落後的岩石層理清晰可見，這一帶皆是沉積的砂岩地質，劇烈的造山運動將其推出地表，岩石被擠壓出斑駁節理。沿道植生蓊鬱，若是三、四月前來，滿山可見冰河時期遺留至今的國寶樹「鐘萼木」的粉紅小花。

　　疏枝長草的掩映下，隱約可見下方谷地有一座廢棄的礦坑，這是台灣最後的礦坑「昇福坑」，直到2000年才廢礦。其後又經一座小廟「萬善堂」，建於1899年，祭祀死於開礦的無主孤魂。

　　沿道零星可見幾座磚造的廢棄屋舍，聚落移民一開始就地取材、以工換工建▷

大粗坑溪將上游礦脈的砂金流入了基隆河。

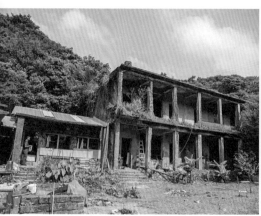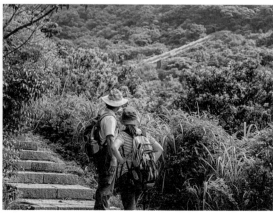

左：猴硐國小大山分校的校舍，供奉土地公的大德宮就在旁邊一側。　右：天梯是接向瑞雙公路的捷徑。

屋，後來淘金致富，便雇長工挑磚上山建磚舍，磚縫填土夯實以防蟲蛇，屋頂卻是用木板和油毛氈搭成，颱風一來就吹壞，一年至少得重搭一次屋頂。

從小美國步行到小上海

步道中段，來到位於聚落中心的「猴硐國小大山分校」廢棄校舍。1940年設猴硐公學校（其後的猴硐國小），1949年於礦村設立大山分校，1978年因礦村沒落而廢校，吳念真曾在大山分校就讀至小學三年級。

過去礦村被戲稱為「小美國」，居民常步行至因茶室酒家林立而有「小上海」之稱的九份，尋歡作樂、一擲千金。

爬上一道陸橋天梯，接入102縣道瑞雙公路，前進小金瓜露頭。歷經多年炸石採礦，今日的小金瓜其實更像一隻河馬，幾處礦坑或許是怕人偷入，皆填入砂石。

此處視野開闊，前方可見金瓜石小鎮與北海岸。午後將雨，天色陰沉，大冠鷲半空盤旋，雲霧在海天交界之處翻湧，山風獵獵，吹出幾分時移事易的滄桑。

下山又經大分國小，偶遇一群熱心鄉里的志工正搭建給登山客用的避雨棚和公廁。一人遞來幾幀礦村的老照片，說最盛時期約有三百六十餘戶，一眼看去都是高低屋舍，廢村後又遇火燒山，隨著芒草瘋長掩蓋了一切痕跡，也象徵台灣曾經輝煌的淘金年代一去不復返。

往事不可追，但只要有人走在這條古道上，這座因淘金而生的聚落就永遠不會被忘記。

TOPIC

● 台灣最後的礦坑「昇福坑」，直到2000年才廢礦。

● 一座小廟「萬善堂」，建於1899年，祭祀死於開礦的無主孤魂。

● 步道中段，來到位於聚落中心的猴硐國小大山分校廢棄校舍，一側是供奉土地公的大德宮。

● 爬上一道陸橋天梯，接入102縣道瑞雙公路，遠方可見金瓜石小鎮。

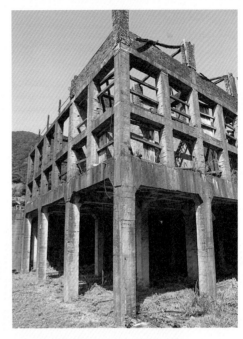

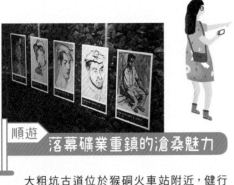

順遊　落幕礦業重鎮的滄桑魅力

大粗坑古道位於猴硐火車站附近，健行前先到貓村尋找貓咪的可愛身影。因為煤礦資源，猴硐的興衰起落也與煤業緊緊相依，猴硐車站正是因為猴硐及小粗坑等地煤礦及金礦的開採而設站的。1920年，宜蘭線鐵路瑞芳到猴硐段開始通車，將猴硐出產的煤礦直接運往各地，也帶動當地的發展，其後隨著礦業沒落，車站附近的礦坑、礦工廠逐漸成為廢墟。而後因為「貓村」之名，而讓這個小站聲名鵲起，車站內隨處可見超萌的貓咪圖像。

坐落於火車站對面的願景館原為選煤廠倉庫，整修過後現展示猴硐礦業史和礦工百態，隔壁的旅遊資訊站原為瑞三煤廠辦事處，現在則提供完整的猴硐旅遊資訊，觸控式電腦螢幕收錄猴硐煤鄉的經典風景並有相關簡介，串連起礦業重鎮的點點滴滴，那段早已被人遺忘的採礦記憶都在這裡一幕幕重現。

距離火車站百餘公尺處可達瑞三本坑和礦工宿舍。瑞三本坑是瑞三公司產量最大的礦坑，坑口、檢查室、配電室、坑口辦公室、變電室等逐漸整修完成。紅磚砌成的礦工宿舍約有三層樓高，廚房、浴室、廁所都是共用的，不難從依舊維持的宿舍隔局中想像往日礦工的日常生活。

INFO

▲ 猴硐煤礦博物園區
add 新北市瑞芳區猴硐柴寮路42號
tel 02-2497-4143
time 8:00~18:00

寫下兩百年的
台灣發展史

text 蒙金蘭　*photo* 楊仁渤

台北｜**魚路古道**

今日看似狹小的山徑，卻是兩百多年前重要物資往返的金包里「大路」。硫磺、漁獲、茶葉、出嫁、返鄉…必須翻山越嶺的崎嶇山路，在過去是先民以有換無，養家餬口最近、最方便的一條捷徑。

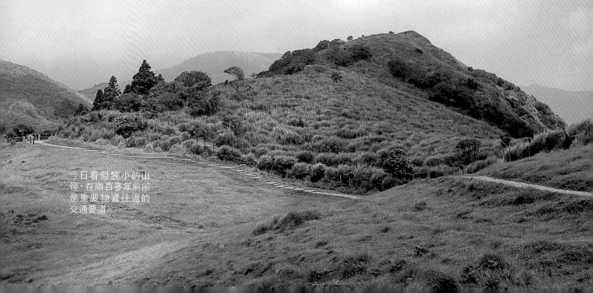

今日看似狹小的山徑，在兩百多年前卻是重要物資往返的交通要道。

TIPS

交通方式 搭乘台北市公車小15、108（陽明山遊園公車）至擎天崗站下，可從擎天崗附近的金包里大路城門出發；搭乘皇家客運1717公車至八煙站下，可從八煙登山口出發；亦可搭乘皇家客運1717公車至磺溪仔橋站下，從上磺溪停車場登山口出發。開車可停放於擎天岡或上磺溪停車場，再搭乘皇家客運1717或108遊園公車回原點取車。

海拔高度 262～760公尺

步道總長 約6.6公里，雙向進出，擎天崗至上磺溪停車場約2.5公里。

步行時間 全程約4.5小時，擎天崗至上磺溪停車場約2小時。

行程建議 9:00擎天崗遊客服務中心→9:10城門→9:40土地公廟→10:10許顏橋→11:00上磺溪停車場

注意事項 建議從擎天崗方向出發，至八煙或上磺溪停車場登山口為止，一路幾乎都是下坡路段，較為輕鬆省力。

MAP

往金山

八煙溪

天籟古道往社區

八煙登山口（4.2K）

陽金公路

2甲

往馬槽

上磺溪站

上磺溪橋

上磺溪橋停車場（2.5K）

上磺溪

大油坑山

許顏橋（1.3K）

大尖後山

土地公廟

土地公廟

擎天崗遊客服務中心

擎天崗城門

打石場解說站（憨丙厝地）

山豬豐厝地

━━━ 魚路古道
━━━ 日人路

行程難度 ★★☆☆☆

魚路古道高度變化示意圖

海拔高度（m）

800
700　城門
600
500　打石場解說站（憨丙厝地）
400　許顏橋
300　　　　　　　　　　　八煙登山口　　天籟登山口
200
100
0

距離（Km）　1　2　3　4　5　6

左：步道起點途經嶺頭喦土地公廟，祈求一路平安。　右：指示金包里大路（魚路古道）方向的標示。

站在擎天崗遼闊的草原上，天氣晴朗的時候向北望，可以看見北海岸的金山，向南望，則可望見台北的士林。

　　在交通四通八達的現代，這裡只是我們偶爾上山看看風景、鍛鍊腳力的地方，然而在十七、十八世紀，它卻是每天有上千人南來北往的途徑，先民擔著漁獲、硫磺、陶土、藍染、茶葉…甚至轎扛著嫁娶的新娘，篳路藍縷，只為了到山的另一邊。

硫磺開啟古道發展史

　　我們今天口中的「魚路古道」，最初是原住民們打獵、摘採物資的一條通道，清朝時變成漢人們移墾、採硫磺的道路。

　　根據陽明山國家公園技正呂理昌超過25年的研究得知，這條山徑曾經熱鬧非凡，因為蘊藏重要的硫磺礦，即使經由荷蘭人、清朝漢人、日本人輪番接管，當政者無不將它視為寶地，從土生土長的居民到

擎天崗是昔日古道上的最高點。

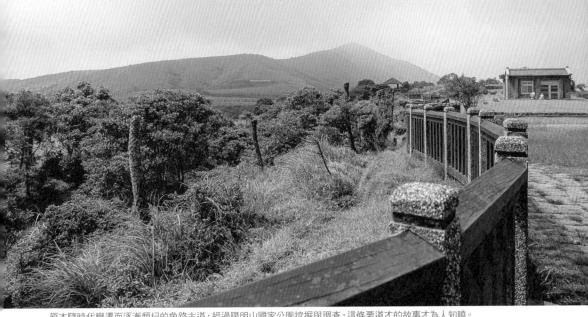

原本隨時代變遷而逐漸頹圮的魚路古道，經過陽明山國家公園挖掘與調查，這條要道才的故事才為人知曉。

遠渡重洋到此尋找生機的「羅漢腳」，都隨著採礦產業一同默默寫下台灣兩百年來相當重要的發展歷史。

　　「魚路古道」從字面上來解讀，通常把它定義為運送漁獲、換取其他物資的交易道路，然而除此之外，它其實還擔負著另一項更重要的任務，就是採硫磺。

　　硫磺是製造火藥的重要原料，17世紀末康熙王朝在福建的官員得知台北有產硫磺，便派郁永河率人前來探勘，當時郁永河寫下了《裨海紀遊》一書，成為研究這條古道的重要史料。

　　魚路古道原本隨著時代的遷移、交通的高度發展而逐漸頹圮，甚至被淹沒在時間的洪流裡。直到1990年左右，呂理昌從玉山國家公園調任到陽明山國家公園，無意間發現了這條古道，積極展開挖掘與調查的工作，這條古老的經濟、交通與文化交流的要道才又重新出現在地圖上。　▷

上&下：擎天崗上的金包里大路城門，是早期限制人們進入城內軍事要塞所設置的關卡。

上：石階鋪成的小路一路蜿蜒，地勢越來越高。
中：許顏橋是石門人許顏出資興建，以方便運送茶葉而修築的橋樑。　下：步入林中，享受森林芬多精。

通道北段遺跡

當年從金山金包里直達士林的完整路線，長達36公里，而目前「拼圖」出來的魚路古道，全長只有6.6公里，屬於當年通道的北段。

從金山的八煙聚落開始，沿途經過許顏橋、憨丙厝地、作為台北市與新北市界線的大石公、百二崁等地，直到海拔約760公尺高處的擎天崗，這是清朝時期人們行走的路線，因為經常看到穿著「勇」字軍服的防守清兵，所以又名「河南勇路」。

還有一條順著上磺溪開拓的支線，通往上磺溪停車場方向，是日本治理台灣後有鑑於原來的道路太狹窄，運送物資不夠方便，於是勒令簡大獅鋪設的、較寬闊的道路，所以又叫做「日人路」。

順著古道而行，沿途可以看到不少當年留下的遺跡，除了刻意留下的石碑、擎天崗草原高處明顯可見的營盤遺址外，還有古時候住家的遺跡、採硫工廠的遺址、供旅人休憩的客棧遺跡等。

硫磺古道的古往今來

通常我們來到陽明山，印象最深刻的莫過於小油坑神奇的自然景觀：地熱源源不絕地從火山噴氣孔冒出、地表覆蓋著淡黃色的結晶、空氣中瀰漫的硫磺味，在在教人讚嘆。　▷

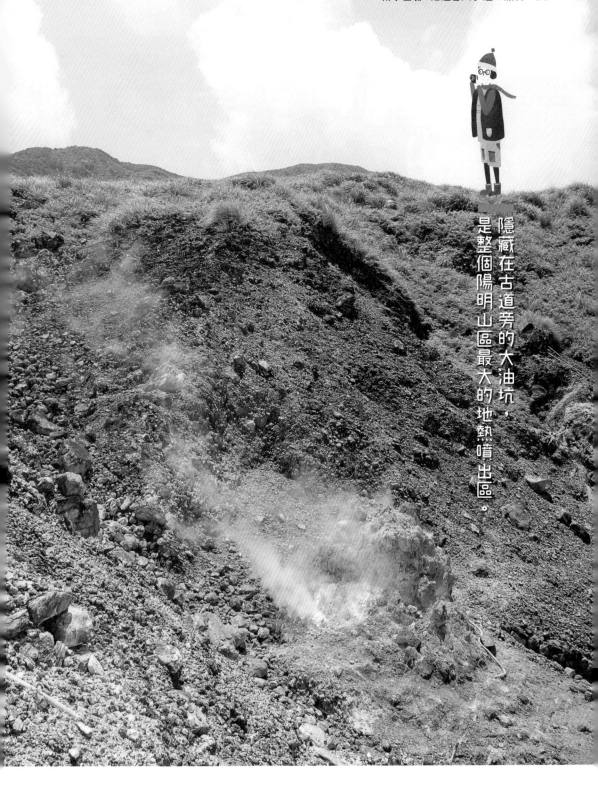

隱藏在古道旁的大油坑，是整個陽明山區最大的地熱噴出區。

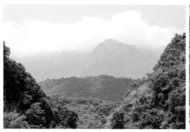 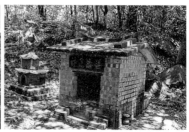

左：遠眺山巒綠景，讓人心情舒暢。　右：沿途可以看到多座土地公廟。

　　然而隱藏在古道旁的大油坑，規模達3平方公里，比小油坑更壯觀得多，是整個陽明山區最大的地熱噴出區域，當年古道上熙來攘往的人潮，絕大多數都是為了它而來。

　　目前雖然已經停採，但在大油坑區內仍可看到採硫工廠殘留的設備、器具、工寮等。大油坑由於地質脆弱，不小心很容易崩塌，所以不建議旅客前往。若真想看看廬山真面目，不妨請國家公園派嚮導帶領，以策安全。

　　硫磺地熱造成的白土，其實是燒製陶

上磺溪因為有硫磺流入，水色和石色都顯得獨特。

瓷器的重要原料，所以採硫礦的同時，也吸引來不少採白土的人們。採硫工業沒落後，藍染、茶葉繼之而起，所以古道上常見一種叫做「大菁」的植物，就是藍染的重要原料。

　　既然有工廠，附近就一定會有宿舍、住家，古道上凡是有竹林、駁坎的地方，便是昔日房舍的所在。因為竹子功能眾多，不但可以作為食物，更可以製作成桌、椅、櫥櫃、餐具、籃子等生活必需用品，所以人們習慣在聚居的四周圍種植竹林，而石塊堆疊的駁坎，往往就是建設房子的基礎工程。

　　走一趟魚路古道，感受先民篳路藍縷的開發歷程，對台灣這塊土地的愛不禁又多了幾分。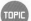

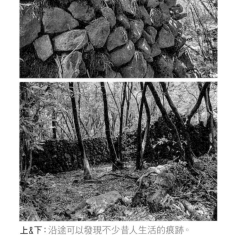

上&下：沿途可以發現不少昔人生活的痕跡。

大油坑現在仍可見採硫工廠遺跡。

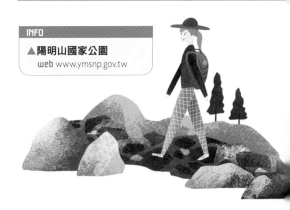

TOPIC

● 順著古道而行，沿途可以看到不少遺跡，如採硫工廠的遺址、供旅人休憩的客棧遺跡等。

● 隱藏在古道旁的大油坑，規模達3平方公里，是整個陽明山區最大的地熱噴出區。

INFO

▲陽明山國家公園
web www.ymsnp.gov.tw

都市後花園，
盡享碧海青天

text 蒙金蘭　photo 周治平

新北│黃金三稜：無耳茶壺山、半平山、燦光寮山

休假日，很想找個高高的地方吹吹風、看看浩瀚的美景，又不想長途開車搞得假日反而更累，那麼，位於台灣東北隅的無耳茶壺山步道是個理想的選擇。

前進寶獅亭，將基隆山、陰陽海的景致盡收眼底。

TIPS

交通方式 於台鐵基隆或瑞芳站搭乘基隆客運788號至金瓜石站下車，步行約10分鐘抵達勸濟堂；或於捷運忠孝復興站搭乘基隆客運1062號往金瓜石至勸濟堂站下車。自行開車可停放於金瓜石勸濟堂停車場，步道入口於停車場後方。

海拔高度 250～738公尺

步道總長 約7.3公里，環狀路線。

步行時間 無耳茶壺山來回約2小時，環狀全程約5～6小時。

行程建議 9:00勸濟堂→9:05勸濟堂停車場→9:30朝寶亭→10:00寶獅亭→10:20無耳茶壺山→11:30半平山→12:10草山戰備道→12:40燦光寮山→13:10草山戰備道→13:30本山地質公園岔路→13:50黃金神社→14:00黃金博物館→14:30勸濟堂

注意事項 1.沿途路徑標示清楚，無迷路疑慮。全程幾乎無遮蔽，夏天注意防曬及補充水分。

2.102縣道可直達無耳茶壺山登山步道口，但路窄不易停車，建議車輛停放於勸濟堂步行前往為佳。

3.無耳茶壺山以後，少部份路徑需要拉繩攀爬，難度不高，但不建議新手獨自前往。

4.部份路段芒草茂密刺人，建議穿著長袖衣褲。

MAP

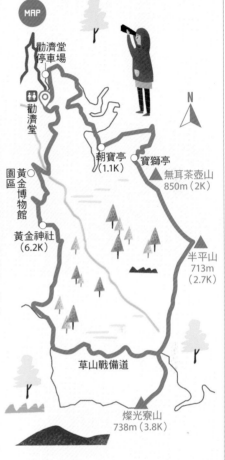

勸濟堂停車場

勸濟堂

朝寶亭 (1.1K)　寶獅亭

無耳茶壺山 850m (2K)

黃金博物館 園區

黃金神社 (6.2K)

半平山 713m (2.7K)

草山戰備道

燦光寮山 738m (3.8K)

N

行程難度 無耳茶壺山登頂後折返
★★☆☆☆
黃金三稜★★★☆☆

黃金三稜高度變化示意圖

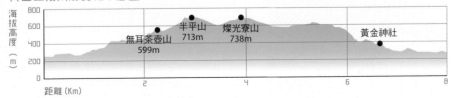

海拔高度 (m)

800 / 600 / 400 / 200 / 0

無耳茶壺山 599m

半平山 713m

燦光寮山 738m

黃金神社

距離 (Km)　2　4　6　8

無耳茶壺山其實屬於半平山脈的一小部份，順著稜線而行，一路賞心悅目。

沿著鋪設完善的步道一步步上升，視野將更加開闊。

在金瓜石地區有好幾座山峰，屬於昔日的礦山，山勢不高，大約都在海拔六、七百公尺上下，其中最北端的這座山頭，從某些角度遠望過去很像是一個沒有提把的茶壺，所以被暱稱為「無耳茶壺山」；另外有些角度又似乎像隻獅子，所以也有人叫它作「獅子岩」。

邁開絕景之旅

說起來，無耳茶壺山步道實在是一條「CP 值」很高的步道：很容易到達，即使不會開車的人，從台北市中心搭乘大眾交通工具就可以直達山腳下；走起來很輕鬆，即使從來不爬山的「軟腳蝦」也一定能夠達陣；風景很優美，沿途一邊望山，一邊瞰海，還有兩三座歇腳的涼亭，慢慢上升的過程一定會覺得不虛此行。

步道的入口不只一條，其中位於勸濟

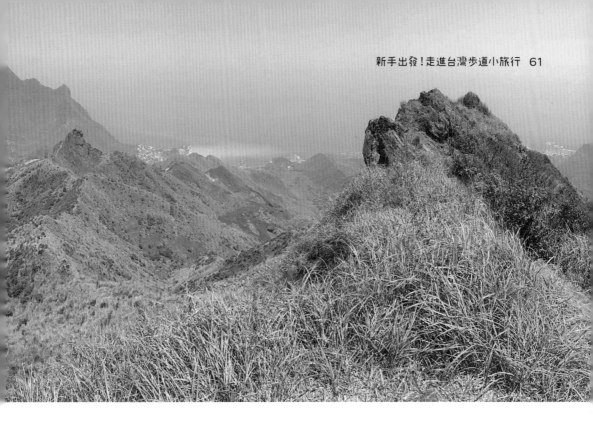

堂停車場後側的這條步道坡度最平緩，走起來最輕鬆。還沒有開始爬，就能望見北側靠近水湳洞的陰陽海，閃耀著奇特的色彩，雖詭異卻也美麗，讓人不知不覺中似乎灌注了一股元氣，足以開心地邁開旅程。

踏著鋪設完善的步道前進，高度每上升一些，視野就跟著更加開闊。來到山腰處的朝寶亭，因為海拔還不夠高，長長的野草又擋住部份視線，但是已可看到曲折的產業道路蜿蜒在青翠的山巒間，形成舞動的線條。

抵達寶獅亭，距離茶壺山頂只剩下一百多公尺了，眼前的基隆山、陰陽海和產業道路交織成更細緻的畫面，這時候望向茶壺山，一點也不像茶壺，倒有點像是一位正在打著太極拳的武術家，站穩下盤虎虎生風，不知朱銘大師可曾從這裡獲得過些許創作靈感？ ▷

左：朝寶亭雖還不夠高，但已經可以看到產業道路蜿蜒在山巒間。　右：通泉草是春季步道旁常見的野花。

從茶壺山頂的石洞望向寶獅亭方向。

山不在高，視野稱霸

　　靠近登頂處，卻見立著一座警示牌，提醒爬山的人前方地質脆弱，屬危險地段，禁止遊客進入，大部份遊客也甘心在這裡止步，既有體驗到爬山的樂趣，也看到了美麗的風景，可以滿意地折返下山了。

　　仔細觀察茶壺山，山頂上其實是幾塊巨大的裸岩堆積而成的，中間還形成一個石洞，如果遇到強烈大地震，的確很有可能造成危險，還是不要太掉以輕心。

　　事實上，高約590公尺的茶壺山，其實只是半平山脈的一個山頭，從茶壺山往南延伸的稜線，就是半平山。

　　有些喜歡接受挑戰的山友，會選擇穿越茶壺山裡的石洞，繼續向半平山、燦光寮山挺進；至於不想一趟這麼累的人，也可以另找時間從新北市立黃金博物館出發，從另一頭進攻燦光寮山與半平山。

半平山登頂

　　連繫茶壺山與半平山之間的山徑，由於人煙較稀少，走起來更寧靜清幽，即使偶爾出現比較陡的坡段，只要放慢腳步、

上：半平山步道途中偶爾會出現陡峭的岩壁，可以拉著前人架好的繩索往上爬。　下：帶著望遠裝備的登山同好在這裡觀察生態。

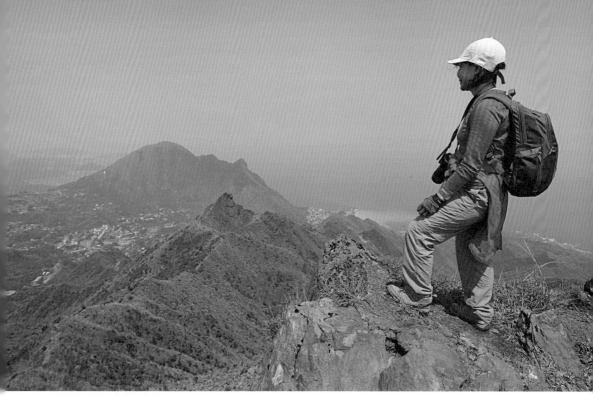

登上半平山頂，豪情壯志頓生。

調整呼吸，一步步向上，並不會太難，沿途伴著隨季節而變換的花花草草，讓人每步都有可能發現驚喜。例如初春的三、四月，正是萬物復甦的季節，黃、白、紫各種顏色的野花恣意綻放，海拔較高處還會發現盛開的金毛杜鵑，比一般路旁人工栽種的杜鵑更嬌豔，展現更迷人的風情。

半平山也不算高，只有713公尺，但是站在山頂放眼望去，竟有鶴立雞群的氣勢：因為離海稍遠，陰陽海不再那麼搶眼，代之而起的是更多層次的山景、更錯綜盤繞的山徑以及更強勁的山風。

即將登上山頂的這段路又是一面陡峭的岩壁，不過已有前輩們開好路、架好繩索，我們只管踏著前人的足跡，就可以穩穩地爬到最高點，儘管此時可能汗流浹背，不過山風吹來、加上眼前遼闊的視野，立刻覺得一切的辛苦都是值得的。　▷

左：從另一個角度看茶壺山，更像是沒有提把的茶壺。　**右**：春天走訪步道，有機會與野生杜鵑相遇。

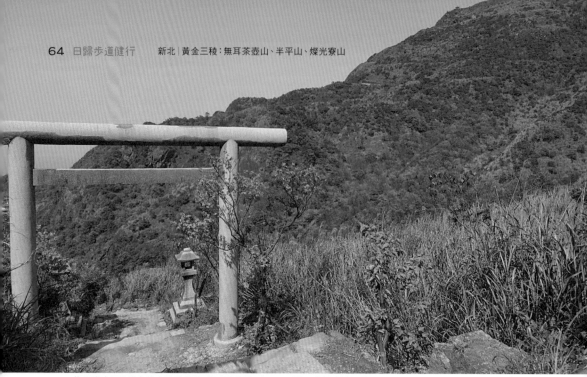

燦光寮山可以接上黃金神社步道，若時間尚早，也可以到附近的黃金博物館走走。

TOPIC

● 山腰處的朝寶亭可看到曲折的產業道路蜿蜒在青翠的山巒間，形成舞動的線條。

● 在寶獅亭，眼前的基隆山、陰陽海和產業道路交織成更細緻的畫面。

● 連繫茶壺山與半平山之間的山徑，由於人煙較稀少，走起來更寧靜清幽，只有偶爾出現比較陡的坡段。

● 燦光寮山山頂有一個一等三角點，方圓數十公里之內這裡就是最高的地方了，視野無敵廣闊。

登上陡峭寮山望賞蔚藍

　　更南邊的燦光寮山，是一座陡上陡下的山，從山徑上野草的長度看來，平常人煙更少，更有讓人向上攀爬的慾望。燦光寮山高達738公尺，比半平山再略高些，山頂有一個一等三角點，可見方圓數十公里之內這裡就是最高的地方了，視野無敵廣闊，讓人心情也跟著無比開闊。

　　如果從茶壺山出發，順著半平山、燦光寮山之後南轉草山產業道路，然後接上神社步道，可以經過黃金神社、新北市立黃金博物館再回到勸濟堂，一圈下來大約需4到5小時，是趟多元收穫的豐富之旅。

　　自己可以衡量本身的體力，決定拜訪其中一、兩個山頭，或是一股作氣完整繞一圈。無論第二天醒來是否全身痠痛，回憶起這段旅程，應該都會嘴角上揚、回味無窮，暗自決定不久後的將來再度瀟灑走一回。

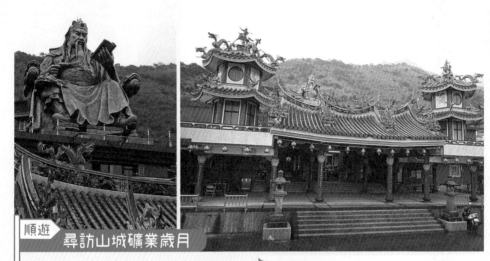

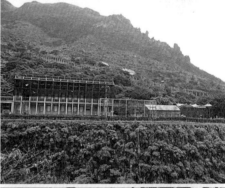

順遊 尋訪山城礦業歲月

　　勸濟堂後方的茶壺山步道入口，要算是坡度最和緩好走的。勸濟堂的歷史可追溯至清光緒22年，主要供奉關、呂、張、王四大恩主，是金瓜石信仰中心，每年農曆6月24日是關聖帝君誕辰，十分熱鬧。勸濟堂巨大的關聖帝君聖像高35台尺，重25噸，純銅鑄造，手拿春秋書冊，聖像莊嚴，是全東南亞最大的關公銅像。

　　黃金博物館是山腳下的熱門景點，這裡是台灣首座以生態博物館為理念打造而成的博物園區，內部包含黃金博物館、環境館、太子賓館、本山五坑、煉金樓、生活美學體驗坊等。由昔日台灣金屬礦業公司辦公室整建而成，以介紹與展示當地礦業文化及黃金特性為主，二樓還有個220公斤的999純金大金磚。

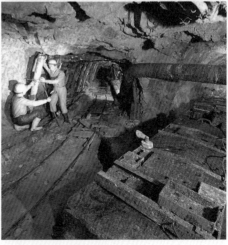

INFO

▲勸濟堂
add 新北市瑞芳區金瓜石祈堂路53號
tel 02-2496-1273
web www.goldguangong.org

▲新北市立黃金博物館
add 新北市瑞芳區金瓜石金光路8號
tel 02-2496-2800
time 週一至週五9:30~17:00，週六、週日9:30~18:00，每月第一個週一休（若逢國定假日照常開放）。
price 入園門票80元，可以悠遊卡購買。
web www.gep.ntpc.gov.tw

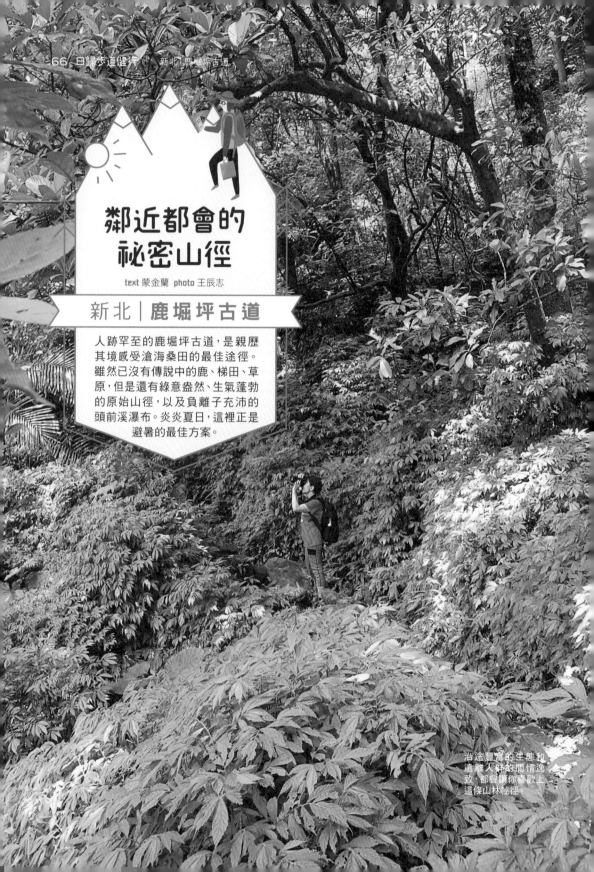

鄰近都會的祕密山徑

text 蒙金蘭 photo 王辰志

新北｜鹿堀坪古道

人跡罕至的鹿堀坪古道，是親歷其境感受滄海桑田的最佳途徑。雖然已沒有傳說中的鹿、梯田、草原，但是還有綠意盎然、生氣蓬勃的原始山徑，以及負離子充沛的頭前溪瀑布。炎炎夏日，這裡正是避暑的最佳方案。

沿途豐富的生態和遠離人群的閒情逸致，都會讓你喜歡上這條山林祕徑。

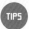

TIPS

交通方式　搭乘基隆客運888號「萬里─圳頭」線，在大坪站下，再步行約700公尺可達古道入口。不過公車班次很少，平日只有3班、假日只有2班，需注意回程的班車時間。

從台北開車出發可經內湖或至善路前往萬溪產業道路，往萬里方向接大坪產業道路，經大坪國小、大坪公車站後可達。

海拔高度　410～645公尺

步道總長　單程1.7公里，原路折返。

步行時間　全程約2.5至3.5小時

行程建議　9:00鹿堀坪古道入口→9:45頭前溪瀑布→10:30鹿堀坪芒草原→11:30鹿堀坪古道入口

注意事項　1.沿途路標並不明顯，建議可循登山前輩留下的布條來辨明前進方向。
　　　　　2.由於上下坡路多，且蜘蛛等生態豐富，建議攜帶登山杖以利行進。
　　　　　3.鹿堀坪越嶺古道少有人跡，新手不建議獨自前往。
　　　　　4.鹿堀坪古道後段通往磺嘴山生態保護區，行前須向陽明山國家公園辦理入山證明。

行程難度　★★☆☆☆

MAP

鹿堀坪芒草原

頭前溪

富士山腰古道

鹿堀坪越嶺古道（路跡不明）

頭前溪瀑布

石厝

石橋

鹿堀坪古道入口

大坪國小

往萬里

N

鹿堀坪古道高度變化示意圖

海拔高度（m）

700
600
500
400

0　　　　　　　　0.85　　　　　　　　1.7

距離（Km）

古道上上下下的坡路多，並非親子友善的簡易步道。

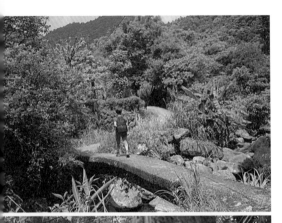

上：古道上偶有石橋作為通道。 下：滿眼不同明度的綠色世界，還真有幾分電影「魔戒」的味道。

站在鹿堀坪古道的入口，地圖告示牌顯示有左右兩條路：向右是鹿堀坪古道，向左是鹿堀坪越嶺古道，兩條路程差不多，終點都是「大草原」。看起來可以從其中一條進、另一條出，完成一個環形路線。

我們先往左手邊前進，找來找去卻找不到山徑，剛好有附近居民經過，指給我們一條完全被野草覆蓋、看不到路徑的「路」，我們決定捨棄「越嶺」，改朝右手邊的路線前進。

滄海桑田最佳見證

這條小徑的開端順著一條圳溝緩緩開展，水質異常清澈，想必是前人引進頭前溪的溪水，作為灌溉之用。鹿堀坪古道大約建於清朝末期1892年前後，作為聯絡萬里、士林、關渡與內湖地區之間的通道。早年因為有鹿群出沒，所以叫做鹿堀坪：

左：華八仙是春夏台灣山區常見的植物。　右：原始山徑總顯得生氣蓬勃。

「堀」等於「窟」，大概是指山區比較低平、有人群居的地方。

當年這一帶不但有人居住，而且在山丘上開闢耕地，據說十多年前還看得到梯田的蹤跡，直到濱海公路通車後，人口大量外流、梯田逐漸荒廢，終於變成後來的大草原，曾經是放牧牛群的天地。但是如今走到終點的「大草原」，也已經看不到草原的蹤跡了，只剩下大片比人還高的芒草，不免有些失落感。

然而，倒也不必因此氣餒，草原應該不是造訪這條古道的唯一目標：沿途豐富的生態、磅礴沁涼的瀑布和遠離人群的閒情逸致，都會讓你喜歡上這條山林祕徑。　▷

鹿堀坪古道不算熱門的健行路線，所以仍保持相當原始的面貌。

上&下：除了植物熱鬧外，這條路上的動物生態同樣豐富。

野生動植物當家

鹿堀坪古道不算熱門的健行路線，所以仍保持相當原始的面貌，通路兩旁草木蔓生得高大又茂密，把道路逼得非常狹窄，植物種類繁多，包括各種蕨類、苔癬、喬木，甚至連菌菇都不時從地上冒出來，還常常看到高大的樹身纏繞著不同的蕨類或青苔，感覺上生氣蓬勃，滿眼不同明度的綠色世界，還真有幾分電影《魔戒》的錯覺。

除了植物熱鬧外，這條路上的動物生態同樣豐富，不但隨時有豆娘在前頭引路，也不斷看到蝴蝶、蜻蜓、甲蟲、毛毛蟲出現在眼前，遠處還有不知名動物的窸窣聲，以及間歇傳來的鳥鳴聲。

我們前往這天是個平常日的上午，沿途居然沒有遇到任何其他健行者，也難怪路上經常遇到蜘蛛就這樣大咧咧地在通道

左&右：潺潺溪流，在林間深處更顯清澈沁涼。

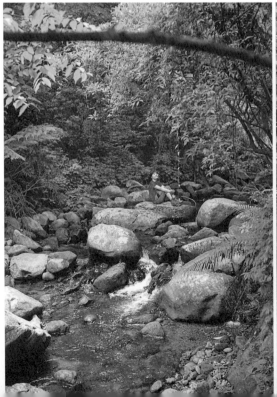

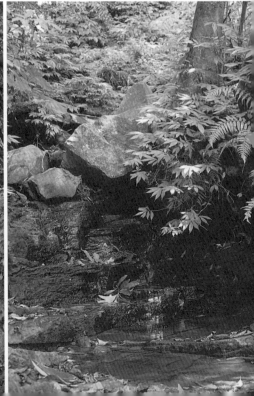

的上方結網。建議來這裡記得帶登山杖，不但可減輕膝蓋的負擔，還可以清蜘蛛網或打草驚蛇。

清涼消暑，頭前溪瀑布

步行大約一公里左右，左前方會聽到淅瀝嘩啦的水聲，正是古道全程最令人振奮的亮點：頭前溪瀑布。

瀑布大約有一層樓高，驟然降下，形成一個深潭，站在潭邊只覺水氣逼人，清澈純淨，涼快舒服極了。

如果不想重複兩次上下坡，建議去程可以先略過瀑布，抵達大草原後回程再下瀑布區觀水；或者，甚至連草原也別去了，直接在瀑布停下來，盡情接受負離子和芬多精的洗禮，為揮汗的古道行畫下一個清涼的驚嘆號！

TOPIC

- 小徑的開端順著一條圳溝緩緩開展，水質異常清澈。
- 走到終點的「大草原」，已經看不到草原的蹤跡，只剩下大片比人還高的芒草。
- 步行大約一公里左右會聽到淅瀝嘩啦的水聲，正是古道全程最令人振奮的亮點：頭前溪瀑布。

行路鹿堀坪古道，一定得造訪頭前溪瀑布。

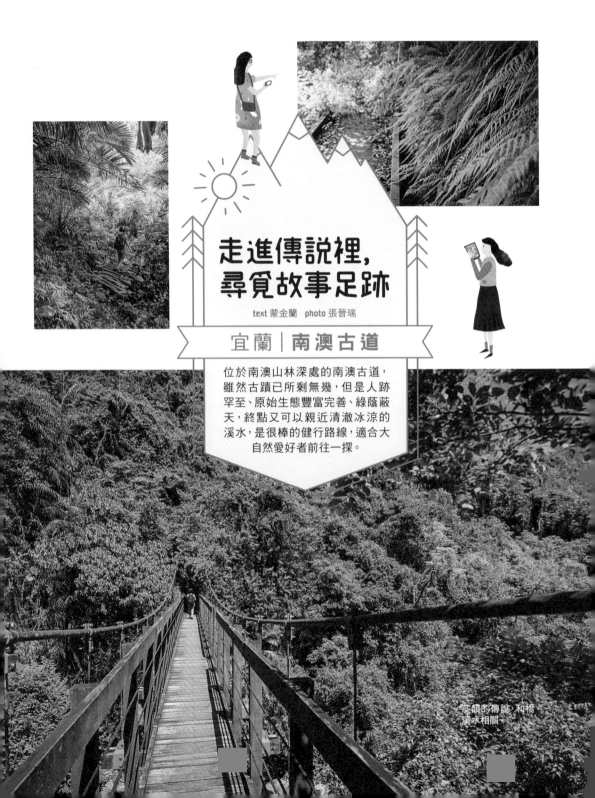

走進傳說裡，尋覓故事足跡

text 蒙金蘭　　*photo* 張晉瑞

宜蘭│南澳古道

位於南澳山林深處的南澳古道，雖然古蹟已所剩無幾，但是人跡罕至、原始生態豐富完善、綠蔭蔽天，終點又可以親近清澈冰涼的溪水，是很棒的健行路線，適合大自然愛好者前往一探。

莎韻的傳說，和橋溪水相關。

TIPS

交通方式 蘇花公路經南澳武塔村右轉接宜57鄉道西行，經金洋村抵宜57鄉道0K處，續行產業道路約4公里可達登山口。

海拔高度 250～350公尺

步道總長 單程約3.8公里，原路折返。

步行時間 來回約3小時

行程建議 9:00古道出入口（旃檀駐在所）→9:10楓香林→9:25一號吊橋→10:00二號吊橋→10:30步道終點→12:00古道出入口

注意事項 1.愛南澳生態旅遊發展協會是由宜蘭南澳的東岳部落、金岳部落、朝陽社區、金洋卡浪馬固工作室等聯合組成的旅遊推廣單位，藉由整合當地的生態、人文與社區產業等資源，提供旅遊諮詢、推出客製化的旅遊行程等。（電話：03-998-2002，臉書搜尋「Aynomi愛南澳」。）

2.南澳古道大致上不算難走，但因通道狹窄，旁邊就是溪谷，建議拍照時要停下腳步注意安全，以免不慎跌落。

行程難度 ★☆☆☆☆

MAP

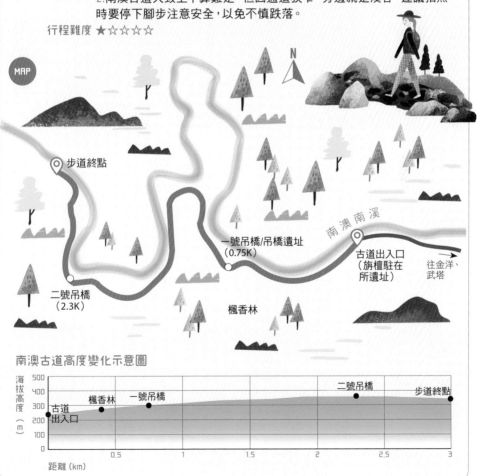

南澳古道高度變化示意圖

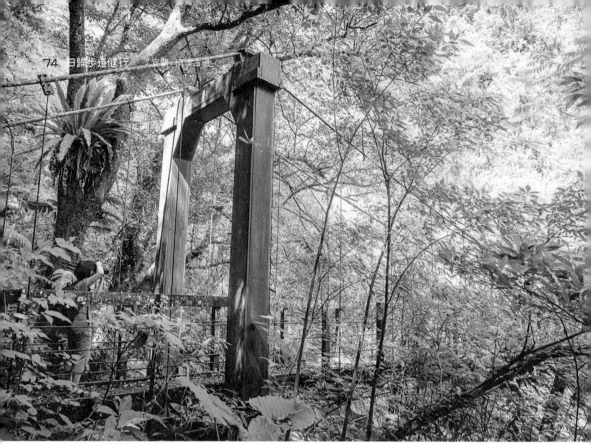

走過一號吊橋，跨越潺潺溪水。

從宜蘭一路向南，終於在蘇花改公路上看到抵達「南澳鄉」的標示，沒想到進入57號鄉道之後，還行駛了將近半個鐘頭，才終於抵達南澳古道的入口。不過入口附近並沒有適合停車的平台空間，如果自行開車前來，車子必須停在距離大約30分鐘腳程的遠處，所以想要探訪南澳古道，最理想的方式是請愛南澳生態旅遊發展協會幫忙安排好行程、導覽，甚至預約好餐食，最是方便省事。

左：位在宜蘭57號鄉道起點附近的金洋部落，是最靠近南澳古道的入口部落。　右：斑駁的指標指示著步道方位。

左：一整片石壁上長滿同一種蕨類，迎風飄動，煞是好看。　右：一路有清澈的南澳南溪相隨。

遠離人群的山林幽徑

　　數百年前，一些原本居住在台灣中部地區的泰雅族人向北遷徙，其中部份甚至翻越南湖大山，進入台灣的東部，地處宜蘭縣最南端的南澳鄉因此成了泰雅族部落先後落腳、相繼定居的地區。而南澳古道就是當年的遷徙路徑，也是後來日治時期的警用理番道路。

　　古道隨著歷史湮沒在蔓生的叢林中，直到大約2011年左右，經羅東林區管理處修建後才又重新迎接人們的足跡。目前開放的路段，只有最前端的3公里，據說早年沿途散落著十多個部落，現在不但沒有任何部落存在，甚至平日也人跡罕至，只有靜謐的大自然伴隨著些許歷史痕跡，躺在時間的河流裡。

▷

古道入口意象附近曾經是旃檀駐在所的所在地。

道旁有指標標示路程。

古道入口處利用堆疊的石塊和木頭建了一座意象，頗具泰雅族的風情，此處日治時期曾經是旃檀駐在所的所在地，因為建築已消逝，看不到任何遺跡，唯有藉遙想憑弔一番。

從這裡邁開腳步，路徑相當狹窄，兩旁叢生的野草幾乎覆蓋道路，讓我有些忐忑不安，再加上有條山泉水剛好順著路徑滑下來，一開始的路並不好走，令我擔心是不是錯估了這條步道的難度、是不是穿錯鞋、裝備不足…？幸好過了這小段路後，流水不見了、路也回復平順，才又鼓起勇氣繼續前進。

原始動植物生氣蓬勃

對於喜好接近大自然的人來說，這是一條很棒的健行路線，因為遊客稀少，得以維持非常原始的狀態，草木長得異常茂

因為遊客稀少，使這條古道得以維持非常原始的狀態。

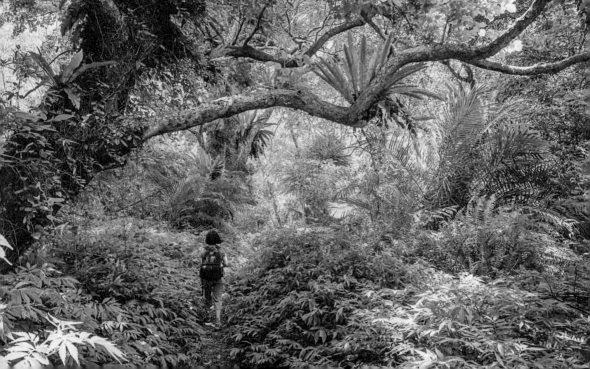

左&右：「水鴨腳」秋海棠葉片就像是扁平的鴨掌，5月正值花開時節。

盛，一路上豐富的植物生態此起彼落，尤其是種類繁多的蕨類，包括芒萁、腎蕨、山蘇、筆筒樹等，生氣盎然。

好幾次看到眼前一整片石壁上長滿同一種蕨類，迎風微微飄動彷彿一頭梳剪整齊的頭髮，也好像人們算好距離然後一株一株種上去的，煞是好看，充分展現「數大便是美」的力量。

這條古道上還有一種植物持續出現，讓人很難忽略它的存在，就是名為「水鴨腳」的秋海棠，每片葉子都像是一個扁平的鴨掌，相當可愛，多片重疊在一起形成錯落有致的層次，在陽光下更是韻律感十足。5月開始正值花開時節，小紅花雖不特別漂亮，在萬綠叢中的古道上仍是令人愉悅的點綴。　▷

南澳古道位於山林深處，是當年泰雅族的遷徙路徑，也是日治時期的警用理番道路。

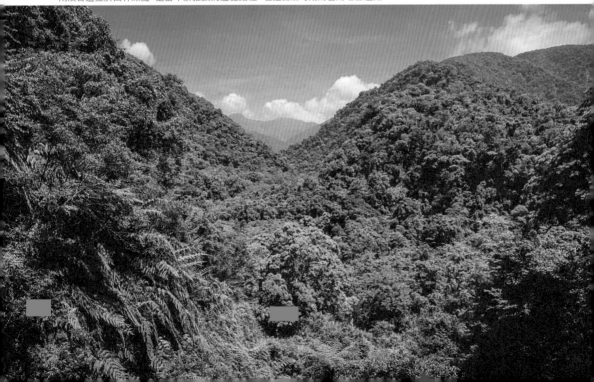

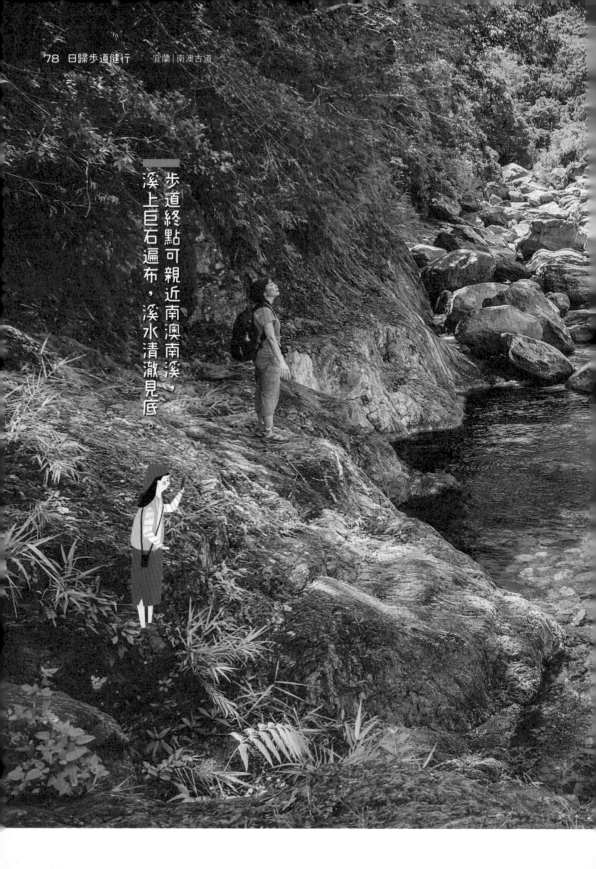

步道終點可親近南澳南溪，
溪上巨石遍布，溪水清澈見底。

左：抵達終點前經過一處石壁，岩層摺皺正是台灣地質的現成教材。　**右**：南澳古道上有一號和二號兩座吊橋。

TOPIC

● 古道入口處利用堆疊的石塊和木頭建了一座意象，頗具泰雅族的風情。

● 一開始的路並不好走，兩旁叢生的野草幾乎覆蓋道路，過了這小段路後，路才回復平順。

● 名為「水鴨腳」的秋海棠不時出現在古道上，5月正值花開時節。

● 站在一號吊橋上望向南澳南溪的下游方向，還有座荒廢的吊橋，築於日治時期，只是已經不堪使用，才又搭建目前這座吊橋維繫古道的暢通。

● 抵達古道終點前，會經過一個下方凹陷的石壁，形成剛好讓人們可以通過的通道。

● 步道終點一帶布滿許多巨大的石頭，巨石下方就是旅程一路相隨的南澳南溪。

INFO

▲ 羅東林管處
tel 03-954-5114
web luodong.forest.gov.tw

除了植物外，這一路也有豐富的動物生態，只是絕大部份都躲藏得很好，偶爾可聽見牠們移動的窸窣聲，只有豆娘不吝展現牠們的身影，不停翩翩飛舞為我們開路。

尋訪歷史與地質變動痕跡

南澳古道這一段幾乎沒留下什麼古蹟，最明顯的不外乎兩座必經的吊橋，正好也適合作為計算路程的地標。站在一號吊橋上，望向南澳南溪的下游方向，會發現不遠處還有一座荒廢的吊橋，其實那才是屬於日治時期真正的古蹟，只是已經不堪使用，才又搭建目前這座吊橋維繫古道的暢通。

即將抵達古道終點前，會經過一個下方凹陷的石壁，形成剛好讓人們可以通過的通道，這是地層變動過程中，因為不同岩層承受擠壓作用產生摺皺，所造成的奇特景觀，也是台灣地質的現成教材。

過了凹陷的石壁之後，差不多抵達步道終點，這一帶布滿許多巨大的石頭，巨石下方就是旅程一路相隨的南澳南溪。此時不妨脫下鞋襪，到清澈的溪流裡消消暑氣，再準備順著原路返回世俗塵囂中。

順遊　聆聽一段莎韻傳説

莎韻廚房坐落在地處偏北的金岳村，屬於「南澳生態旅遊聯盟」的一部份，彩繪得繽紛可愛的建築本身與其說它是一間「餐廳」，不如說它是「交誼廳」，平日裡村民們喜歡坐在這裡吃飯、聊天，一旦當天有遊客預約要前來用餐，部落裡的女士們便會齊聚一堂，分工合作端出一道道風味佳餚。

由於南澳是段木香菇和小米的故鄉，所以這兩項特產成為餐桌上重要的主角；而當地原住民擅長利用三角石烹飪，所以莎韻廚房的戶外也搭了一座三角石的燒烤區。此外，可別小看散落在村裡路旁的野草地，它們可是天然野菜自在生長的園地，馬告、刺蔥、龍葵、昭和葉…不同季節輪流生長，讓廚房裡的食材永遠不虞匱乏。

本著泰雅族男獵女織的傳統，莎韻廚房是女士們的天下，她們經常聚在一起鑽研新菜色，讓唾手可得的食材一直不斷變出新花樣。像是頗受歡迎的香菇獅子頭，豬肉餡裡加了馬告與刺蔥，然後鑲在段木香菇裡蒸熟，多層次的香氣和口感令人難忘；昔日當地原住民習慣用鹽巴醃豬肉生食，考量一般人不敢吃生肉，便把用馬告醃過的豬肉先經烤或煎，再加小米成為小米烤肉，也是別的地方難得吃到的菜色；還有芥末涼拌龍葵、炸昭和葉、馬告高麗菜、百香南瓜醬等，每一道都是教人垂涎三尺的難忘滋味。古道健行之餘，想試試莎韻廚房的手藝，別忘了事先預約。

午後則漫遊莎韻紀念碑、莎韻之鐘。位於金岳村口的莎韻之鐘。這座有著日式鳥居庇護的涼亭，就位在蘇花公路道旁，不失為旅客路過時短暫休憩的好地方。在南澳古道上，有塊「莎韻的故事」解說牌，實際了解故事的來龍去脈後，又有點不知道該感動，還是該感嘆。原來在日治末期一位名叫莎韻的女學生，好心要送老師回日本去從軍，不幸卻遇到暴風雨跌落橋下，就此溺斃。在當時日本政府的立場，刻意立碑表揚少女的勇敢與「忠心」，但日本戰敗後，在國民政府的眼中這並非值得表揚的事蹟，少女家人也極力想撇清「漢奸」的汙名，一切只能說政治的操控真的令百姓無所適從。無論如何，這座聳立路旁的紀念碑的確是日治時期的古蹟。

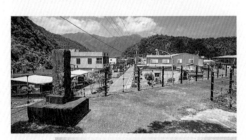

INFO

▲ **莎韻廚房**
add 宜蘭縣南澳鄉金岳路12號
tel 03-998-4313
FB 金岳莎韻部落廚房 Sayun Kitchen

泰雅族的雨林獵徑

text Wei　photo 張晉瑞

宜蘭｜松羅國家步道

曾為泰雅族獵徑的松羅國家步道，林相原始，藤蘿勾連蔓生，被暱稱為台灣的亞馬遜雨林，雖是一條平易近人的遊憩型步道，一路上卻有著聽不盡的精彩故事。

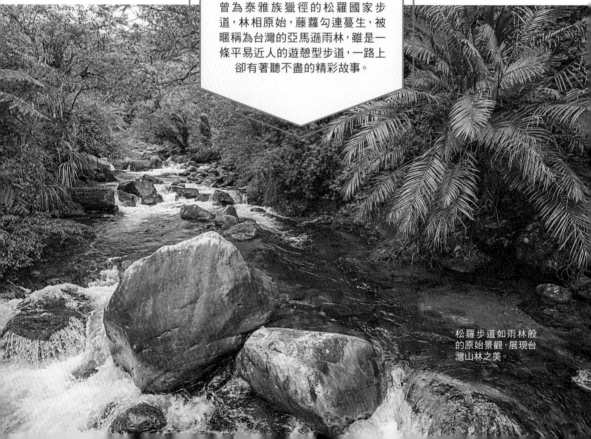

松羅步道如雨林般的原始景觀，展現台灣山林之美。

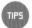 **交通方式** 北橫公路台七線往太平山方向97.7公里處，右轉產業道路，續行1.4公里
至管制站，於此處養鱒場旁停車，步行1.5公里即見步道入口。亦可在宜
蘭轉運站搭乘國光客運1743號（宜蘭—松羅），於松羅村下車後步行約
1.2公里抵達管制站。

海拔高度 280～400公尺

步道總長 單程2公里，需折返。

步行時間 全程約2小時

行程建議 9:00管制站停車場→9:30步道出入口→9:50 鋼構拱形橋→10:05 1.2K支
線叉路口→10:30步道終點→11:30步道出入口→12:00管制站停車場

注意事項 1.步道開放時間：夏季 06:00~17:30，其餘季節06:00~16:30。

行程難度 ★☆☆☆☆

松羅國家步道高度變化示意圖

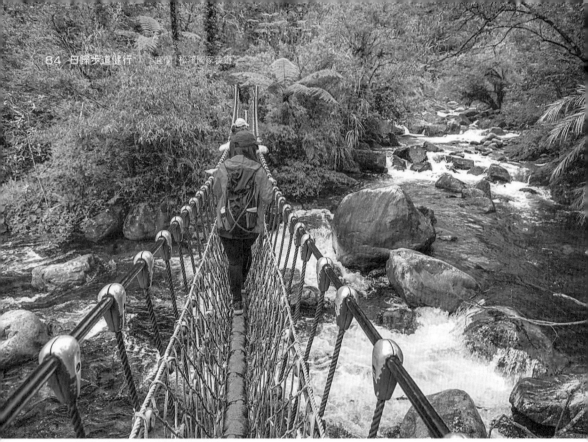

吊橋越過松羅溪，進入松羅步道最美的路段。

上：步道入口處的木牌。 下：松羅部落的巴社村長帶著我們走進通往泰雅族的獵徑。

松羅國家步道位於宜蘭大同鄉松羅村，步道長約2公里，海拔高度約280至400公尺，落差不大，步行難度不高，卻擁有國家級的自然景觀，沿途巨石錯落，樹梢牽絲攀藤，遠望是一山山的煙嵐繚繞，湍急水音近在耳畔，十分引人入勝。

前往松羅國家步道，自宜蘭轉運站搭乘客運沿山路迂迴而上，行至終站松羅，林務局礁溪工作站的蘇小姐和松羅部落村長巴杜早早等在車站迎接我們。由巴杜村長帶領我們，經步道管制站後續行約1.5公里，方抵達松羅國家步道入口。

走入雨林獵徑

「這條步道過去是我們泰雅族的獵徑。」巴杜村長說，松羅部落的祖先自台

灣中部遷至北部，見此地紅檜遍山，溪中苦花魚取之不竭，而決定落地生息。

松羅（Syano）在泰雅族語即意為「檜木」，這一帶山區至名聞遐邇的松蘿湖，在過去都是部落的獵場。

日治時代，日本人為伐斫檜木，將散居山中的各社遷往山下合併為三部落，松羅即為其一，改獵徑為集木運輸的林業道路，並教導族人築圳農作，改變以狩獵為主的生活方式，一躍成為當時全台灣最現代化的部落。

2003年6月，林務局將此一獵徑規劃為健行步道，推廣生態旅行，步道設施皆就地取材施作，盡可能保持最原始的自然景觀。步道橫越松羅溪入山，以碎石鋪就，平緩易走，除了雨後地面偶有泥濘，幾乎不必注意腳下，可以盡情沉溺在四方撲面而來的自然綠意。

走了一段，步道切入松羅溪，一座單索吊橋接連兩岸，吊橋畔的淺池是尋找苦花魚身影的絕佳地點。

越溪之後，沿道林木漸行漸密，九芎、山棕、樟楠、毬蘭、伏地蕨、荷蓮豆草，各種濕生、附生植物彼此勾連糾纏，溪澗水▷

倒在道旁的樹幹，年輪清晰。

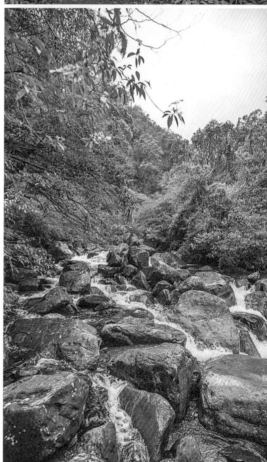

上&下：清澈的松羅溪相伴於旁，涼意撲面。

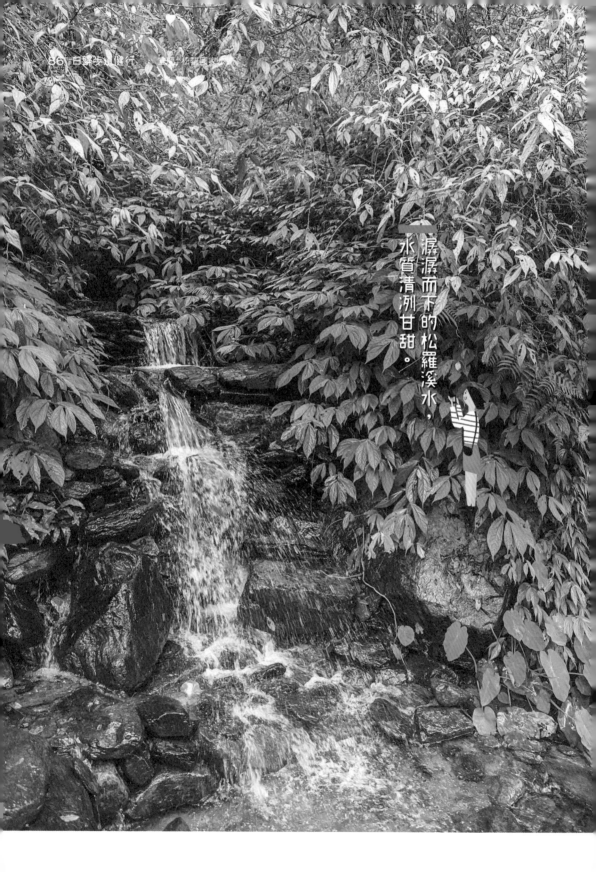

潺潺而下的松羅溪水，
水質清洌甘甜。

左&右：各種蕨類植物成就了嫩綠色的松羅美景。

氣染就一片蓊蔚洇潤，一簇一簇的山蘇如鳥巢盤據樹梢，以煙花開綻之勢披垂而下，織就一徑濃綠隧道，枝葉間則密密纏覆著千絲萬縷的嫩綠松羅。

越往山中行，據林務局的蘇小姐說，原本夾道林蔭幾能蔽日，但2015年強颱過境吹倒了部份樹木，方得天光照亮足下。

獵人眼中的山林

踩著巴杜村長的足跡前行，耳際是不絕的溪流聲，因前幾日下過大雨，洶洶水勢遠近交錯，隨地形變化出或輕快或奔騰的音調。

穿過一方巨石堆成的拱洞「水濂洞」，洞口前方原有一座巨石瀑布，可惜因為前些年的颱風吹落石塊改變水道，自幽暗中豁然生出一道瀑布的景色再不復見。過巨石瀑布後續行，待支線與主線會合，即抵步道終點。

松羅國家步道上，除了看不盡的大自然，最精彩的莫過於巴杜村長所分享的經歷。巴杜村長出身松羅部落，自幼便在這一帶山區跑跳，一草一木皆是伴他長大的老朋友，只消看一眼泥地蹄印和草葉嚙痕，即可判定是果子狸、山羌抑或是山豬所為；他也知道哪裡是獸徑、哪裡是放陷

左：步道上遇有岔路，則有指標指示方向。　右：蛇根草的小白花清新可愛。

在山林中，若無器皿，可以芋葉盛山泉水飲用。

阱捕獵的最佳地點、哪裡可以下水哪裡不行、哪裡是人可以走的路。

　　以林務為業、登山經驗豐富的蘇小姐告訴我，原住民眼睛所看到的山林和我們不一樣，一般人只看見一片綠，但在巴杜村長的眼中，草木山石都有著不同的表情，他們能辨山脈走勢、能讀風吹草動，這是平地人學不來的天賦。

聽巴杜村長説故事

　　看巴杜村長一路輕鬆自在，隨手摘下幾片野芋接來山泉，或自地底挖出酢漿草根，讓我們嚐嚐大自然的甜美，並告訴我們松羅部落曾參與的護溪及苦花魚復育計畫，致力維持這片山林原貌；分享他從前以九芎樹和繩索捕山豬、打飛鼠、溯溪

左：巨石堆成的拱洞「水濂洞」，洞口前方原有一座巨石瀑布，後來水道改變，現已無水瀑。　右：在巴社村長眼中，草木山石皆有著不同的表情。

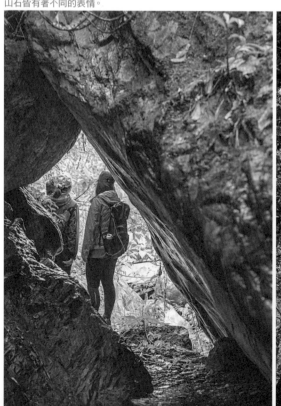

釣苦花魚野炊的趣事；述說泰雅族最重要的祖靈信仰，以酒祭告祖靈，卜測入山吉凶及傳承獵場；並神祕地告訴我們在步道終點之後，其實還有一條遊人禁行、可直上松蘿湖的獵徑。

與巴杜村長同行，山中彷彿有著挖不完的祕密，走走停停，來回只4公里的路程，竟讓我們走了將近5小時！

聽夠了老村長的故事，下回再來，或可專注於周遭的大自然，聽取一日的蛙聲鳥鳴、流水淙淙，這些聲音曾教加拿大音樂家馬修連恩著迷不已，以〈松羅溪〉為題寫入他2004年專輯《水事紀》的旅行筆記中。伴隨一曲淺吟低唱的泰雅族歌謠，誰說山林健行不能是充滿故事性、靈性和感性的旅程？

TOPIC

● 步道切入松羅溪，一座單索吊橋接連兩岸，吊橋畔的淺池是尋找苦花魚身影的絕佳地點。

● 木橋越過松羅溪，進入松羅國家步道最美的路段。

● 穿過步道末段的水濂洞，令視野豁然開闊。

INFO

▲ **巴杜的家**
add 宜蘭縣大同鄉松羅村南巷35-1號
tel 0929-997655
web badu.yilanhomestay.tw

巴社村長對松羅步道有著說不完的泰雅族故事。

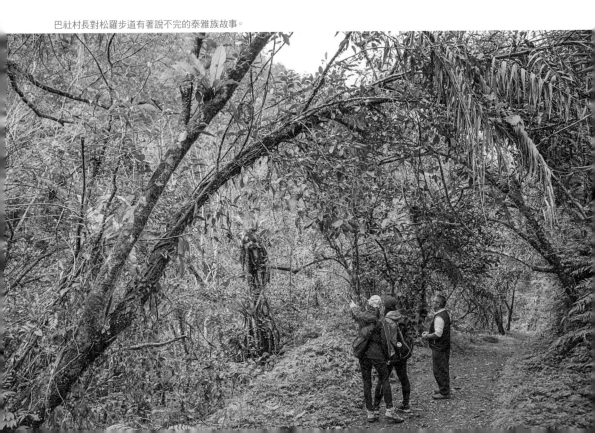

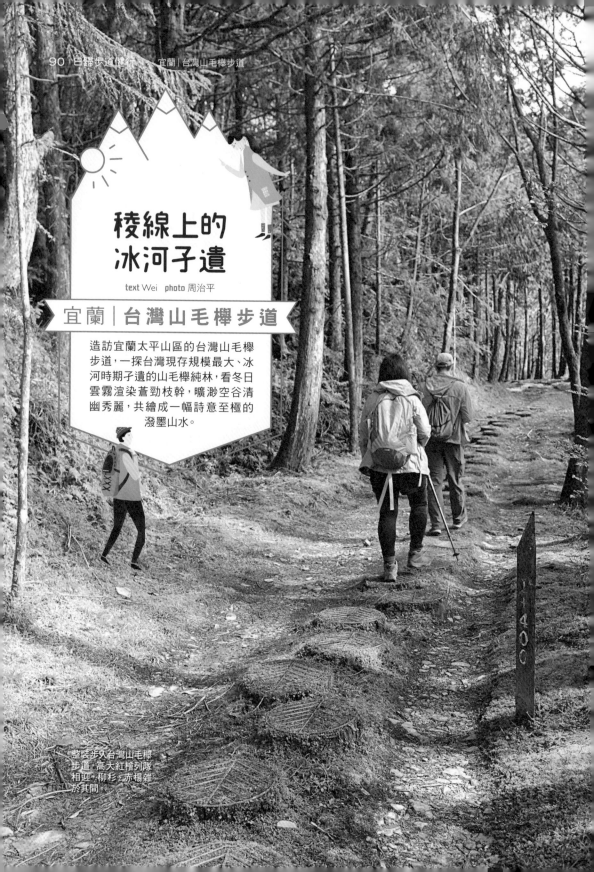

稜線上的冰河子遺

text Wei　photo 周治平

宜蘭｜台灣山毛櫸步道

造訪宜蘭太平山區的台灣山毛櫸步道，一探台灣現存規模最大、冰河時期子遺的山毛櫸純林，看冬日雲霧渲染蒼勁枝幹，曠渺空谷清幽秀麗，共繪成一幅詩意至極的潑墨山水。

整裝步入台灣山毛櫸步道，高大紅檜列隊相迎，柳杉、赤楊雜於其間。

TIPS

交通方式 自羅東火車站出發，沿國道7號經三星、玉蘭、松羅，於土場轉進宜專一線，於3K處的售驗票站進入太平山國家森林遊樂園區，於25K過檢查哨進入翠峰湖景觀道路，台灣山毛櫸步道入口位於16.7K處。

海拔高度 約1700～1878公尺

步道總長 單程3.8公里，原路折返。

步行時間 往返約3小時

行程建議 10:00翠峰山屋（步道入口）→10:50鐵道轉轍器遺跡→11:10 山毛櫸稜線→11:30步道終點觀景台→13:00翠峰山屋

注意事項 1.10月中至11月中為山毛櫸轉黃的最佳賞葉期，每年最即時的變色及落葉狀況，可加入太平山官方FB粉絲團查詢。

2.土場售驗票站平日6:00開放、假日4:00開放，20:00休園關閉道路。翠峰湖環山步道只開放至16:00，請注意回程時間。

3.建議早上前往，午後山區易起霧。

4.過檢查哨後沿途無商家，需自備口糧及飲水。

行程難度 ★★☆☆☆

MAP

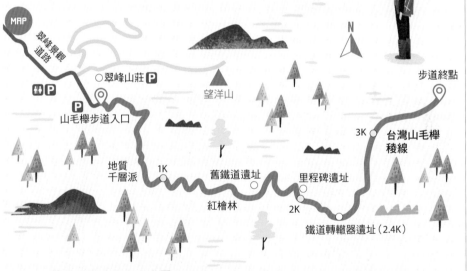

台灣山毛櫸步道高度變化示意圖

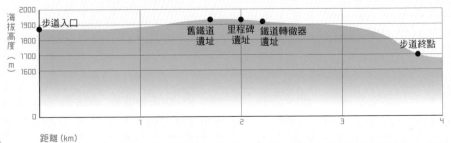

出發的時候天氣晴朗，能清楚遠眺翠峰山屋。

台灣山毛櫸又名水青岡，坐落中高海拔，是冰河時期孑遺的珍稀植物，目前只分佈在南北插天山和太平山區。位於太平山區的山毛櫸純林為台灣面積最大，約有900公頃，坐落台灣山毛櫸步道末段的稜線北側，較之僻遠難行、需要登山裝備的南北插天山，台灣山毛櫸步道可說是相當平易近人。

台灣山毛櫸步道入口位於翠峰湖環山步道16.7公里處，坐落翠峰山之下。步道海拔高度約在1600至1800公尺，全長3.8公里，單向進出，往返約需三小時。步道前段2.4公里依昔日伐木運材軌道「埤仔線」改建而成，平坦好走；後段往銅山一帶曾為泰雅族獵徑，而山毛櫸純林所在稜線則自步道3.4公里始見。

步道前段平坦好走，高大林木鬱鬱蒼蒼。

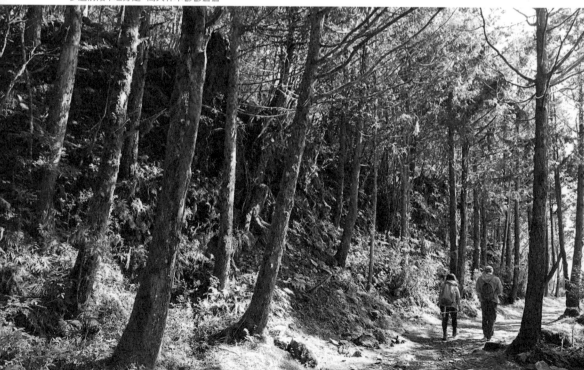

伐木時期遺下的廢棄鋼纜。

遇見台灣杉

　　早上整裝步入台灣山毛櫸步道，入秋後山毛櫸葉色轉為金黃，映著一山芒花的美景令人流連忘返。山毛櫸步道四時景致各有其美，春天是萌發的新綠和粉白小花，夏季可見鬱鬱蒼蒼，入冬則葉落餘枝，襯著一山空谷霧生，彷如一幅潑墨山水，極有意境，若逢降雪則更是景致如詩。

　　步道前段果真好走，腳下如飛。原為林場，停止伐木後重新造林，兩列筆直高大的紅檜列隊相迎，柳杉、赤楊雜於其間，不時可見廢棄的運材軌道和鋼纜。步道沿途多濕地，泥濘積水，故在步道鋪設了圓木樁，並別出心裁地以鋼筋按木樁直徑，訂製了山毛櫸葉脈紋路的鋼筋圓盤，嵌於木樁上防滑。

　　林中水氣濕潤，苔蘚茵茵地染綠了木樁，數著腳下木樁前行，是步道前段最有樂趣之處。途中行經一處形如千層派的板岩岩壁和伐木工寮，並可見以台灣為名的「台灣杉」，枝條形態奇異，如鳥羽般婉約輕靈。若是晨昏來訪步道，幸運的話還可能見到帝雉和藍腹鷳出沒覓食。

上：以台灣為名的台灣杉。　下：步道上鋪設了山毛櫸葉脈紋路的鋼筋木樁。

步道後半段下切至稜線。

上：山毛櫸的蒼勁枝幹，在藍天下更顯詩意。　下：
步道終點是一座架高在稜線的木棧平台。

生長在稜線上的山毛櫸林

　　步出森林路段，視野豁然開闊。步道
沿山麓延展向前，少有高樹，只芒草謝了
一徑，鋪成足下的柔軟行跡。

　　在開闊處停下眺望，見晴空湛藍，一
陣輕風徐徐吹拂過群山疊嶺，捲起一波霧
嵐，濃淡舒卷，裊裊輕舞，如將退的潮汐
無力撲在沙上的細柔浪花，為蒼蒼山色點
染了令人心緒沉靜的悠然意境。

　　行至2.4公里處的觀景平台，設木樁為
椅供人休憩，附近則見隱於長草之中的鐵
道轉轍器遺跡。

　　前方一徑山稜即是我們此行目的地，
遙遙可見生長在稜線上的一片山毛櫸林，
雖遠亦可辨出山毛櫸的枝幹遒勁，雖只餘
空枝，亦不減其美。

　　從觀景平台通往山毛櫸林的原步道因
崩毀嚴重而封閉，只得另闢蹊徑。新步道

晴空湛湛，空谷霧生，景致如詩。

沿側邊山麓連續下切，再向上接入位於步道3.4公里處山毛櫸林所在的稜線路段。國民政府的伐木時期因對山毛櫸的珍稀一無所知，這片山頭伐掉不少山毛櫸，只餘下如今山麓北側陡坡的一片。

午後見潑墨山水

抵達稜線觀景平台時，天色依舊晴朗，午後常見的濃霧尚未遮蔽視野。一無

陰霾的藍天對照沉埋谷底的重霧，灑下金色晴光，景象奇異。稜線一側陡坡直墜，瀰漫了濃重霧氣的山谷深不見底，令人感受到屬於冬日的肅殺。

山毛櫸斜生坡壁，枝幹蒼勁挺拔，直插天際，地上則鋪滿了山毛櫸的枯黃葉片，稜線路段堪稱曲折，沿途殘木阻道，我們依吩咐行走在架高木棧或碎石道上，盡量不踩在樹根及其附近地面。　▷

左：林中水氣濕潤，茵茵苔蘚染綠枝幹。　**右**：暱稱「千層派」的板岩岩壁。

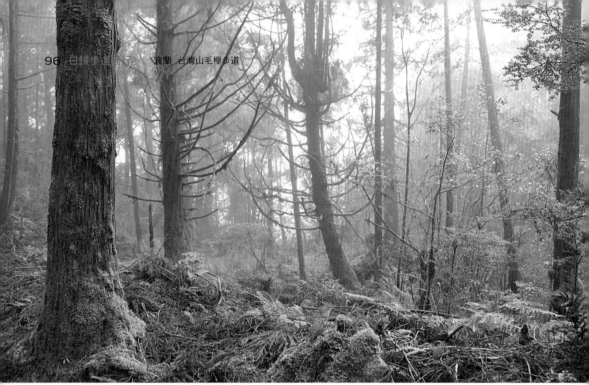

午後霧嵐漸重，林間更有遠離塵囂的清靜寂寥感。

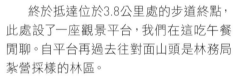

TOPIC

● 步道前段2.4公里依昔日伐木運材軌道「埤仔線」改建而成，平坦好走。鋪設了圓木樁，並以鋼筋按木樁直徑，訂製了山毛櫸葉脈紋路的鋼筋圓盤，嵌於木樁上防滑。

● 行經廢棄的伐木工寮，可見以台灣為名的台灣杉。

● 2.4公里處的觀景平台，設木樁為椅供人休憩，附近則見隱於長草之中的鐵道轉轍器遺跡。

● 位於3.8公里處的步道終點，是一座架高在稜線的木棧平台，在這裡感受漫山煙嵐的清靜寂寥。

終於抵達位於3.8公里處的步道終點，此處設了一座觀景平台，我們在這吃午餐閒聊。自平台再過去往對面山頭是林務局紮營採樣的林區。

不一會工夫，即清晰感受到山風驟冷，霧嵐漸重，悄無聲息地淹沒了原本開闊的天地，黑樹白霧，真如一幅筆勢遒勁的潑墨山水畫。下山前，我們刻意靜坐了幾分鐘，屏息聽風，感受曠天野地之中，遠離塵囂的清靜寂寥。

回程又是另一番風情，濃重煙嵐瀰漫了一山，平添朦朧之美，讓人幾乎不辨來時路。

INFO

▲ 林務局羅東林區管理處
web luodong.forest.gov.tw
▲ 太平山國家森林遊樂區
web tps.forest.gov.tw

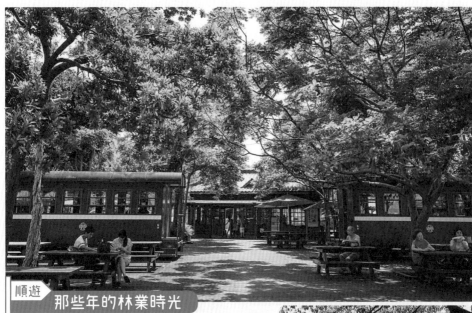

順遊

那些年的林業時光

　　前身為太平山林場製材、儲木的原址，太平山森林鐵路開通後，運木鐵路終點站也設在這裡，間接帶動了羅東的繁榮。

　　林場停止伐木後，為保存傳統林業文化，這裡轉型成休閒園區，陳列退役蒸汽火車頭供遊客懷舊，又興建步道及涼亭，原有儲木池則變身大型生態池，彷彿城市祕境。

　　從前砍伐的木料，以林鐵載運下來後，高級的樹種如紅檜、扁柏、肖楠等，都會泡在儲木池中儲存，一方面表皮比較不會龜裂，二來可延長木頭的保存時間。如今的儲木池已經成為羅東的水綠世界，形成特殊的靜態之美。

INFO

▲ 羅東林業文化園區
add 宜蘭縣羅東鎮中正北路118號
tel 03-9545114
time 8:00~17:00

太平山上的湖泊，奇幻蘚苔祕境

text Wei　photo 周治平

宜蘭｜翠峰湖環山步道

往太平山的翠峰湖環山步道，探訪台灣面積最大的高山湖泊。沿路行去，時而晴光燦爛，時而煙嵐繚繞，自前段的蒼翠檜林，意外轉進了後段奇詭的蘚苔祕境。信步之間，在山林賜予的片刻寂靜中，隨手拈來了景致萬千。

水氣湺潤，奇形異狀的林木枝幹上覆滿蘚苔，更添祕境感。

TIPS

交通方式 自羅東火車站出發，沿國道七號經三星、玉蘭、松羅，於土場轉進宜專一線，於3K處的售驗票站進入太平山國家森林遊樂園區，於25K過檢查哨進入翠峰湖景觀道路，行車時間約2小時。翠峰湖環山步道西口位於15.5K，東口位於16.5K，建議路線為西口進東口出。

海拔高度 約1900～2000公尺

步道總長 單程3.95公里，雙向進出。

步行時間 全程約2.5小時

行程建議 9:30環山步道西口→9:50解說展示站→9:55觀湖平台→11:00白木林觀湖平台→11:20觀日台→11:50觀湖平台→12:00環山步道東口

注意事項 1.太平山國家森林遊樂園區門票全票假日200元、非假日150元，半票100元。

2.土場售驗票站平日6:00開放、假日4:00開放，20:00休園關閉道路。翠峰湖環山步道只開放至16:00，請注意回程時間。

3.上午7至11時最容易看到翠峰湖全景，下午容易起霧。

4.過檢查哨後沿途無商家，需自備口糧及飲水。

行程難度 ★☆☆☆☆

MAP

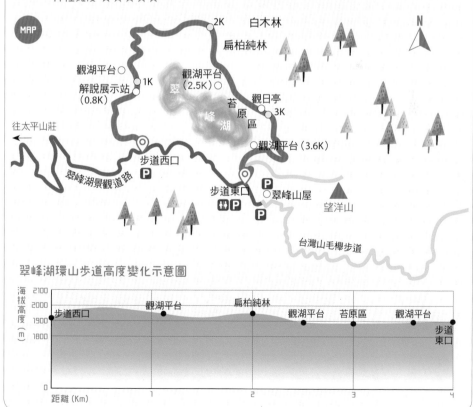

翠峰湖環山步道高度變化示意圖

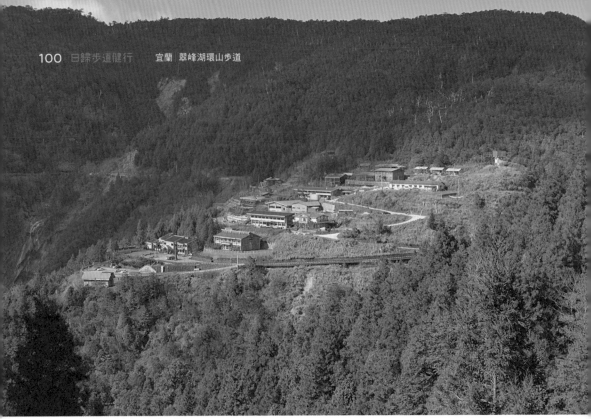

在檢查哨遠眺太平山莊一帶。

早晨，自羅東火車站出發前往位於太平山的翠峰湖環山步道。前進環山步道的路途可謂漫長，沿國道七號接宜專一線進入太平山國家森林遊樂區，沿途經鳩之澤溫泉、太平山莊，再轉進翠峰湖景觀道路至15.5公里處，抵達翠峰環山步道的西口。

散步昔日林場

翠峰湖環山步道長3.95公里，海拔高度約1,900至2,000公尺，以山地運材軌道的晴峰線、三星線整建而成。太平山林場昔為台灣三大林場之一，舊名「晴峰」的翠峰湖林區位於新太平區，隸屬太平山林場轄下的大元山分場，設蹦蹦車行駛的山

左：步道上不時可見生態展示牌，解說沿途沿途可能會遇見的動植物特性。 右：沿道遍地生滿美麗的泥炭苔，猶如一席綠色地毯。

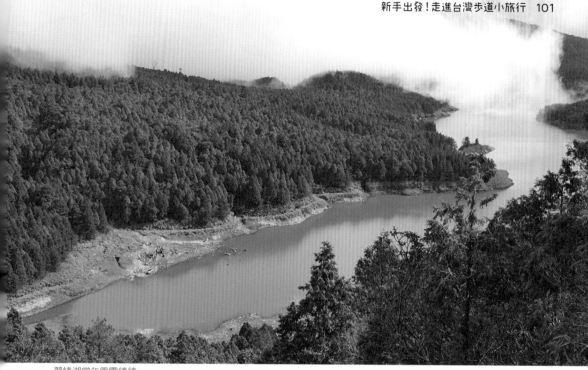

翠峰湖常年雲霧繚繞。

地運材軌道及運材索道，將所伐木材經古魯、寒溪運送至羅東。

　　自翠峰湖環山步道西口進入，先陡上一段，接入碎石鋪就的平緩步道不久，沿路即見翠峰湖。

　　翠峰湖是台灣最大的高山湖泊，海拔約1,840公尺，雨季時湖泊呈葫蘆形，面積達25公頃，枯水期則縮減成一大一小兩座湖泊，湖岸露出芒草地。

　　湖水色澤翠綠，水質因為遍生的泥炭苔而呈酸性，昔日曾是青蛙的棲地，但在放養了外來種的草魚之後，如今已不復青蛙夜唱的熱鬧情景，唯有蟾蜍得以存活。

　　翠峰湖環山一帶林木蓊鬱，初冬輕寒，漫山草木的褐綠黃漸次錯落，襯著翠綠湖色，午前的萬里晴空灑下粼粼波光，偶有薄霧柔柔拂過，煞是好看。▷

自西口進入環山步道。

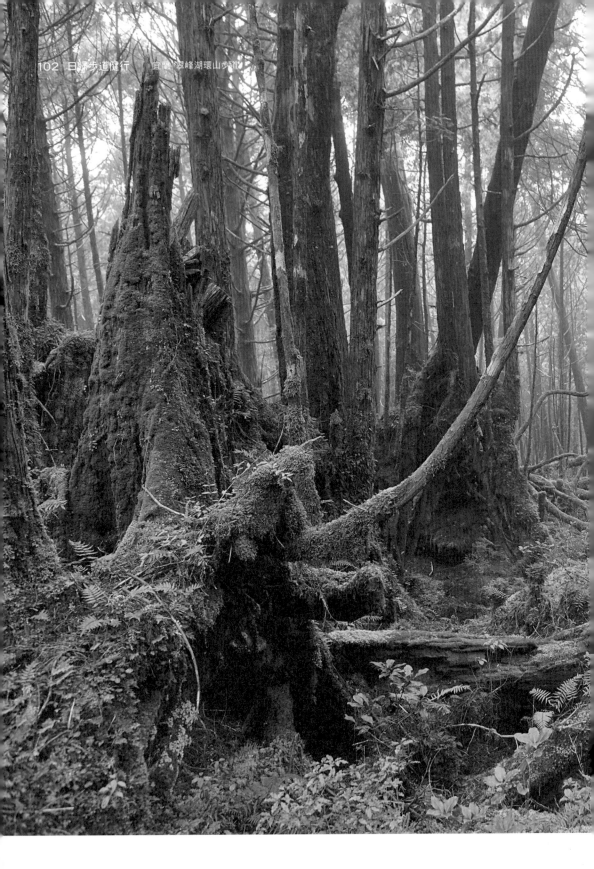

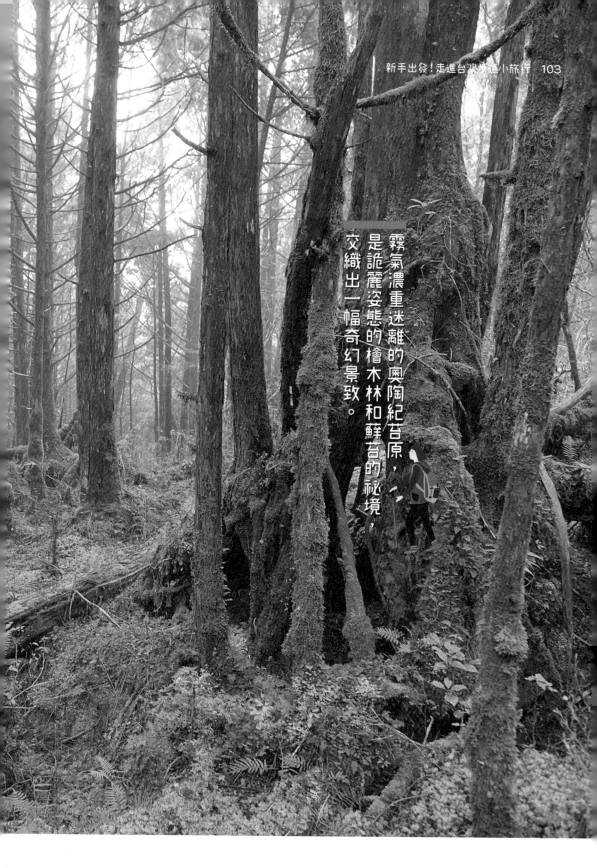

霧氣濃重迷離的奧陶紀苔原，
是詭麗姿態的檜木林和鮮苔的祕境，
交織出一幅奇幻景致。

上：以蹦蹦車油庫改建的翠峰湖解說展示站。　下：
豐富的蘚苔奇景讓人欲罷不能。

途中也學著辨認林木——那樹形尖尖、葉色蒼綠的是外來的柳杉，葉色暗褐的則是紅檜，扁柏則因伐採量多而少見，此外還有在深秋染紅一山的巒大花楸，春天亦可賞湖岸繽紛的毛地黃和一樹花開的杜鵑。

翠峰湖見晴

步道行至0.8公里處的解說展示站，水泥造的小平房，改建自晴峰線運材軌道的蹦蹦車油庫，此地昔日亦是伐木工居住的晴峰聚落所在。

展示站展出翠峰湖的生態環境及林業伐採的歷史，並於展示站外保留了一段軌道及一輛蹦蹦車，經由展板說明，可清楚

濃密森林鎖住了水氣，不妨屏息凝聽大自然寂靜的聲音。

了解到翠峰湖地區至羅東的運材路線。

　　過了展示站，步道開始偶見泥濘積水，蘚苔重重覆地。林務局以生態工法築造步道，或鋪設以架高木棧，或以枕木或圓木搭配防滑的鋼筋設於路面供人踩踏，以免破壞地面蘚苔，並可見昔日作為集材柱的紅檜，鏽痕斑斑的鋼纜重重纏繞其上。沿道山林漸深，水氣漸重，視野已不若初時開闊。

　　抵達步道2.5公里處的白木林觀湖平台，此時已然近午，湛湛晴空下，自山谷間捲起一波濃雲重霧，如白浪般隨風而至，轉眼淹沒一山，遮住了山稜和日光。

　　經常巡守這一帶山區的林務局人員說，翠峰湖午後必然起霧，在這處觀湖平台後將轉進苔原路段，這裡是翠峰湖晴光的最後一回眸。

錄下寂靜的聲音

　　轉進見不到湖的森林路段，來到「奧陶紀苔原區」，這一段為連續下坡，濃密森林鎖住了洇潤水氣，步道泥濘濕滑，十分難行。倒下的斷木、枯死的殘木、橫越頭頂如隧道的二代木根系擋住了去路。

　　林間霧氣濃重，皴染了遠近的迷離氛圍。扭曲枝幹如出行的百鬼，或迎天招展，或抱地虯結，姿態詭麗奇異，皆披覆了一層絨絨簇生的蘚苔，淡綠、碧青、深紅、蒼白，萬千質地與色澤，如一方小宇宙般，就著濛濛霧氣細密地點染了一山，樹 ▷

左&右：或鋪設架高木棧，或以圓木加鋼筋防滑，步道以生態工法築造，以避免破壞地面蘚苔。

姿態多變的林木，展現與眾不同的奇趣。

梢纏覆著淡淡綠綠的松蘿，交織出一幅猶如《魔戒》、《冰與火之歌》場景般的奇幻景致。

步道少有人行，苔蘚和霧氣彷彿能吸音，造就了一個真空般的靜寂空間。在一處名為「花海隧道」的地點停下腳步，屏氣凝神，享受片刻的靜謐──這一刻，世界安靜到一個極致的境界，萬物無聲，能感到一陣陣薄霧輕輕拂過眼下的動靜，心緒一動，皆能清晰無比的感知，這真是一個奇異無比的體驗。

自然野地錄音師范欽慧，探訪台灣各處自然聲景（soundscape）記錄下正在消逝的寂靜聲音，亦曾到過這處安靜的苔原森林，將所記錄下的聲音收錄在作品《寂

隨著天色漸晚，霧氣越發濃重。

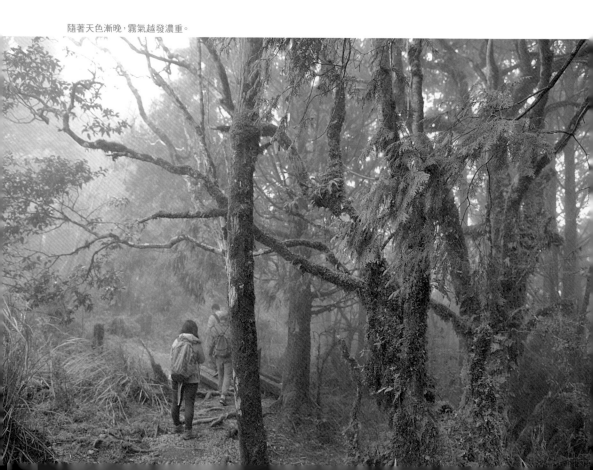

左：蘚苔奇境讓人流連忘返。　右：翠峰湖是鳳飛飛主演電影《春寒》的拍攝場景。

靜山徑》之中。微風、細雨、流水、鳥鳴，人生難得有幾個時候，能好好坐下來靜靜地聆聽這個世界？靜下心緒，開始聽見大自然，聽見自己內心深處的話語，讓山林的不可思議的療癒力，放空生活中的執著與壓力。

續寫奇幻行旅

隨著天色漸晚，霧氣越發濃重，下起了微寒細雨，雖然不捨眼前的奇幻場景，卻只能移步下山。

出了奧陶紀苔原區往東口續行，這裡又分別接向兩徑步道：平元自然步道和望洋山步道，望洋山步道是翠峰湖區觀賞日出和雲海的最佳地點，天氣晴朗時甚至可望見太平洋中的龜山島。

步道末段又接回一處觀湖平台，這一處湖畔是老電影《春寒》的著名場景，鳳飛飛飾演的女主角和男主角在湖畔邂逅相戀，是鳳飛飛的歌迷必遊的朝聖之地。

此外，翠峰湖環山步道出口毗鄰翠峰山屋，可入住山屋，入夜之後來一趟灰林鴞的觀鳥之行，讓神祕的灰林鴞，接著續寫一程苔原祕境的奇幻行旅。

TOPIC

● 步道以生態工法築造，以免破壞地面蘚苔。

● 步道0.8公里處的展示站昔日是伐木工居住的晴峰聚落所在，現在則展出翠峰湖的生態環境及林業伐採的歷史。

● 抵達步道2.5公里處的白木林觀湖平台後，將轉進苔原路段。

● 翠峰湖午後必然起霧，記得午前就要在觀湖平台，好欣賞翠峰湖難得的晴光。

● 奧陶紀苔原區是見不到湖的森林路段，這一段為連續下坡。

INFO

▲ 林務局羅東林區管理處
web luodong.forest.gov.tw.
▲ 太平山國家森林遊樂區
web tps.forest.gov.tw

橫貫中央山脈的歷史走廊

text Cindy Lee　photo 周治平

南投｜八通關越道西段

日治時期越嶺警備道貫穿台灣中部天險，從中低海拔森林走向高海拔開闊草原，一步一步，走過布農族賴以維生的獵場、篳路藍縷的開墾艱辛、日本駐警的思鄉之情、原住民抗日的血淚，八通關越道不只是一條觀賞飛瀑斷崖的道路，更是橫越中央山脈的歷史走廊。

古道橫斷岩壁，一邊是陡峭深谷，一邊是直指天際的裸露斷崖。

 交通方式 大眾運輸可搭乘台鐵集集線至水里火車站，轉乘員林客運6732號（每日6班次）於東埔站下車，步行約800公尺抵達登山口；或於水里包計程車前往，單程車資約900元。開車前往建議停在東埔吊橋旁的停車場，登山口位於東埔一鄰，道路狹小停車不便。

海拔高度 1130～1760公尺

步道總長 單程6.3公里（東埔登山口～乙女瀑布）

步行時間 往返約6～7小時

行程建議 7:30東埔吊橋停車場→8:00東埔登山口→8:30愛玉亭→9:00父子斷崖11:00雲龍瀑布午餐→12:00樂樂山屋→12:30乙女瀑→15:30東埔登山口→16:00東埔吊橋停車場

注意事項 1.雲龍吊橋以後，進入生態保護區範圍，需事先辦理入山、入園申請。
2.下雨過後，登山口至雲龍瀑布易有落石，避免於斷崖或崩崖處逗留。
3.步道2.2K~乙女瀑布段注意落石坍塌，中午12時前未抵達乙女瀑布須折返。

MAP　行程難度 ★★☆☆☆

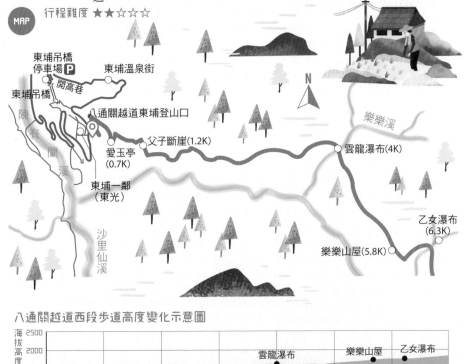

八通關越道西段步道高度變化示意圖

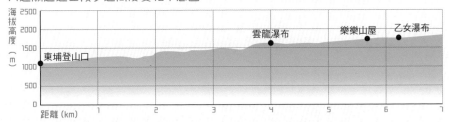

左：東埔吊橋跨越八項溪，走過吊橋即進入玉山國家公園的範圍。　右：東埔登山口的石碑是八通關越道的起點。

「**吐**米酒～吐米酒～」冠羽畫眉的有趣鳴叫劃破早晨清新空氣，像俏皮地對山旅人說聲「Nice to meet you」。纏繞山腰八通關越道，始於海拔一千多公尺的亞熱帶森林，蜿蜒上攀至三千公尺的高山草原，步道全程約需步行7至8天，要萬全準備並建議高山嚮導帶領。

　　時間和體力的考量下，可當日往返東埔到雲龍吊橋段，路程平緩易行，斷崖懸瀑氣勢磅礴，生態植被豐富多變，這是一條串連人與自然的臍帶，帶領遊人走進歷史與自然史。

穿山越嶺的歷史廊道

　　同治十三年牡丹社事件發生後，清廷開始重視台灣，為鼓勵漢人至東部屯墾，

八通關越道是一條串連人與自然的臍帶，帶領遊人走進歷史與自然史。

前夜大雨，山澗水流順石階而下，道路有如小溪。

福建總理沈葆楨奏請，修築北中南三條橫貫東西的越嶺道路，其中從南投林圯埔（今竹山）到花蓮璞石閣（今玉里）的這條稱為「中路」，也就是八通關古道。

　　光緒元年（1875年），總兵吳光亮採用直線捷徑法，沿稜線上攀高山、下切溪谷，在崇山峻嶺間修築天梯，只用了短短11個月，完成全長152.64公里的道路，然而因使用效果不彰逐漸荒廢，如今已淹沒在荒煙蔓草中，只餘石砌階梯和營盤遺址，為吳光亮「過化神存」的氣魄留下見證。

　　日治時期，日本人逼迫原住民族移出山區、強制沒收布農族人賴以維生的獵槍等高壓治理手段，引發族人不滿，1915年陸續爆發布農族抗日的大分事件和喀西帕南事件，為了取得台灣山林資源及有效控制布農族，大正八年六月（1919年）著手修葺「八通關越嶺警備道路」，大正十年三月完工（1921年），也就是至今依然暢通的八通關越道。 ▷

上：寧靜無爭的東埔景致。　下：古道大部份路段林蔭蔽日，涼爽舒適。

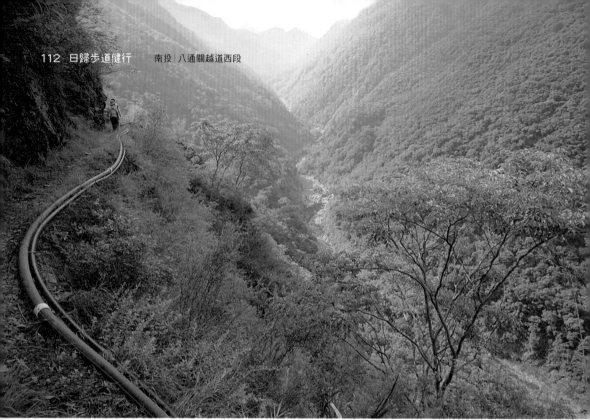

陳有蘭溪如盤踞山腳的巨蟒，向山巒深處的八通關山蜿蜒。

　　八通關越道全長125.44公里，西起南投楠仔腳萬（今久美），東至璞石閣，雙向同時施工，以中央山脈的大水窟山為東西分界，1931年間開闢台車道至東埔，越嶺道的起點改為東埔。

　　西段總長約43公里，沿陳有蘭溪平緩上升，腰繞玉山山麓、越嶺中央山脈。東段則順拉庫拉庫溪南岸下行，不同於清古道遠離原住民部落、避免衝突的做法，日本人目的是「理番治番」，全線沿等高線迂迴於山腰，通過布農族部落，設置駐在所，便於監控管理，坡度平緩、路寬1.2公尺，以利行駛砲車及推車。

　　日本人退出台灣後，八通關越道褪去軍事外衣，換上山岳活動領航者的角色，經過玉山國家公園管理處的修復，2005年底全線開放，探索中央山脈的壯闊、挑戰百岳八大秀、穿越南二段至嘉明湖都可取道於此，對山友而言是熱門山徑。

開山鑿石，父不知子

　　東埔停車場旁，全長200公尺的東埔吊橋跨越八項溪河谷，兩隻可愛的石雕小山豬鎮守吊橋入口，弧形鋼索似巨人的懸空豎琴，彈奏前往八通關越道的悠揚序曲。走過吊橋即進入玉山國家公園的範圍，對岸布農族的東光部落（東埔一鄰）是清古道和日越道的歷史交會點，而後分別在陳有蘭溪兩岸寫下不同命運。

　　玉山國家公園設置的登山口位於開高巷明隧道旁，目前正在整修，需改道由東光部落進入。一開場就是穿越葡萄園和高麗菜田的產業道路陡坡，還沒正式進入山道，已經氣喘吁吁，難怪水泥道尾端的

父子斷崖已不見「父不知子」的驚險，加上階梯和扶手，現變成適合親子同行的步道。

愛玉亭總是生意興榮，一杯清涼退火的野生愛玉搭配信義鄉梅子，下山時如甘霖犒賞，上山前補充滿滿元氣。

　　八通關越道西段位於沙里仙斷層與水里坑斷層的交會帶，屬於變質岩與板岩地形，大雨及地震易造成自然崩塌，進入山道後不久，父子斷崖立刻驗證斷層帶的脆弱地質，大面積的崩落岩石形成碎石沙土之河，硬生生截斷翠綠山林，從前登山者橫渡崩壁都要賭上生死一瞬，上攀兩步、滑落一步。

　　相傳曾有一對布農族父子打獵歸返，父親背著沉重獵物先走，要孩子隨後跟上，一轉身卻不見孩子身影，父親和族人搜尋許久依然找不到孩子，因為太過傷心自責，之後也跟著跳下斷崖。父子斷崖意指「父不知子」，就是形容路狹險峻，即使▷

上：斷崖小徑現已加上護欄，通行安全無虞。　下：古道上滿眼是綠意。

上&下：東埔登山口至雲龍瀑布之間的展望佳，能俯瞰陳有蘭溪，遠眺玉山山脈。

父子同行，也無暇顧及孩子。現在的父子斷崖已有完善的階梯和欄杆扶手，親子攜手同行也安全無虞，但區域內依然易有落石，最好盡快通過。

從前的布農族獵場

　　東埔登山口至雲龍瀑布路段沿著岩壁開鑿，一邊是陡峭深谷，一邊是直指天際的裸露斷層。每次回望崁入岩石間的羊腸小徑，都忍不住讚歎當時修築的艱辛，經過玉管處維護整修，親近山林更加容易，古道沿途有架設完善的棧橋跨越沖蝕溝，避開滑落土石及崩壁，每100公尺設立里程碑，清楚標明高度與座標。

　　來到河灣轉折處的眺望點，對岸清古道隱藏於蔥鬱山林間，陳有蘭溪如巨蟒盤踞山腳，向山谷深處蜿蜒，層層疊疊的山巒盡頭，玉山前門塔塔加鞍部和玉山東峰對親山者發出邀約。

　　布農獵人們狩獵歸來，轉過山彎看見部落，在這個平台對空鳴槍，通知家人準備迎接，接著一路高唱傳訊歌，報告此行

掉落的石頭砸毀護欄與鐵橋，留下令人心驚的凹痕。

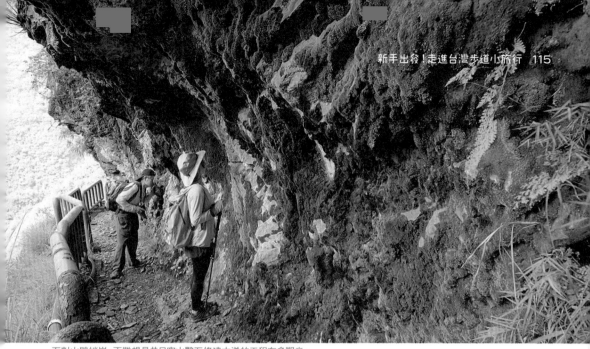

面對山壁峭崖，不難想見昔日穿山鑿石修建古道的工程有多艱辛。

的獵物與收穫。從前的布農族獵場成為現在的生態保育區，迴盪山谷的歌聲依然在族人和登山者的心中嘹亮。

祈願巧遇藍腹鷳

壯闊的山岳峽谷一路相伴，循步道緩緩爬升，尚未察覺路途遙遠，只見一泓白瀑衝破碧綠，以千軍萬馬之勢奔騰而落，雲龍瀑布的最下層在陽光下閃爍耀眼。

雲龍瀑布距東埔登山口約4.3公里，三層懸谷瀑布是八通關越道上最著名的招牌風景，古道穿越上層與中層之間，鏤空鐵橋凌空溪流，腳下水流湍急不歇，倏地墜落垂直斷崖，濺起沁涼水霧。從雲龍吊橋回望，傾瀉而下的瀑布如山女神垂下一頭柔順銀白秀髮，為蒼翠俊秀的山嶺添一分嫵媚。

雲龍吊橋以後，進入生態保護區範圍，需事先於玉管處網站上申請入山許可才能進入，僅容一人通行的小徑指向濃密綠蔭，1700公尺左右的中高海拔山區多雨霧，即使盛夏也絲毫不覺暑氣。

左：陳有蘭溪底有斷層及溫泉，岩層有時能看到硫磺造成的色彩。　右：日治時期的樂樂駐在所已不見蹤跡，改建成簡易山屋。

過了雲龍吊橋後回首，
能看見雲龍瀑布最美的容顏，
為蒼翠俊秀的山嶺添一分嫵媚。

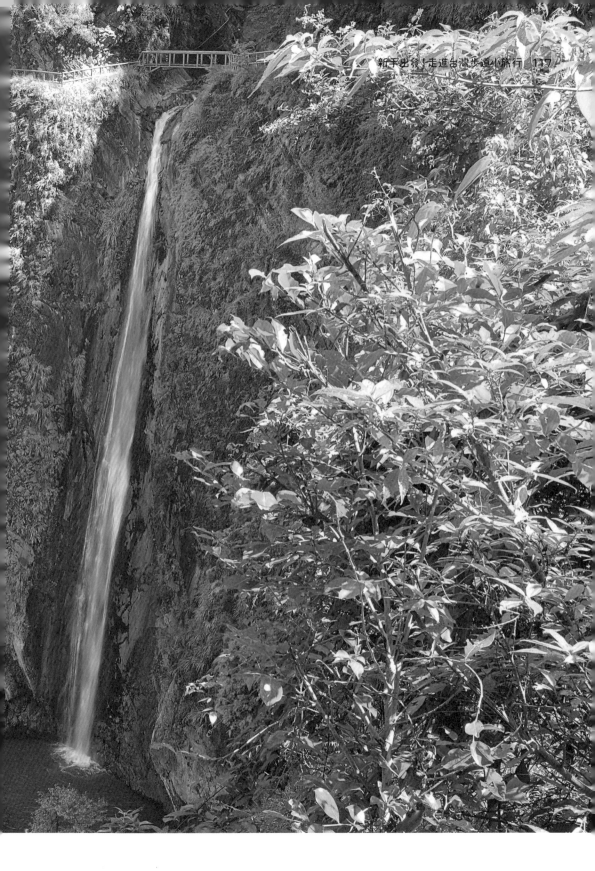

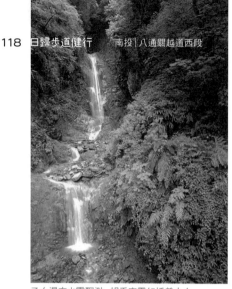

乙女瀑布水霧飄渺，娟秀空靈如嬌羞少女。

森林展現生物多樣性，前一刻還低頭欣賞玉山石竹和紫花油點草，針葉樹不知何時已悄悄出現，台灣獼猴、山羌、小彎嘴和繡眼畫眉的叫聲此起彼落，幸運的話，清晨或傍晚還能巧遇散步覓食的藍腹鷴。

飛瀑流泉，見證歷史

八通關越道西段設有樂樂、對關、觀高、八通關、新高、巴奈伊克、秀姑巒、杜鵑、南營地、大水窟等多個日警駐在所，雲龍瀑布續行約1.8公里即抵達樂樂駐在所。

布農語 Laku Laku（樂樂）是溫泉的意思，日人於駐在所旁開闢小路，通往陳有蘭溪底的樂樂溫泉，如今駐在所已改建成簡單的登山小屋，溫泉也因為安全緣由封閉，只有山屋後方石砌駁坎留下見證。看著日式駐在所的舊照片，想像當時種植櫻花、舉辦賞櫻大會的日本人，必定是種下思鄉之情吧！

樂樂駐在所的駐警和家眷引水自不遠處的乙女瀑布，瀑布分為七段層層向下，切蝕堅硬的石英砂岩，匯入陳有蘭溪，又稱為七絲瀑布，水霧縹緲輕揚，宛若山林間的嬌羞少女，靈氣逼人。

八通關越道經乙女瀑布後，一路上行至八通關草原，那裡是陳有蘭溪和荖濃溪的分水嶺、中央山脈和玉山山塊間的鞍部埡口，也是清古道與日越道的二度交會，雖然這次裝備不足無法前往，心中卻已默默預約下一次的歷史山行。　◉

TOPIC

- 全長200公尺的東埔吊橋跨越八項溪河谷，兩隻可愛的石雕小山豬鎮守吊橋入口。

- 登山口到愛玉亭之間為柏油產業道路，稍微陡峭費力，過了愛玉亭為一路緩和舒適的上坡。

- 進入山道後不久，父子斷崖立刻驗證斷層帶的脆弱地質，大面積的崩落岩石形成碎石沙土之河，硬生生截斷翠綠山林。

- 東埔登山口至雲龍瀑布路段沿著岩壁開鑿。

- 雲龍瀑布的三層懸谷瀑布是八通關越道上最著名的招牌風景，步道穿越上層與中層之間。

- 樂樂駐在所旁有日本人開闢的小路，通往陳有蘭溪底的樂樂溫泉，如今駐在所改建成簡單的登山小屋，溫泉也因為安全緣由封閉。

- 樂樂駐在所引水自不遠處的乙女瀑布，瀑布分為七段層層向下，匯入陳有蘭溪，又稱為七絲瀑布。

INFO

▲ 玉山國家公園管理處
tel 049-277-3121
web www.ysnp.gov.tw

順遊

登山前的的療癒落腳點

　　東埔溫泉為天然岩壁湧泉，屬於弱鹼性碳酸氫鈉泉，透明無味，泉質潤滑，對皮膚有保養功效，又稱為「美人湯」。海拔約1120公尺的高度，夏季夜晚也能維持23℃的涼爽，一年四季都適合泡湯。帝綸溫泉飯店是東埔溫泉區規模最大的旅宿，也是前進八通關越道的療癒落腳點。男女裸湯以原木和石池營造日式溫泉鄉的靜謐，半露天浴池邀約玉山山脈的清冽氣息入內；大眾溫泉池則打造室內岩洞，不同溫度和功效的泉池層層而下，頗富自然野趣，設施包含檜木烤箱、碳酸蒸氣浴、超音波按摩池、冷泉激流池、腳底穴道按摩等。

　　信義鄉盛產梅子，水里、東埔地區以梅子入菜的餐廳也不少，即使如此，玉山樓梅子餐仍然是登山客心中的不二之選。喜愛料理的老闆娘不斷研發梅子創意料理，引以為傲的金獎菜「烏梅茄餅」，以胡椒和烏梅調味的絞肉塞進半剖開的茄子油炸，外層酥脆、中層茄肉爽口、內餡微辣夠味，足以顛覆對茄子味道和口感的認知；「梅香蒸魚」也是店中招牌，清澈山泉讓此區的養殖鱒魚肉質纖細，整隻鱒魚加上薑絲、青蔥、梅子清蒸，不需多餘調味，真材實料的鮮嫩活躍舌尖；「梅子燉雞」使用放山雞和山藥燉煮，添加梅汁提味，酸酸甜甜的清爽湯頭最適合此時享用。

INFO

▲ **東埔帝綸溫泉度假大飯店**
　add 南投縣信義鄉開高巷86號
　tel 04-9270-2789
　web www.tilun.com.tw

▲ **玉山樓**
　add 南投縣信義鄉開高巷69之2號
　tel 04-9270-1063

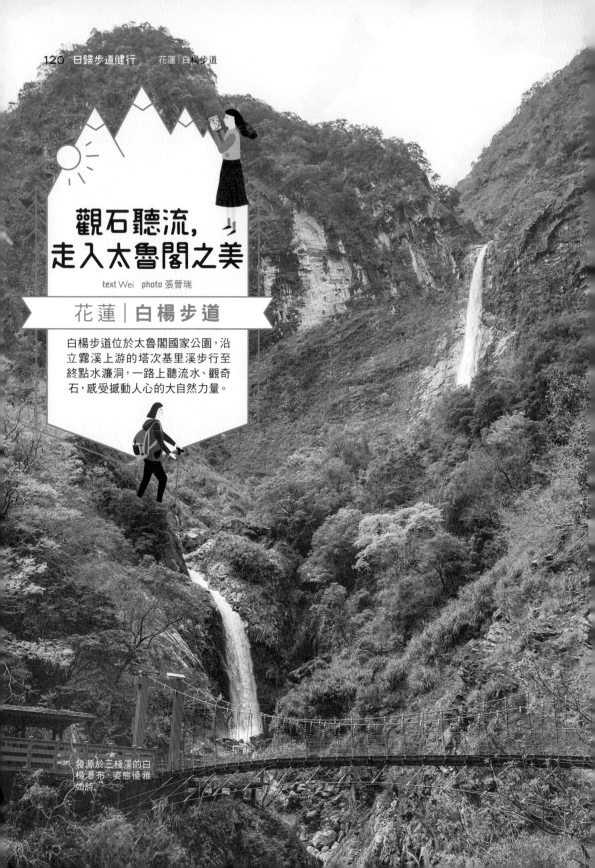

觀石聽流，
走入太魯閣之美

text Wei　photo 張晉瑞

花蓮｜白楊步道

白楊步道位於太魯閣國家公園，沿
立霧溪上游的塔次基里溪步行至
終點水濂洞，一路上聽流水、觀奇
石，感受撼動人心的大自然力量。

發源於三棧溪的白
楊瀑布，姿態優雅
如詩。

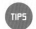 **交通方式** 開車經台八線中橫公路從花蓮往太魯閣方向，經過天祥後續行約900公尺設有白楊停車場，車輛可停放於此，再步行返回至168.6公里明隧道入口，白楊步道入口位於明隧道中央。

亦可於花蓮火車站搭乘「台灣好行」太魯閣線（公車編號310）、花蓮客運1126、1141至天祥下車，沿中橫公路上行約800公尺即可抵達白楊步道口。

海拔高度 490～542公尺

步道總長 單程2.1公里，原路折返。

步行時間 全程約2小時

行程建議 10:00明隧道入口→10:05白楊步道入口→10:30第二隧道→10:55第七隧道→11:00水濂洞→12:00明隧道入口

注意事項 1.白楊步道多水、多洞、多落石，建議攜帶雨具和手電筒，並戴安全帽以確保安全。

2.請將帶來的雨衣自行帶走或置入垃圾筒，請勿將雨衣塞在欄杆縫隙，以免被風吹下溪谷造成環境污染。

3.請勿餵食台灣獼猴及其他動物鳥類，影響其自然習性。

行程難度 ★☆☆☆☆

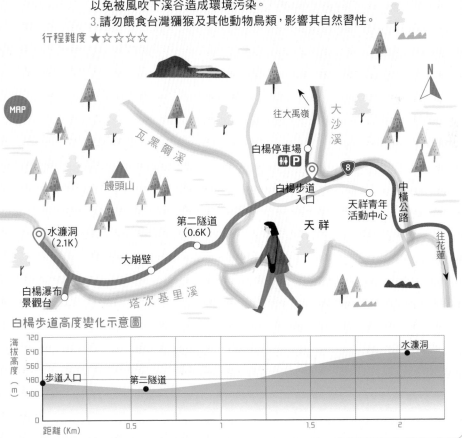

白楊步道高度變化示意圖

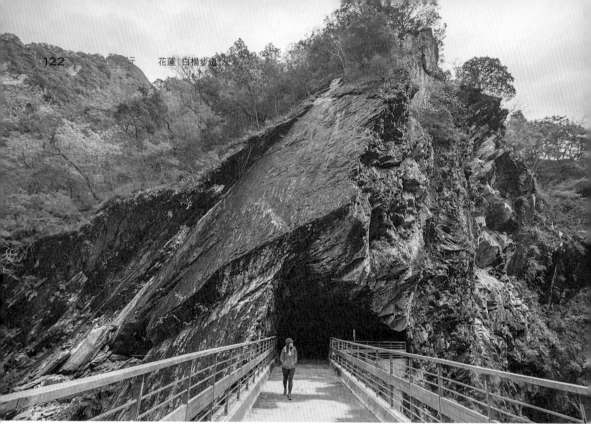

多水、多隧道是白楊步道最大的特色。

許久不去太魯閣，太魯閣已不再只是九曲洞、燕子口，境內多條健行步道各具特色，其中以立霧溪上游的白楊步道最受歡迎。步道平坦易行，坐擁氣勢萬鈞的山水之美，沿路隧道帶來尋幽探祕的刺激感，終點的水濂洞更是難得一見的奇觀。

觀奇岩怪石

過了天祥，路旁即見一處車輛禁行的隧道，此即白楊步道入口。白楊步道沿瓦黑爾溪及塔次基里溪的溪谷蜿蜒入山，途經7個隧道至水濂洞，全長約2.1公里，是1984年台電為「立霧溪水力發電計畫」所開鑿的施工道路之一。

此計畫預定引溪水發電，後來因有破壞太魯閣生態之虞，受到各界抨擊而終止，1986年太魯閣國家公園成立，改設觀光步道，得名自步道末段的白楊瀑布，多水、多隧道成為白楊步道最大的特色。

通向步道的入口隧道為全段最長，約有380公尺，幽暗潮濕，隧道頂壁滴水不斷，光線自隧道彼端遙遙照入。

我們放慢腳步，打開手電筒，仔細觀察裸露的岩壁：質地粗糙的砂岩與色澤斑駁的大理岩，錯落出猙獰紋理；氧化的銅鐵質染就了一縷縷藍黃異色，如壁畫般嵌飾岩中；自岩隙溶出的乳白色碳酸鈣，形塑了滴水的路徑成流石，是初始成形的石簾；在手電筒的照射下，石英岩閃爍著細碎晶瑩的光如異星。

自太魯閣的岩石看台灣島的形成，以珊瑚為主的生物遺骸，在淺海層層堆積形成石灰岩，經造山運動的高溫高壓變質大理岩；菲律賓及歐亞板塊碰撞，將台灣島

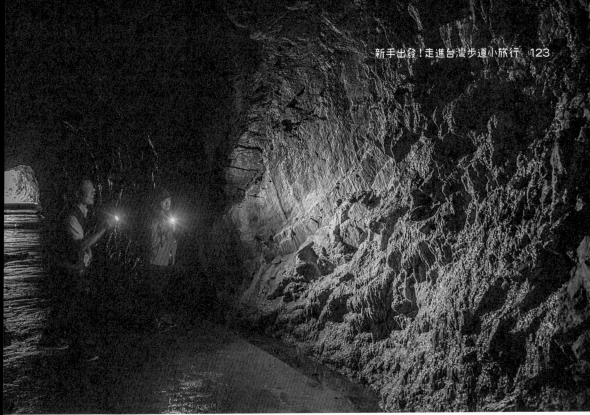

放慢腳步，仔細觀察裸露的岩壁，石英岩閃爍著細碎晶瑩的光。

推出海面，褶皺作用造出中央山脈；東部地區在河水沖刷下露出大理岩層，並下切侵蝕成為今日的太魯閣峽谷。看不盡千姿百態、形貌各異的岩紋，都在無聲訴說著屬於台灣島的過去，來到白楊步道，最重要的就是看岩石！

細觀隧道口風景

　　走出入口隧道，景色乍然開闊，只見瓦黑爾溪自右方繞饅頭山順流而下，將在步道中段匯入塔次基里溪（たつきり，為「立霧」的日文發音），最後與大沙溪合流為立霧溪。

　　越過水泥橋，正式踏上白楊步道，右側山壁、左側溪谷，因連日大雨，湍急而混濁的溪流夾帶了大量泥沙，水聲隆隆，聽來有幾分可怖。▷

上：古道上古木參天。　下：氧化的岩層如壁畫般嵌飾岩中。

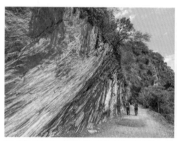

左：岩石和地質是白楊步道的觀察重點。　右：少見的片岩褶皺。

　　這一日天氣晴朗，湛湛藍空灑下美麗日光，苦楝、九芎、山黃麻、山鹽青、五節芒等草木交舞了漫山蕪綠，岩壁上密密生了蘆竹、萬年松和地衣，大冠鷲盤旋高空，一派愜意悠閒，和底下水勢形成強烈對比。

　　在第二至第四隧道之間，每進入一個隧道，不妨慢下腳步，觀看隧道的風景，如第二隧道口瓦黑爾溪與塔次基里溪的合流、第三隧道的石簾、第四隧道口的苔岩流、極其難得的漩渦狀片岩褶皺…白楊步道有著太多等待旅人發掘的隱藏細節，如果只是埋頭疾走，將會錯過許多美麗的風景，殊為可惜。

塔次基里溪的水勢洶洶，萬鈞氣勢紛至沓來。

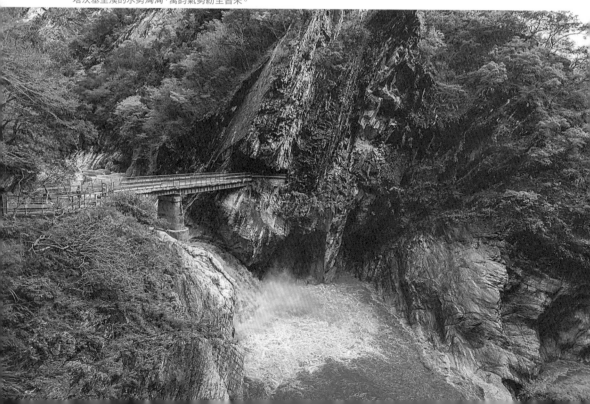

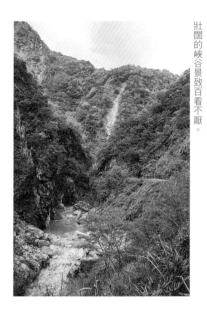

壯闊的峽谷景致百看不厭。

聽水聲濤濤

　　步道的前半段重點在於踏青觀岩，而在第五隧道後，便進入了「聽流」的境界。在第五隧道內，記得在黑暗中閉上眼睛，感受溪流的力量，塔次基里溪的水聲濤濤，洶湧有如萬馬奔騰，萬鈞氣勢紛至沓來，撼動千山，經山壁傳送至耳膜敲擊入心，令人心神悸動、震顫不已。

　　第五隧道出口是一彎半月形拱頂，以塔次基里橋連結對岸，這裡也是塔次基里溪與三棧溪的合流處。強大水流沖擊橋柱，在橋下先是挖出一方深潭，又爭先恐後地往下游飛衝而去，造出著名的掘鑿曲流地形。

　　對比塔次基里溪的慷慨激昂，三棧溪的姿態卻是優雅如詩，自山巔垂下一系飛瀑，一跌三頓，在谷底匯集成一窪澄清碧綠的小塘，名曰「白楊瀑布」，原名「達歐拉斯」，得名自鄰近一處泰雅古部落，意為斷崖瀑布。

上：展望台上林木蓊鬱，在芬多精裡伸個懶腰。
下：在峽谷絕壁前，人類何等渺小。

上：路標指示通往水濂洞。　下：途中偶遇離群的台灣獼猴。

從前塔次基里溪的水色也是清的，但921大地震影響了太魯閣的地質結構，自此每逢大雨，塔次基里溪都會帶下大量沙石，淤積成湖，落石崩壁也益發常見。

親身走入重山峻嶺

第六、第七隧道之後，即是著名的「水濂洞」。換上雨衣踏水入洞，貼著山壁一徑行走，只見隧道頂壁的多處滲水，噴洩成一道道水幕，是為奇觀。

水濂洞的形成，其實是山頂有一方水塘，開挖隧道時不慎鑿破頂壁水層而成，因為有岩層鬆動的潛在危險，所以並不鼓勵遊人入洞。

水濂洞後方可見第二水濂洞，其後有路往更深的山區，但因為多處崩塌，目前

白楊步道終點水濂洞，每年盛夏總吸引不少遊人前來朝聖。

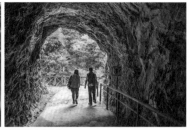

左：苔蘚和地衣是空氣乾淨的指標。　右：每個隧道都有不同特色。

無法繼續往前通行，第一水濂洞即是白楊步道的終點。

　　沒有人聲雜沓，沒有成排的遊覽車，在難得的悠閒靜謐之中，重新認識了太魯閣的自然之美，這才發現有許多古老故事正待細細挖掘。

　　921地震之後，太魯閣的地質結構有了改變，不禁想走馬看花式的大量觀光客是否適合太魯閣，而也許小而精緻的生態之旅才是大勢所趨？畢竟要領略太魯閣的美，驅車行經的來去匆匆已然不夠，必得親身走入那重山峻嶺之中。

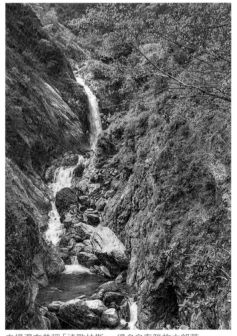

白楊瀑布昔稱「達歐拉斯」，得名自泰雅族古部落。

TOPIC

● 通向步道的入口隧道約有380公尺，為全段最長。

● 在第二至第四隧道間，每進入一個隧道，不妨慢下腳步，觀看隧道的風景。

● 在第五隧道閉上眼睛，感受溪流的力量。

● 第五隧道出口是一彎半月形拱頂，以塔次基里橋連結對岸，這裡也是塔次基里溪與三棧溪的合流處，有著名的掘鑿曲流地形。

● 第六、第七隧道之後，即是著名的「水濂洞」。

INFO

▲ 太魯閣國家公園
web www.taroko.gov.tw

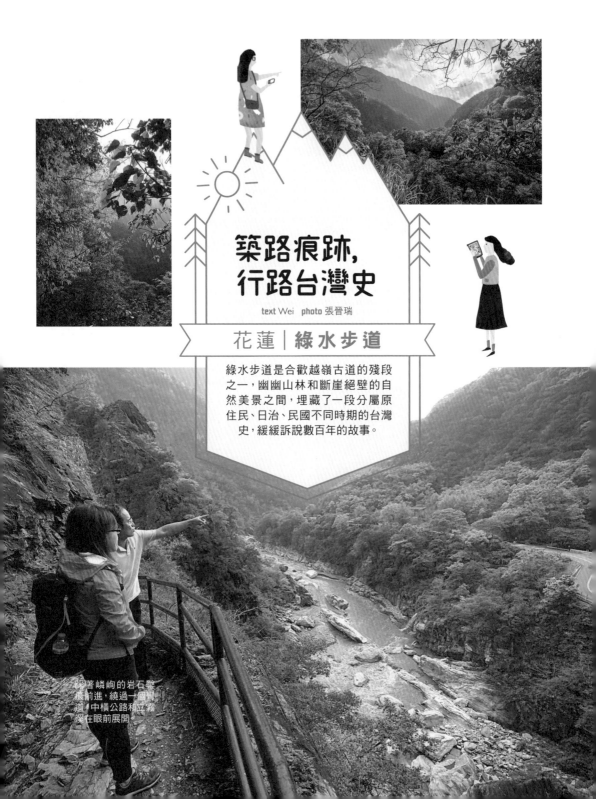

築路痕跡,
行路台灣史

text Wei　photo 張晉瑞

花蓮｜綠水步道

綠水步道是合歡越嶺古道的殘段
之一,幽幽山林和斷崖絕壁的自
然美景之間,埋藏了一段分屬原
住民、日治、民國不同時期的台灣
史,緩緩訴說數百年的故事。

阿著嶙峋的岩石鑿
痕前進,繞過一個彎
道,中橫公路和立霧
溪在眼前展開

TIPS

交通方式 步道東口（合流步道口）位於中橫公路約171.2公里處（斜對合流露營區），西口（綠水步道口）位於中橫公路約170.7公里處（綠水地質地形展示館左側），搭乘「台灣好行」太魯閣線（公車編號310）、花蓮客運1126、1141至綠水站下車步行抵達。

海拔高度 410～473公尺

步道總長 2公里，雙向進出。

步行時間 約1小時

行程建議 14:00綠水步道口（綠水地質展示館）→14:25小吊橋→14:40小山洞→14:50弔靈碑→15:00合流步道（露營區）

注意事項 1.車輛可停放於綠水地質展示館停車場，於合流出步道後，沿中橫公路步行約300公尺即可返回綠水。
2.建議上午前往白楊步道，於天祥用過午餐後，下午至綠水步道散步。
3.沿線水流湍急，禁止游泳及涉溪。
4.目前僅分別開放綠水入口至0K+500公尺處；合流入口至弔靈碑約1公里處，步道斷崖段封閉。步道維修進度請至太魯閣國家公園網站查詢。

行程難度 ★☆☆☆☆

MAP

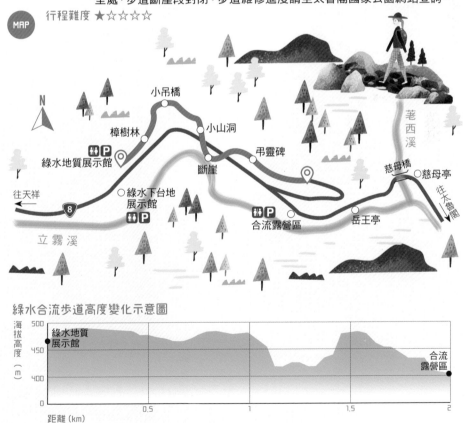

綠水合流步道高度變化示意圖

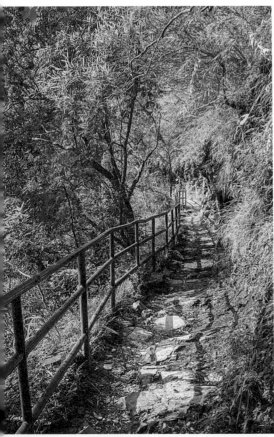

距今約300年前，賽德克族越過中央山脈，自南投一帶遷徙至太魯閣，沿立霧溪流域定居生息，各部落以社路相通，自成一支太魯閣族。

日治時期大正3年，日本人利用社路攻下太魯閣，並將其整建為警備道路，沿線設駐在所控制部落。昭和2年（1927），太魯閣峽谷入選台灣八景，花蓮港廳與台中州拓建現有警備道路，修築了霧社至太魯閣的「合歡越嶺道」，成為熱門的攬勝健行路線。

1956年，國民政府以部份合歡越嶺道為基礎，建設中部橫貫公路，合歡越嶺道因而沒落，僅餘幾處路段殘跡。綠水步道是其中保存最完好的一段，太魯閣國家公園管理處將其規劃為步道，大致維持古道原貌。

步道前段的山洞，穿過去即見壯麗風光。

上：綠水步道為合歡越嶺古道的一部份，前身為原住民社路和日治警備道。　下：行走在斷崖峭壁間。

左：太魯閣地區岩石種類多樣，是活生生的地質教室。　右：陀優恩部落舊跡，道旁可見駁坎。

台灣三個時期的人文遺跡

　　綠水步道最精彩的地方，就是可以同時看到原住民、日治、民國三個時期的人文遺跡。綠水步道，亦稱綠水合流步道，連接了綠水河階地及合流台地，步道全長約2公里，可雙向進出。若希望按歷史時間軸走步道，建議以綠水為健行起點。

　　綠水步道的綠水步道口位於綠水地質展示館左側。走入步道，即見一片綠意盎然的樟樹林，草木繁茂、牽絲攀藤，雜石在蕪亂長草間砌成一道道隱而不顯的駁坎，這裡曾是陀優恩部落的所在，一側已崩壞禁行的綠水文山步道則通向另一處馬黑揚部落。

▷

越過小吊橋，就像來到一座建於大自然中的生態教室。

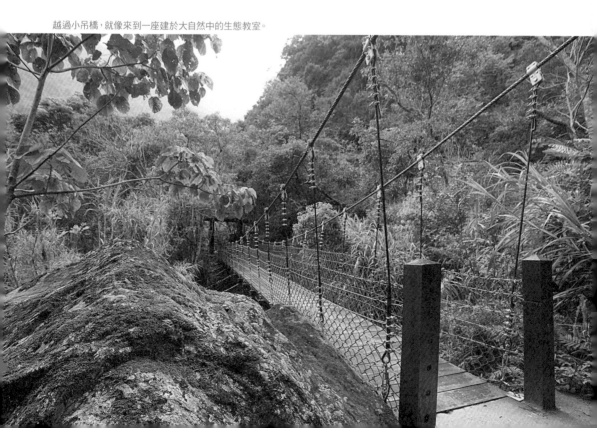

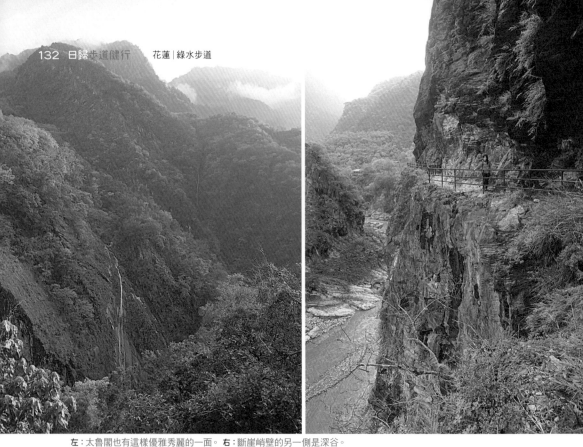

左：太魯閣也有這樣優雅秀麗的一面。 **右**：斷崖峭壁的另一側是深谷。

步道末段可見稀有的太魯閣櫟。

往前續行，越過一座小吊橋，來到一座建於天然之中的生態教室。淙淙流水之中，鳥唱蟲鳴，蛙聲四起，岩石鐫刻了變質礫岩、變質砂岩等字樣，引導人認識地質。鑽入草木掩映的一處小山洞，伸手不見五指，抬頭赫然發現一隻蝙蝠吊掛在頂壁，充滿探險樂趣。

跟著鑿痕前進

踏出山洞，視野豁然開朗，景色自深山老林一變成為斷崖絕壁，足下一線步道沿峭壁蜿蜒鑿建，石上細密生就了青苔雜草，步道旁的山壁則隱隱可見原住民飛走出的一系舊道。

踩著堅硬嶙峋的岩石鑿痕小心前進，一側是百尺深谷，繞過一個彎道，柔腸百

紀念殉職日警的弔靈碑。

- 這裡曾是陀優恩部落的所在，一側已崩壞禁行的綠水文山步道則通向另一處馬黑揚部落。

- 踏出山洞，景色變成斷崖絕壁，繞過一個彎道，中橫公路和立霧溪在眼前展開。

- 通過峭壁，重入綠林，會經過一座建於日治時期、紀念殉職巡警的弔靈碑。

- 合流步道口前方是合流露營區和岳王亭，岳王亭處一徑吊橋通過水勢洶湧的合流處，往深山續行是日治時期的研海林道和運木索道遺跡。

迴的中橫公路和立霧溪在眼前展開。

回首來時路，古道、公路、溪流、遠山，隸屬不同時空的多線風致疊合成一方恢宏景色，立霧溪的洶洶水勢振耳欲聾，奏出撼動人心的壯美樂音。

通過峭壁，重入綠林，經過一座建於日治時期、紀念殉職巡警的弔靈碑，沿產業道路下行返回中橫公路，合流步道口前方即是合流露營區和岳王亭。

合流是荖西溪與立霧溪的匯流處，故稱合流，岳王亭處一徑吊橋通過水勢洶湧的合流處，往深山續行是日治時期的研海林道和運木索道遺跡。

綠水步道揉合了各時期的台灣史，2公里的健行，不啻是行走感受了一回精彩的台灣史。

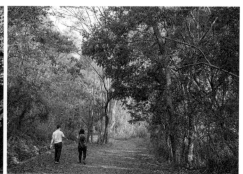

左：峭壁岩石上生滿了青苔雜草。　右：通過峭壁，重入綠林。

漫步在峭壁，致敬太魯閣的另一個角度

text 古鎮榮・chuni　photo 周治平

花蓮｜錐麓古道

從原住民的獵道、日本人的越嶺古道，直至今日的國家公園步道，百年來錐麓古道孤懸在太魯閣峽谷的峭壁上，從中橫公路上仰望峽谷數百公尺上的斧鑿痕跡，敬畏自心底油然而生。向先民篳路藍縷致敬的最佳方法，還是一步一腳印踏上古道，在錐麓大斷崖僅與肩同寬的山徑上，體驗一失足粉身碎骨的驚險快感。

雖然路況驚險，但錐麓古道的壯麗風景總能讓健行者驚歎不已。

交通方式 古道東口位於中橫公路台8線178.1公里處的燕子口，自行開車前往，車輛可停放於燕子口步道內靳珩橋上（步道口小木屋收費亭往前600公尺）；或搭乘「台灣好行」太魯閣線（公車編號310）、花蓮客運1126、1141至燕子口下車。

海拔高度 280～810公尺

步道總長 10.3公里，雙向進出。

步行時間 7～8小時

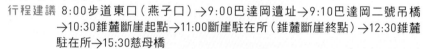

行程建議 8:00步道東口（燕子口）→9:00巴達岡遺址→9:10巴達岡二號吊橋→10:30錐麓斷崖起點→11:00斷崖駐在所（錐麓斷崖終點）→12:30錐麓駐在所→15:30慈母橋

注意事項 1.目前僅開放至3.1K斷崖駐在所，需原路返回，步行時間約4.5小時。

2.每日開放時間為上午7點至下午6點，東進東出3.1K往返需於上午10點前進入。

3.錐麓古道實行登山申請乘載量管制，需申請入園許可，入園前1天15:00前至2個月前，可提出申請，毋需入山證。

4.本路段常因颱風或豪雨造成崩坍而關閉，出發前請先至太管處網站確認即時開放狀況。

行程難度 全程★★★★☆
　　　　 燕子口至3.1K返回★★★☆☆

MAP

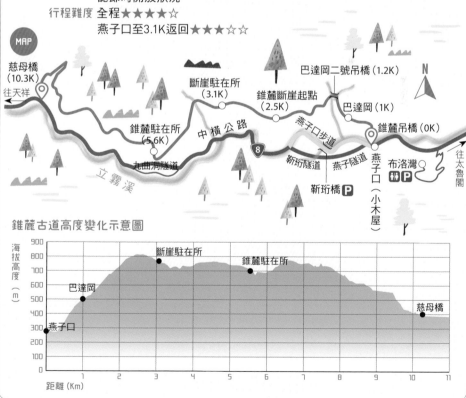

錐麓古道高度變化示意圖

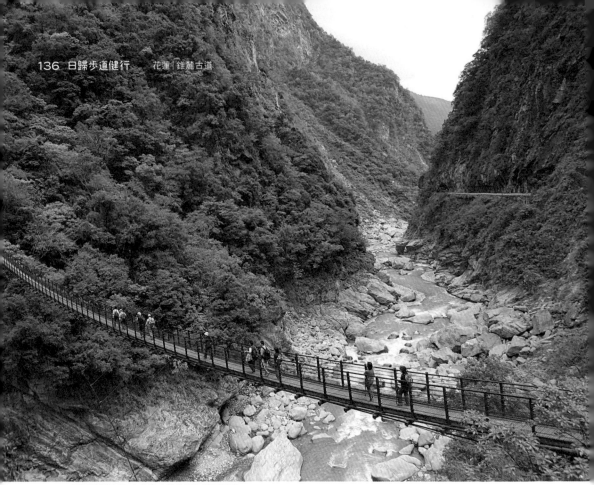

越過錐麓吊橋，人文與自然的探險於焉展開。

對於入門的健走者而言，錐麓古道看似困難且驚險，但僅約10公里的距離，加上只有開始與結束路段的陡上陡下對體力要求較高，一般人都可以在7至8小時內走完全程。

位於太魯閣國家公園境內的錐麓古道，早期原是太魯閣族各部落間交通聯絡的山徑，日治時期日本人為加強管理山區而興建了合歡越嶺古道，錐麓古道即為其中一段。為了方便運送輜重，1917年起日人強徵原住民、在立霧溪北岸將原有古道開鑿至150公分寬，不僅犧牲了許多寶貴性命，更留下今天從中橫公路抬頭仰望，就能清楚看見的古道遺跡。

走過離緣坡

要進入全長10.3公里的錐麓古道，要到台8線178.1公里的燕子口步道東口的小木屋（錐麓古道登山口），憑入園許可證購票及繳交錐麓古道入園公約再進入錐麓古道。

辦好一切手續，我們精神抖擻地出發。首先得越過錐麓吊橋，看似不高的吊橋越過滾滾立霧溪，站在橋中央往下一望，仍不免頭昏眼花，但抬頭一看，陡峭的山壁近在眼前，太魯閣峽谷真是百看不厭，等到真正登上錐麓斷崖，又不知是怎樣的光景？

為維護這片古道最原始的風貌，沿途

步道不做過多建設，僅用枕木或碎石子做階梯，一路向上爬升。在過去，這段路程可拆散了不少日本人的姻緣。

　　當時日本人為有效管理原住民，在山上設立多處駐在所，駐守駐在所的警察攜家帶眷前來，但警察的妻子卻受不了路途艱辛，寧可離婚也不願意隨丈夫上山的大有人在，因此這段古道還有個有趣的別名叫「離緣坡」。

　　實際走過一遍，完全可以理解這些日本太太的心情，若沒有強韌的意志力，是很難走到目的地的。這個時候就別管距離目的地還有多遠，只要觀察沿路有趣的動植物生態，也許會找到形狀有趣的蛇菇，也許能見到山豬鑽過的草叢，也或許會發現大石頭下山羌睡過覺的痕跡，再隨著心跳調整自己的呼吸與登山節奏，到達目的地好像也沒有想像中的困難。 ▷

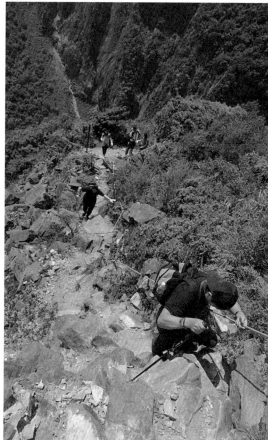

登上錐麓斷崖前，也要細細欣賞沿途見到的景色。

上：一路向上爬升的階梯，好幾次都讓人想放棄，靠意志力撐下去吧！下：巴達岡駐在所過去可容納三十多人食泊，而今只剩一片荒煙蔓草。

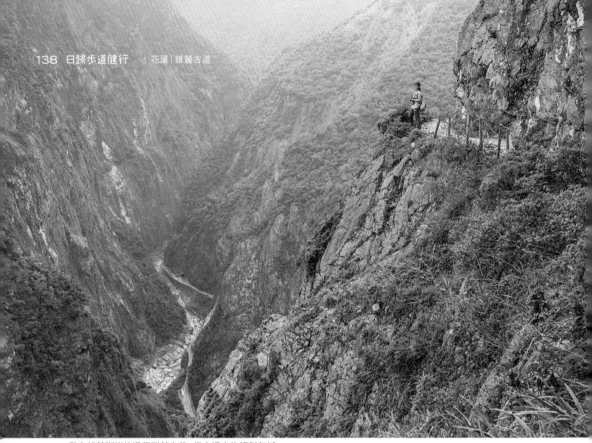

登上錐麓斷崖的過程雖然辛苦，但走過之後絕對無憾。

登上錐麓古道後，立霧溪和蜿蜒其間的中橫公路變得很渺小。

山徑崎嶇，拍照留念時要小心腳步，也切勿將碎石踢（丟）下山徑，太魯閣峽谷岩層脆弱，不經意的舉動可能會引發大量落石或直接擊中下方數百公尺處公路上的車輛及行人。

站上懾人斷崖此生無憾

走了一公里，花了將近一個小時，來到巴達岡遺址。巴達岡是錐麓古道中一處平坦的地區，太魯閣語是麻竹的意思，也有突擊戰地之意，日治時期這裡除了駐守警察，還有學校、住家、浴室、雞舍、菜園等場所，看似狹小的平台，竟可容納三十多人在這食泊，過去原住民甚至還從山那邊的霧社挑著貨物來這裡交換。今日一切都淹沒在荒煙蔓草中，只餘入口處的兩根水

泥柱供人憑弔。我們選擇在這裡享用午餐，餐盒裡的烤地瓜顯得特別香甜，竹筒飯也風味十足。

休息片刻，眾人繼續向上邁進，越是登高，景致越是懾人。走了兩公里多，終於抵達錐麓斷崖，至此也才算真正了解為什麼總是有人願意不辭勞苦，走三個多小時的山路，只為了看一眼峭壁景致。

到了錐麓斷崖，眾人無不驚聲歡呼，在僅容一人通過的古道上，只有沿著峭壁圍起纜繩供人扶握，卻沒有一人為此感到害怕或得意忘形，每個人都小心謹慎而不掩興奮地在斷崖上瘋狂拍照，留下自己曾經完成錐麓考驗的證明。

錐麓斷崖最高處約有780公尺，站在這裡還可以望見到太魯閣必去的九曲洞，從沒想過有朝一日也能站在狹小的斷崖邊閱覽太魯閣的美，忍不住想得意揚揚地對著山下螞蟻般大小的遊覽車大喊：「喂～上面的風景很漂亮喔！」

錐麓古道是三角錐山（高1666公尺）山麓的一段道路，也是合歡越嶺古道主線保存最完整的路段。1914年，日本人發動太魯閣戰役，先修築太魯閣到霧社的▷

克服內心懼高的恐懼，勇敢向前行吧！

左：斷崖上通道狹窄，必須小心留意腳步。　右：所幸還有繩鍊在旁，稍稍和緩懼高的心情。

終於登上錐麓斷崖，
為了看一眼這峭壁景致，
再怎麼辛苦都是值得的。

斷崖山洞內有一尊石佛像，據說是日治時代留下的遺跡。

軍用道路，戰後為加強管理原住民，再全力開鑿錐麓斷崖道路，動用無數太魯閣族人，在立霧溪七百多公尺上一斧一鑿開挖道路。如今，除了醉心於斷崖上驚心動魄的險峻氣勢，也為大理石山壁上深刻的鑿痕撼動不已。

俯瞰太魯閣的感動

之後的路段相較之下平緩許多，在坡度漸趨平緩的古道上，可以眺望太魯閣峽谷九曲洞路段風景，有如羊腸小徑的中橫公路在腳下蜿蜒，狹窄的溪谷讓人讚歎大自然的鬼斧神工，立霧溪對岸的山壁也似乎近在觸手可及的地方，安步當車享受陽光穿過林間灑在身上，好不愜意。

錐麓古道沿途生態豐富，有著光滑樹皮的九芎樹，就是飛鼠進行滑翔時絕佳的降落場，有經驗的獵人通常會以九芎所在地研判飛鼠的飛行路線，守株待「鼠」得來全不費工夫。

上&下：之後的路段相較之下平緩許多，但起霧後的森林容易迷路，還是不可鬆懈。

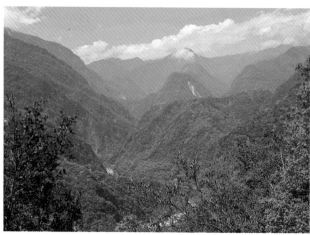

左：登高遠望層層山巒，這樣的景致怎麼也看不膩。　右：有一些高繞路段，也須手腳並用攀爬。

TOPIC

● 首先得越過錐麓吊橋，看似不高的吊橋越過滾滾立霧溪。

● 為維護這片古道最原始的風貌，沿途步道僅用枕木或碎石子做階梯，一路無止境向上爬升，在日治時代還有個有趣的別名叫「離緣坡」。

● 巴達岡遺址是錐麓古道中一處平坦的地區，看似狹小的平台，在日治時代竟可容納三十多人在這食泊。

● 僅容一人通過的錐麓斷崖，最高處約有780公尺，站在這裡還可以望見太魯閣必去的九曲洞。

● 錐麓古道西段有一風景絕佳的路段，不僅可向東展望立霧溪谷，向西還能遠眺中央山脈和中橫公路。

INFO

▲ 太魯閣國家公園
web www.taroko.gov.tw
▲ 太魯閣國家公園管理處入園申請
web npm.cpami.gov.tw

古道上常出現的水晶蘭是一種菇蕈類植物，只因晶瑩剔透的外型很像蘭花而得名，也因體積小不易被遊客發現。

在錐麓古道西段有一風景絕佳的路段，不僅可向東展望立霧溪谷，向西還能遠眺中央山脈和中橫公路。這裡也是過去日人開鑿古道時留影的地點，我們模仿先人合影留念，發思古之幽情。

錐麓古道對於健行遊客的技術考驗並不大，反而是步道長度構成對健行者腿力的持續性及體力的充足性有較高的要求，建議攜帶登山手杖前往，能減輕腿部負擔之外，在驚險的斷崖峭壁路段用來輔助行走，也可以讓心驚膽跳的遊客更有安全感。而能夠即時補充熱量的行動糧食如巧克力、餅乾等，一定要準備充足，還有富含電解質的運動飲料等，在體力下降、腿部僵硬時可以迅速補充再上路。

歷經千辛萬苦才爬上錐麓斷崖，對這裡的感動不知道是否有加乘效果，但可以肯定的是，如果可以直接從山下搭纜車上來，一切味道就都不對了。

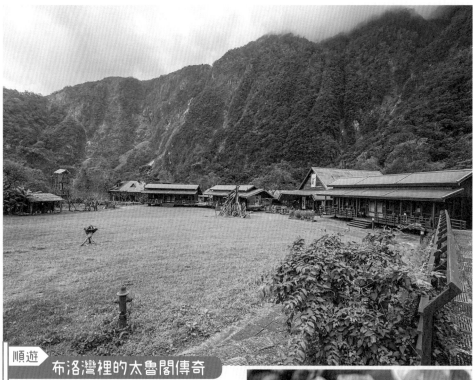

順遊 布洛灣裡的太魯閣傳奇

　　如果捨不得離開太魯閣，如果想聽更多太魯閣族人的故事，就入住「太魯閣山月村」吧。坐落在布洛灣台地，以一幢幢獨棟小木屋聚集而成，宛如遺世獨立的山間村落。布洛灣在太魯閣族語中有「回音」的意思，顧名思義，在這山谷間大喊，會傳來陣陣回音，縈繞耳際。

　　晚餐必定得享用這裡的太魯閣族風味餐，餐後熱鬧的迎賓晚會更是這裡的金字招牌，若是氣候狀況允許，還會將晚會拉到戶外，在滿天星斗下展開太魯閣族迎賓表演。

　　園內隨處可見太魯閣族木雕創作線條雖然簡單，卻十分有趣。這些木雕人偶臉上多有紋面，男子的紋面在額頭和下巴中央，是擅長授獵、英勇的象徵；女子除了額頭，還必須從耳根到嘴巴四周紋面，象徵女子擅織布，紋面後才算是成人，也才有結婚的資格。因為紋面曾遭到日本政府禁止，現在僅存部落耆老臉上留有紋面，山月村大廳裡展示多幅太魯閣族耆老照片，在太魯閣氣勢磅礴的高山襯托下，顯得餘韻無窮。

INFO

▲ **太魯閣山月村**
add 花蓮縣秀林鄉富世村231-1號
tel 03-861-0111
web www.tarokovillage.com

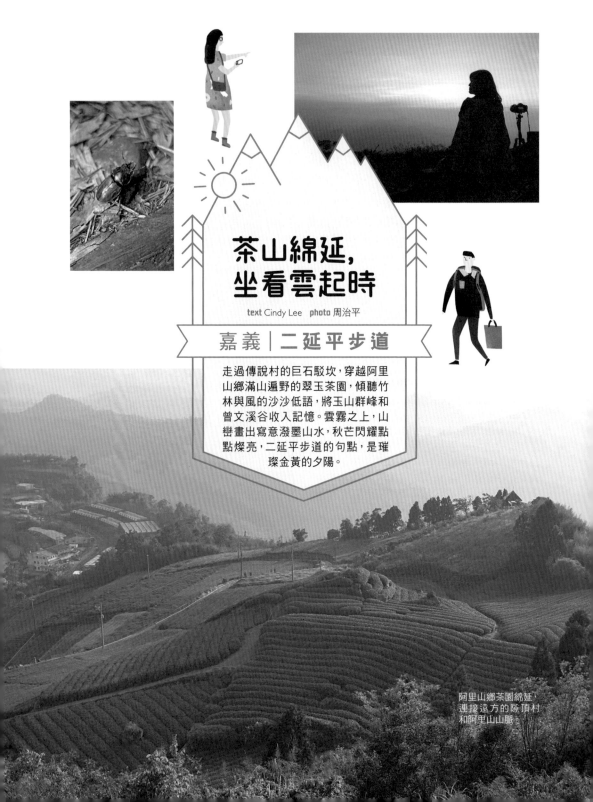

茶山綿延，
坐看雲起時

text Cindy Lee　photo 周治平

嘉義｜二延平步道

走過傳說村的巨石駁坎，穿越阿里山鄉滿山遍野的翠玉茶園，傾聽竹林與風的沙沙低語，將玉山群峰和曾文溪谷收入記憶。雲霧之上，山巒畫出寫意潑墨山水，秋芒閃耀點點燦亮，二延平步道的句點，是璀璨金黃的夕陽。

阿里山鄉茶園綿延，連接遠方的隙頂村和阿里山山脈。

TIPS

交通方式 開車經台18線往阿里山方向，經觸口、龍美至隙頂，53.2公里處設有停車空間。或於嘉義高鐵站或嘉義台鐵站搭乘「台灣好行阿里山線」巴士，於二延平站下車，公車站對面即為步道入口；或搭乘嘉義客運嘉義-達邦線、嘉義-奮起湖線或嘉義-阿里山線，於鞍頂站下車。

海拔高度 1248～1454公尺

步道總長 單程1公里，原路折返。

步行時間 全程約1小時

行程建議 16:00阿里山公路53.2K入口→16:15佛手茶園與第一休憩亭→16:25第二休憩亭→16:40觀雲平台→16:00阿里山公路53.5K入口

注意事項 1.11月至2月秋冬冷氣團南下時最容易生成雲海和雲瀑，傍晚至晚上為最佳觀雲時機。
2.若計畫於觀景台欣賞日落，建議攜帶頭燈或手電筒。
3.民國110年9月10日起封閉步道進行工程改善，預計民國111年4月完工重新開放。

行程難度
★☆☆☆☆

MAP

往石棹 / 55K / 觀雲平台 / 茶霧之道 / 54.5K / 隙頂之星步道 / 二延平步道 / 巨石駁坎 / 傳說村 / 18 / 第一休憩亭 / 54K / 石竹林 / 53.5K / 步道入口 / 往龍美

二延平步道高度變化示意圖

海拔高度（m）：觀雲平台 / 第一休憩亭 / 步道入口 / 步道入口

距離（km）

巨石駁坎砌成的梯田，是隙頂一帶茶園的特色。

順著阿里山公路蜿蜒而上，打開車窗，濕潤清新的水氣瞬間灌滿鼻腔，藍天綻開清澈容顏，鋪滿丘陵的茶園包裹滿山青翠，一個小時的車程，很快地告別冬日嘉南平原揮之不去的霧霾，將城市裡沉甸甸的忙碌生活拋在山下。

擁有「雲霧之鄉」美譽的隙頂，可以穿梭竹林聽風、漫步茶園步道、靜觀流雲夕照，景觀豐富且毫不費力的日歸小健行，最適合冬季寫意時光。

前往市區的小山徑

隙頂是屬於嘉義阿里山鄉前山地區，原本為鄒族狩獵區，鄒族人稱這裡為「Yauvakazna」，意思是很多動物聚集的地方。

在台灣山區開墾史上，隙頂寫下的故事最初多與林木產業相關，包含採藥、製炭、抽藤、砍伐樟樹製作樟腦、剝棕櫚皮造紙等，到了日治時代末期引進茶樹製茶，現在則以高山茶種植及蝴蝶蘭培育為主要經濟作物。

先民開拓時，若要前往嘉義市區，需通過隙頂山與二延平山之間如隙縫般的狹小山徑，這也是「隙頂」地名的由來。

隙頂周圍已規劃了許多短程主題步道，包含二延平步道、隙頂之星步道、迷糊步道、茶霧之道等，若時間有限，二延平步道是不容錯過的選擇。從登山口循著木棧道攀升僅約200公尺，回程可選擇另

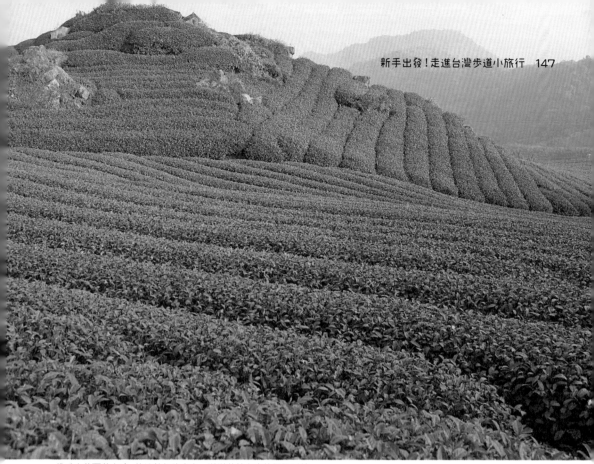

佛手山茶覆蓋山坡，依地勢起伏畫出一道道井然有序的優雅弧線。

一邊下山，串走茶霧之道，順路品嚐阿里山咖啡，再銜接公路旁的行人道返回原登山口，O型小環山道全程包含2公里山徑及1.6公里的公路，即使不常從事戶外運動，慢慢步行，也僅需約2小時，可說是「CP值」極高的優質步道。

　　雖名氣不如阿里山這塊無人不曉的金字招牌，隙頂海拔高度約1200至1400公尺左右，卻相對容易到達，且不需忍受高山寒氣。此處以北為八掌溪谷，以南為曾文溪谷，豐沛水氣在陽光下蒸騰上升，終年雲霧氤氳，山嵐雲影每分每秒瞬息萬變，特別在冬日午後，氣溫降低造成雲層下降，二延平的山頂觀景台最容易遇見雲海及雲瀑，總吸引無數攝影同好等待獵景。▷

回程可選擇另一邊下山，串走茶霧之道。

上：遇見早開的山櫻。 中：步道口觀景台，寬闊視野就已令人心曠神怡。 下：續行不久來到茶園，風光優雅秀麗。

多變的步道風光

二延平步道的入口位於台18線53.2公里處，交通方便，非自駕族群也可從嘉義市區搭乘客運至登山口。

才剛抵達步道口的景觀台，寬闊視野就已令人心曠神怡，眼前玉山群峰蒼巒疊翠、層層展開，腳下阿里山公路如白蛇盤旋透迤，曾文溪谷似玉帶穿山，而這只是二延平步道的美麗序幕。

走過步道口幾株迎賓櫻樹，想像來年初春粉白櫻花盛開，映襯遠山該是幅動人畫面。踏上緩緩爬升的石階，天然原生林的綠蔭瞬間過濾正午陽光，這一區有許多樹形高大的原生種植物，例如黃杞、假長葉楠等，成熟林相也成為黃尾鴝、蝶類、甲蟲的棲息地，生態豐富。

續行不久，天空視角再度換上新妝，茂密石竹林筆挺剛勁，枕木階梯林下迂迴，頗有拜訪武俠小說裡世外高人隱居地的出塵氛圍。穿越竹林後候地明亮開朗，

步道規畫良好，全程都是易於行走的石階和木梯。

左：茂密竹林，頗有拜訪武俠小說裡世外高人隱居地的出塵氛圍。　右：登高望向美麗的茶園山景，令人心境平和。

佛手茶園覆蓋山坡，依地勢起伏，畫出一道道井然有序的優雅深綠弧線，至此約莫15分鐘的腳程，風光已然三轉。

近觀茶園石牆

　　茶園頂端的第一休憩亭也是銜接傳說村的入口，這個饒富趣味的名字緣起於日治時期：據說當時遭到通緝的土匪流亡至此，為了逃命，只好捨棄沉重的黃金，他們將黃金埋藏在村落某處，至今無人尋獲，只留下了引人好奇探究的傳說。

　　故事久遠不可考，傳說路上的巨石牆倒是值得一遊，山區居民早年開墾茶園時，將田地挖出的巨石堆砌排列成2至3公 ▷

左：路牌標示目前位置距離。　右：陽光篩過竹葉。

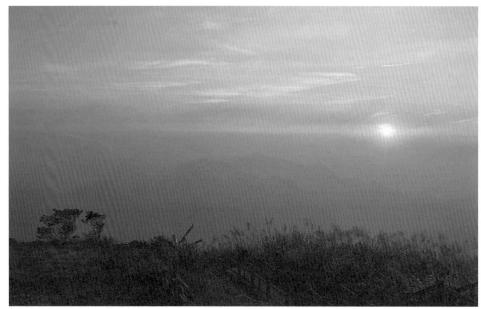

夕陽將天空渲染得更加美麗夢幻。

尺高的石牆，作為整地種茶的梯田，稱之為「巨石駁坎」，成為隙頂一帶茶園的特色。仔細找找，也許還能在巨石上發現遠古沉積的貝類與生物化石呢！

　　稍微休息喘口氣，繼續走上維護良好的木棧道，此後沿途都有不錯的展望，初冬白芒似雪，為山頭添上新色，路旁嬌嫩盛開的山茶花是不經意的甜美邂逅，天氣清朗的日子向西眺望，嘉義平原、仁義潭及蘭潭水庫皆清晰可見，最遠甚至可看到東石與布袋外港。

繞行茶霧之道

　　二延平步道全長約一公里，盡頭即是標高1454公尺的二延平山頂，設有中華電信塔、一座涼亭和三座觀景平台，下午三

左：太陽西下後的美麗餘韻。　右：攝影好手的腳架一字排開，等待夕陽雲海美景。

夕照芒花，光芒閃耀整個山頭，
餘韻無窮的美景讓人忘歸。

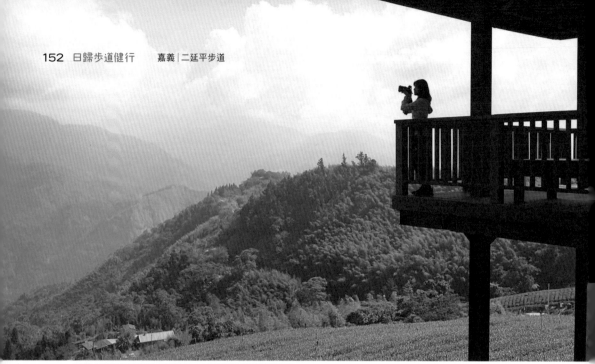

茶霧之道段的觀景亭視野絕佳，可眺望茶園圍繞的隙頂。

TOPIC

- 步道口的觀景平台能遠眺嘉南平原，天氣好的日子，甚至可以看到布袋港。
- 穿越竹林後視野倏地明亮開朗，佛手茶園依地勢起伏，畫出一道道井然有序的弧線。
- 巨石駁坎砌成梯田，是隙頂茶園的特色，回程可經第一休憩亭順遊傳說村。
- 霧步道中段的觀景亭視野絕佳，可眺望茶園圍繞的眺隙頂村。
- 盡頭是標高1454公尺的二延平山頂，設有中華電信塔、一座涼亭和三座觀景平台。
- 繞行山頭另一邊的茶霧之道，石竹林濃蔭蔽天，彷如步行於京都最負盛名的嵐山竹林道。

點左右，攝影好手們早早立好腳架一賭本日運氣，期待日落雲海的瞬間。

夜幕低垂後，嘉南平原萬家燈火逐漸點亮，光線透過山麓薄霧散射迷幻的七彩琉璃光，又是另一場如夢似幻的大秀。

除了原途下山，更有趣的走法是繞行山頭另一邊的茶霧之道。從山頂景觀涼亭右轉，一小段產業道路後，在大片翠玉竹林間找到通往茶霧之道的路標，竹林與茶園是這段約一公里下行石階的特色，前段石竹林濃蔭蔽天，彷如步行於京都最負盛名的嵐山竹林道。

後段茶園綿延連接遠方的隙頂村和阿里山山脈，偶有雲霧飄過，還以為自己不經意闖入哪一重天的縹緲仙境。

茶霧之道的出口在台18線55公里處，沿公路旁步道往山下步行，即可返回二延平步道入口。雖然這次沒遇上雲海翻騰的壯麗，留下些許遺憾，但已在心底偷偷計畫下一次的拜訪。

順遊
阿里山咖啡飄香

　　茶霧之道口可見一幢寶藍色紅屋頂的可愛木屋，屋內隱隱飄來的咖啡香氣是難以拒絕的殷切召喚，「阿榮的店」既是咖啡館，也是老闆阿榮大顯身手的藝術展示空間。廢鐵廢木在他的匠心巧手下重生為獨一無二的創作，細細雕琢後的石楠木、沉香木、櫸木等，變身造型各異的手工木雕煙斗。

　　這一雙藝術家的手，也是一雙能沖煮出香濃阿里山咖啡的手，明亮的果酸香氣喚醒味蕾，阿里山在地種植的咖啡口感溫和、不苦不澀，回甘的後韻如同這趟短暫輕健行，令人回味無窮。

INFO

▲ **阿榮的店**
add 嘉義縣番路鄉公田村隙頂66-4號
tel 05-258-6663

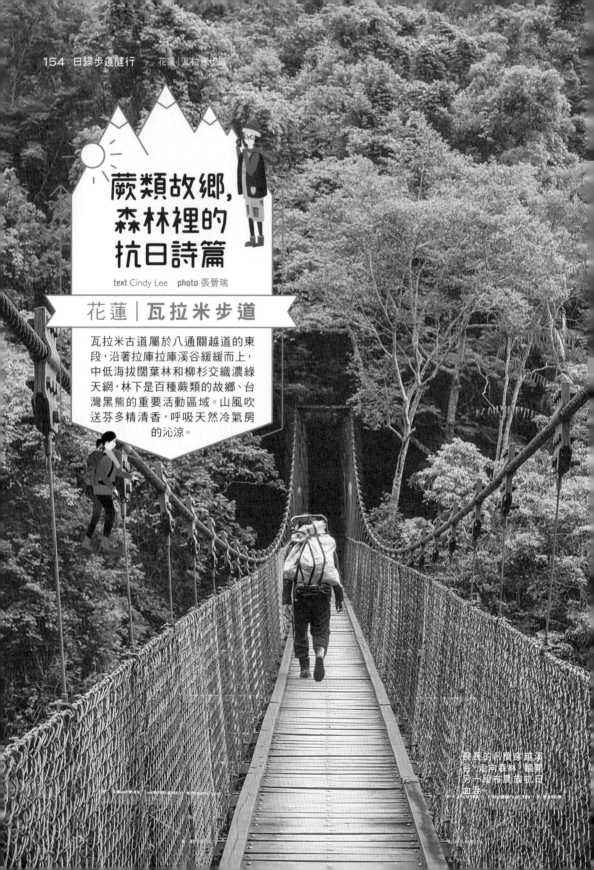

蕨類故鄉，森林裡的抗日詩篇

text Cindy Lee　photo 張晉瑞

花蓮｜瓦拉米步道

瓦拉米古道屬於八通關越道的東段，沿著拉庫拉庫溪谷緩緩而上，中低海拔闊葉林和柳杉交織濃綠天網，林下是百種蕨類的故鄉、台灣黑熊的重要活動區域。山風吹送芬多精清香，呼吸天然冷氣房的沁涼。

漫長的吊橋穿越溪谷，走向森林，翻開另一段布農族抗日血淚。

 TIPS

交通方式 花蓮玉里市沿台30線省道，往西南方向山區行駛，經過玉山國家公園管理處的南安遊客中心，續行約6公里抵達道路終點，總車程約20分鐘；從玉里火車站搭計程車前往登山口約350元。

海拔高度 460～1068公尺

步道總長 單程約14公里

步行時間 登山口至佳心來回約4到5小時；登山口至瓦拉米山屋單程6至7小時，建議安排兩天一夜。

行程建議 D1：9:30 南安登山口→10:30山風瀑布→12:00佳心午餐→14:00黃麻溪谷→15:30瓦拉米山屋

D2：7:30瓦拉米山屋→10:30佳心→12:00南安登山口

注意事項 1.南安至佳心為一般健行步道，不需申請；佳心以後進入生態保護區，需辦理入山、入園許可。

2.當日往返可於出發日上午9時以前至南安遊客中心現場辦理入山、入園申請，過夜行程需5日前至「台灣登山申請一站式服務網」申辦。

3.瓦拉米山屋水源充足、提供廁所及通鋪，內無餐宿服務，飲食及睡袋等請自理。兩天一夜行程需長程背負重裝，請自行考量體力及負重能力。

4.步道3.6K已龜裂滑動，落差泥濘達200公尺，請高繞行進並快速通過，步道維修狀況詳見玉山國家公園管理處網站。

行程難度 登山口至佳心★☆☆☆☆、登山口至瓦拉米★★★☆☆

MAP

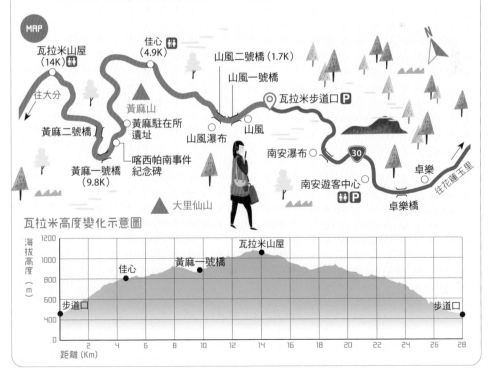

瓦拉米高度變化示意圖

幽靜深谷吹來舒爽山風，大里仙山的支流匯入拉庫拉庫溪。

布農族語 malavi 代表「跟我來」，其音與日文中的「Warabi」（蕨）類似，日人用以稱呼蕨類包圍的瓦拉米駐在，玉山國家公園以此為步道命名，蘊藏「跟我來到蕨類故鄉」的意涵。

　　步道屬於八通關越道東段的一部份，從南安登山口到瓦拉米山屋，全長14公里，途經5座吊橋，寬敞易行，涼爽舒適，沿拉庫拉庫溪南岸徐緩而上。1000公尺以下的中低海拔森林提供野生動物最佳棲息地，各式各樣植物造就奇幻綠色王國，四季施展魔法，以春桐、夏蕨、秋楓、冬櫻點綴多彩妝容，綠蕨佔領殘餘的石砌駁坎，爬上一座座紀念碑，那段激烈抗爭的故事在自然裡沉靜，卻重新刻寫在旅人記憶裡，不曾被遺忘。

瓦拉米被稱為蕨類的故鄉，總計有一百多種蕨類。

說明牌上有日治時代在駐在所前拍攝的舊照片。

古道煙硝, 布農抗日史詩

拉庫拉庫溪是秀姑巒溪最大的支流，從布農語 Laku Laku 直接音譯，意思是有溫泉露頭的溪流，清古道沿北岸翻山越嶺，八通關越道東段繞南岸蜿蜒山腰，從起點玉里神社至大水窟，全長82.14公里，除了主要道路，還有三條支線，總共有四十多個吊橋。這條翻山越嶺的道路為布農族巒社群、郡社群的傳統領域，留下最多布農族人壯烈抗日的故事。

南安遊客中心對面，《八通關越道路開鑿紀念碑》開啟瓦拉米步道的時光機。大正4年（1915年）台灣總督佐久間左馬太大力推行「理番事業五年計畫」，強制沒收布農族人賴以維生的獵槍，喀希帕南社的頭目 Bisazu 與日本人理論卻反被捉拿，嚴刑拷打並頭下腳上高吊煙燻，Bisazu 逃出後揭發日本人惡行，引起族人憤怒。

5月12日布農壯丁攻進喀希帕南駐在所，切斷電話線，一舉馘首10名警察並縱火燒毀屋舍，永森巡查趁亂逃出，在路上遇到中社派出的巡查，才知道出事，這就 ▷

上：靜靜佇立森林中的喀西帕南紀念碑，記憶布農族人與日本人的激烈戰役。下：大理石裂開一道大口，像隻擱淺古道的大白鯊。

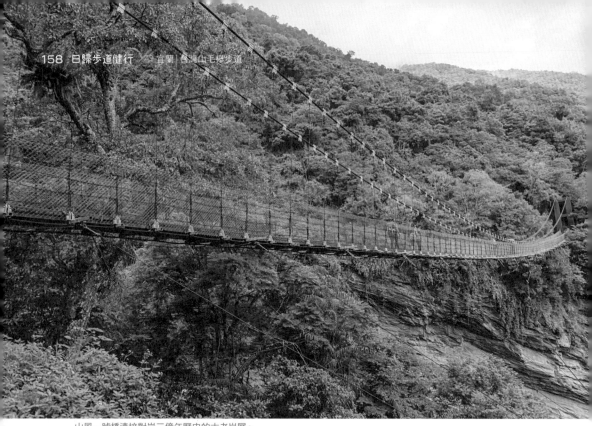

山風一號橋連接對岸三億年歷史的古老岩層。

步道上，各種植物蔓延成一片森林奇境。

是「喀希帕南事件」。5月17日拉荷．阿雷領導突擊大分駐在所，所員12名全數殲滅，之後在拉庫拉庫溪流域陸續爆發「小川事件」、「阿桑來戛事件」等布農族抗日活動，造成日本人決意投下鉅資修築八通關越道的原因。大正8年6月10號，日警率領日本技工、平埔、阿美族的原住民組成工隊，興建東段路線，大正10年1月22日（1921年）竣工。

　　日本人修築八通關越道主要是軍事功能，為方便砲車運送火藥，全線未築台階，路基超過一公尺，每4到5公里設置一個駐在所，配員8至12人，監控驍勇善戰的布農族，而瓦拉米步道約14公里路程，就密集設置山風、佳心、黃麻、喀西帕南、瓦拉米共5個駐在所，可看出此處日人與布農族人的緊張關係。

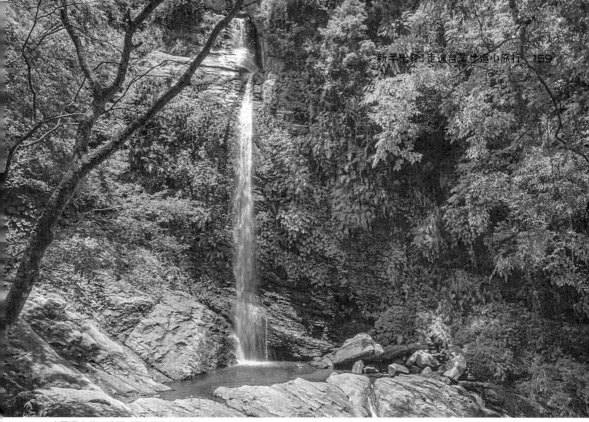

山風瀑布落入碧潭，傾瀉美妙的清涼。

走過吊橋，走進歷史

　　台30線的終點就是瓦拉米步道的起點，走入步道約600公尺就到達山風駐在所，河谷地形，涼風習習，因而得名「山風」。由於接近平地，日人撤離台灣後，駐在所遭人為破壞，檜木樑柱、地基駁坎都被搬空，現在水泥平台是玉管處所建，方便遊客休憩。

　　不遠處是山風一號吊橋，150公尺的優美弧線拋向蔥鬱森林。這裡宛如時空之門，對岸是一到三億年前的大南澳岩層、百年歷史的戰役之路，而我們即將走進歷史。

　　甩開炎夏的艷陽，林蔭步道如天然冷房，控制在舒適的25度，忽然一陣清風吹來冰沁水霧，源自大里仙山的山風瀑布已 ▷

左：蜥蜴爬上樹梢，享受森林中的陽光。　右：步道上有許多以台灣黑熊為主角的可愛標誌，引人會心一笑。

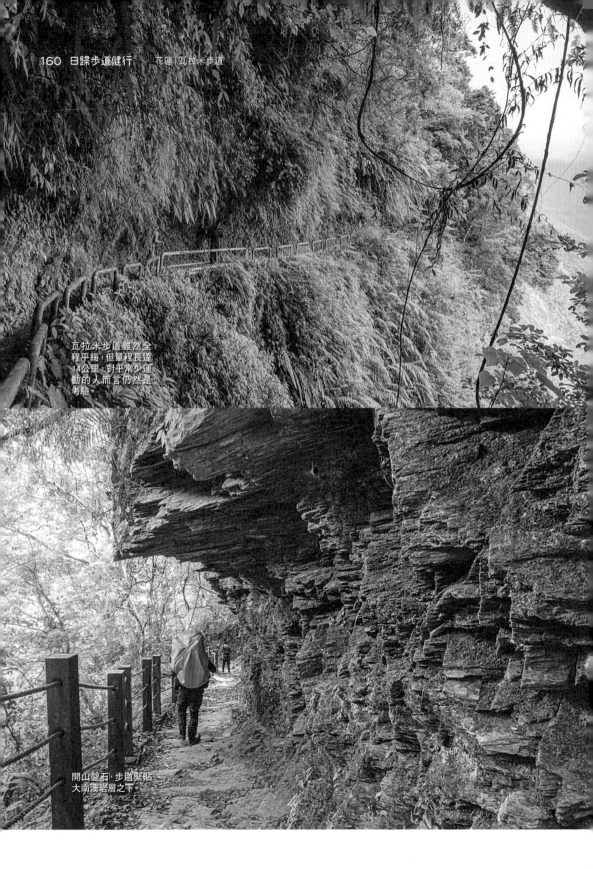

瓦拉米步道雖然全程平緩，但單程長達14公里，對平常少運動的人而言仍然是考驗。

開山鑿石，步道緊貼大南澳岩層之下。

能在山上吃到水煮豬肉、秋葵、山苦瓜等菜色，實在太幸福。

傳來水濤巨響。從步道旁下行150階來到觀瀑平台，層層向上的岩壁見證向源侵蝕的自然力量，下層瀑布自高空墜落，為清澈碧潭傾注活水

山風二號橋通過上層瀑布，百年鐵線橋索與後來新增的鋼索同心協力，穩穩支撐25公尺長的老吊橋，日本時期的斑駁橋栱上，「山風橋」字跡蒼勁瀟灑，古意盎然。

布農獵人的午餐基地

日警駐在所通常設於道路上方制高點，有效監控往來行人及散居附近的部落，東西各一條引道通往駐在所，這是八通關越道中唯一使用階梯的場合，距離登山口4.9公里的佳心駐在所是這種建築模式的最佳例證。

佳心布農語 Kashin 其實是「飯」的 ▷

瓦拉米山屋有小巧可愛的歐式木屋外型，是山友心中的五星級山屋。

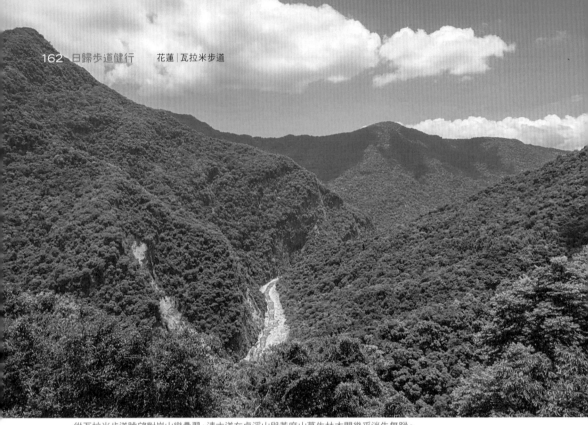

從瓦拉米步道眺望對岸山巒疊翠，清古道在卓溪山與黃麻山蔓生林木間幾乎消失無蹤。

上：多汁香甜的智利樹蕃茄，為可摘採的果實。
下：紅色的薯榔從前是布農族的天然染料。

意思，從前布農獵人來到佳心大約是午飯時間，日本人聽到就直接命名，現解釋為「視野良好」，原本可眺望拉庫拉庫溪和海岸山脈，可惜杉林已遮住視線，玉管處在此設置涼亭、簡易炊事處和廁所，讓行旅者在涼爽山風中歇腳。

曾經具備軍事、教育、交易與醫療功能的駐在所沒留下任何遺跡，只有通往平台的日砌石階梯引思古悠情，從寬闊的平台想像當時規模。反而是步道常見的石砌駁坎，使用人字砌或三角堆疊石塊護坡，因間隙大、排水效果好，經過無數颱風和地震侵襲依然屹立不搖。

南安登山口至佳心駐在所屬親子步道，適合安排半日或一日遊，佳心以後的路段為生態保育區，則需申請入山入園證才能進入。

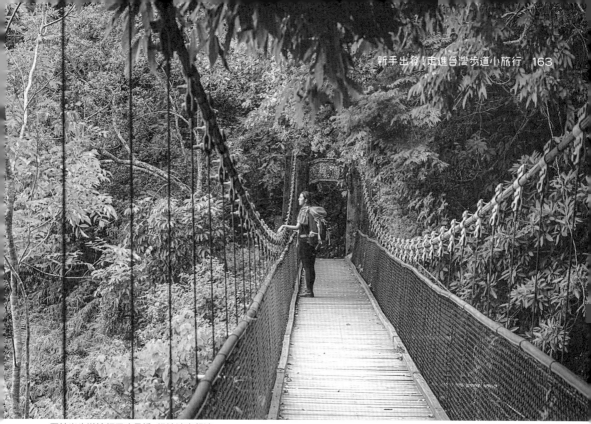

瓦拉米步道途經五座吊橋，沿途涼爽舒適。

植物原鄉，野生動物天堂

　　瓦拉米步道是一本動態歷史書，也是生態教育的寶庫。現在從事保育工作的嚮導大哥曾是布農族優秀的獵人，跟著他認識瓦拉米，像參與一場精彩的森林偵探遊戲，任何細微線索都逃不過他的眼睛。路過一灘不起眼的爛泥，立即教我們分辨山豬打滾過的痕跡、獸徑上的小掌印是山羌、深而明顯的蹄印是水鹿、樹上鳥巢蕨藏有飛鼠的窩、斯文豪氏赤蛙最愛中午出來曬太陽。此外，藍腹鷳、台灣獼猴和長鬃山羊都是可能遇見的野生動物，夠幸運的話，也許還能親眼目睹台灣黑熊，而步道上每個小心黑熊的警示牌，都代表一個黑熊出沒的紀錄。

　　潮濕溪谷是蕨類天堂，瓦拉米步道以一百多種蕨類著稱，在布農族的生活經驗

佳心附近的舊布農族部落範圍廣大，仍然保留許多完整的石板屋牆面。

裡，步道兩旁的植物都是實用珍寶：烏心石硬度高，可製作布農族杵臼和柱樑；從地下挖出像芋頭的紅色薯榔，是染布的天然原料；摘下姑婆芋的葉子，隨手彎折就 ▷

左：鮮綠蕨叢聚茂生，鋪成一條蕨之路。　右：日治時期的石階，引導旅人走向佳心平台，遙想當時駐在所的生活。

TOPIC

● 瓦拉米步道為台灣黑熊保育區，有機會發現黑熊的行跡。

● 通過150公尺長的山風一號吊橋，就走進一到三億年前的大南澳岩層、百年歷史的戰役之路。

● 從山風二號橋旁下行150階，觀瀑平台可欣賞山峰瀑布全景。

● 25公尺長的山風二號橋通過上層瀑布，百年鐵線橋索與後來新增的鋼索穩穩支撐著這座老吊橋。

● 佳心駐在所設置涼亭、簡易炊事處、水源和廁所，讓行旅者歇腳。

● 黃麻駐在所續行800公尺，來到2.4公尺高的喀希帕南紀念碑，見證布農族人與日警的激烈戰鬥。

● 瓦拉米駐在所曾是八通關越道的重要轉折點，現在小巧可愛的山屋是山友公認的五星住宿。

INFO

▲ **南安遊客中心**
add 花蓮縣卓溪鄉卓清村南安83號之3號
time 9:00-16:30
tel 03-8887560

▲ **玉山國家公園管理處**
tel 049-277-3121
web www.ysnp.gov.tw

是一只環保水杯；山棕葉子的梗是極富彈性的釣竿；砍下疏花魚藤（水藤）的莖，就能喝到一滴滴帶著甜味的水；吸取水鴨腳秋海棠莖部酸酸的汁液，則是野外求生的解渴祕技。

遙想駐在所流光

黃麻駐在所因早期種植黃麻而得名，現在除了水泥蓄水池和地上散落的日本酒瓶，已無任何遺址。

駐在所續行800公尺，森林倒木包圍2.4公尺高的喀希帕南紀念碑，見證布農族人與日警的激烈戰鬥，蟲鳴鳥叫的山林間，恍惚還能聽見夜色裡布農族的吆喝，看見日警槍砲的煙硝火光。

鮮綠腎蕨叢聚茂生，鋪成一條蕨之路，通往黃麻一號、二號橋，引導登山者走向終點瓦拉米山屋。

瓦拉米駐在所曾是八通關越道的重要轉折點，設有番童教育所、酒保、醫療所和招待所，現在小巧可愛的山屋是山友公認的五星住宿，水源充足、廁所乾淨、還有太陽能供電。

夜裡聚在廊下觀賞飛舞閃爍的螢火蟲，不禁想像那些離家背井的日警和家眷，那些布農部落的孩子們，百年前是否也曾在此喜悅地凝視流光？

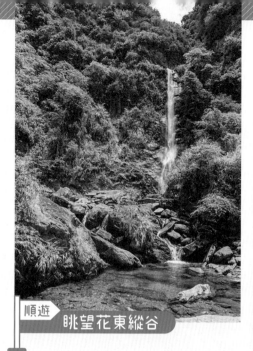

順遊 眺望花東縱谷

　　南安瀑布自50公尺高的懸崖傾瀉而下，氣勢磅礡地落入一潭碧綠清淺，調皮地鑽過岩石縫隙，匯集成數個高高低低的淺潭，山風徐徐，吹送冰涼水氣與清新芬多精，頓時暑氣全消。最親民的南安瀑布就在台30線路旁，距離南安遊客中心約2公里，水源自大里仙山，適合當作進入瓦拉米步道的開胃前菜。

　　晚間不妨到安通溫泉鄉舒緩筋骨。安通溫泉距離玉里鎮僅20分鐘車程，自日治時期就是溫泉名地，溫泉水為弱鹼性氯化物硫酸鹽泉，水質幾近透明，與空氣接觸一段時間後，稍微氧化成乳白色。山灣水月坐落在安通溫泉區的制高點，景觀絕佳，浸浴在露天無邊際泉池，

被海岸山脈的墨綠環繞擁抱，同時能眺望花東縱谷翠綠稻田與雲霧繚繞的中央山脈。

　　房間採和洋式設計，融合日式風雅與西式舒適，原木色調點綴以石頭為創作媒介的璞石畫，安適沉穩。每種房型都配備日式溫泉浴池，溫泉洗滌後，放鬆陷入陽台吊椅中，遠方玉里小鎮的燈火慢慢點亮，而健行後緊繃的肌肉都得到釋放。

INFO

▲山灣水月景觀溫泉會館
add 花蓮縣玉里鎮樂合里安通溫泉路41-8號
tel 0988-339-347
web www.wmhotspring.com.tw

走過五百年，往來東西的熱鬧道路

text Cindy Lee photo 王辰志

屏東－台東｜浸水營古道

浸水營古道是卑南族、排灣族聯絡南台灣東西兩岸的社路，也是清朝時期平埔族、漢人移居東部的移民路。探親、交易、傳教、赴任、警備、郵務傳遞、自然學術調查，多少故事在古道上演，走出台灣五百多年來的歷史。

不同時代、不同族群在古道上留下的痕跡，浸水營古道如同有機體，隨著時間和天候而改變路徑，生生不息。

TIPS

交通方式 古道西口位於屏東春日鄉198縣道（大漢林道）23.5公里，古道東口在台東達仁鄉姑仔崙吊橋。東西口均無大眾交通工具可到達，建議事先聯絡接駁車業者，於台鐵枋寮車站搭乘9人座小巴士至古道西口，並於約定時間至古道東口接送至台東大武火車站，每人平均費用約800元；或是參加專業生態導覽解說團隊的行程。屏東枋寮火車站至古道西口，車程約一小時；古道東口至台東大武火車站，車程約30分鐘

海拔高度 約118～1460公尺

步道總長 15.4公里，雙向進出。

步行時間 全程約6～8小時

行程建議 9:30古道西口（大漢林道23.5K）→10:20州廳界→10:50浸水營駐在所遺址→11:50 觀景亭→13:00出水坡遺址→14:30木炭窯→15:45溪底營盤址→16:00古道東口（姑仔崙吊橋）

注意事項 1.最佳健行季節為10月至4月。梅雨及颱風季節多雨，古道東口大武溪床聯外道路可能因水勢暴漲而中斷，出發前請至台灣山林悠遊網查詢古道開放狀況。

2.沿途無水源，請攜帶足夠飲用水。

3.行前請至警政署網站或歸崇派出所辦理入山證。大漢林道部份路況不佳，建議行駛高底盤小型車輛進入。

MAP 行程難度 ★★★☆☆

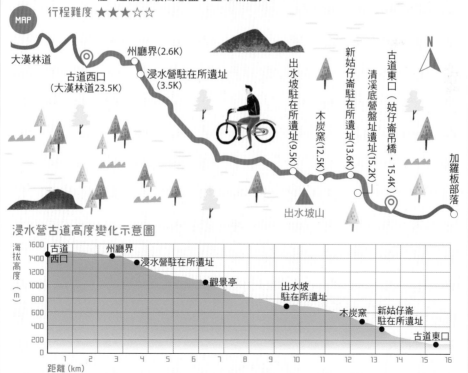

浸水營古道高度變化示意圖

長年雨霧，羅織奇異的蕨類幻境，如同閱讀一本精彩的植物圖鑑。

浸水營古道西起屏東枋寮鄉的水底寮，東至台東巴塱衛（今大武），循大樹林山（今大漢山）東、西兩條長稜而開，和緩坡度幾乎成一直線，是橫越中央山脈的最低越嶺點、最短距離，全長僅47公里，成為數百年來使用率最高、壽命最長的古道，昔日卑南人到西部交易或日本總督巡查，都只用一天就走完全程。

百餘年來的歷史畫面

清同治十年牡丹社事件後，清朝開始重視台灣，以「開山撫番」作為建設、開發及鞏固國防的政策，光緒3年開始整修三條崙到出水坡，光緒8年（1882）正式開闢成寬6至8公尺的官道，光緒10年全線完工，稱為「三條崙—卑南道」，也就是現在的浸水營古道。古道西端的起點是屏東縣枋寮，又稱三條崙本營的石頭營，沿線設有歸化門營、六儀社營、大樹前營、大樹林營、出水坡營、溪底營，直到海邊的巴塱衛營。

然而這條道路的歷史卻可回溯至五百年前，原本是卑南族、排灣族聯絡東西兩岸的社路，明朝荷蘭人殖民台灣時，見到平埔族男女胸前都掛著金鯉魚，認為台灣東部山區產金，其中一條探金路線就是浸水營古道的前身。

鄭成功攻打熱蘭遮城，荷蘭東印度公司的諾登攜家帶眷連夜逃亡，在浸水營古道上提心吊膽的度過3天2夜，才到達卑南族的領地巴塱衛社。

卑南王比那賴威震台灣東部和南部各族的年代，這條路通行無阻，卑南人至西部通商、西部各社向卑南王進貢都取道於

在6.3公里處的觀景亭稍微休息，眺望茶茶牙頓溪和大漢山。

此，道光年間，受漢人壓迫的平埔、西拉雅和馬卡道族也是沿著浸水營古道，趕著板輪牛車移民風塵僕僕至東部。

光緒20年甲午戰爭以前，「三條崙─卑南道」是東西部行旅往來的熱鬧道路，東部運送牛隻到西部販售、傳教士乘轎到卑南地區傳教、清朝官員赴任都要走上這一條路，未滿3歲的胡適也曾被媽媽抱在懷裡，乘坐簡陋「番轎」顛簸多日，前往台東與父親胡傳相會。

不同時代、不同族群的痕跡

日治時代，6度整修古道，不但具備理番功能，也是電報及郵遞的重要路線，總督巡行全島、日本知名學者進行人文與自然的學術調查、登山健行活動都是古道上的故事。

▷

筆筒樹金黃色的幼芽在陽光下閃閃發光。

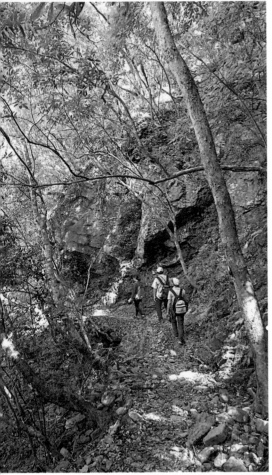

　　日治末期南迴公路通車，古道失去主要官道的功能，然而一般民眾買不起昂貴的車票，直到1960年代後期，浸水營古道仍然是庶民東西往來的主要道路。

　　1968年，國防部在大漢山頂建雷達站，開闢大漢林道作為軍用道路，古道西段被車道截斷，東段也因軍事管制而日漸荒廢，只有軍隊步兵跑山訓練時使用。

　　古道被遺忘在南台灣蔓生的植物間，直到1992年古道專家楊南郡和徐如林著手探勘調查，才讓浸水營古道重見天日。現在的「浸水營國家步道」為2005年林務局台東林區管理處重新整修，屬於浸水營古道的東段，以大漢林道23.5公里處為起點，台東姑仔崙吊橋為終點，全長15.4公里。

　　林務局在路面下埋暗管加速排水，地面適當距離鋪設橫木引導水流，原本泥濘的路面變得乾硬好走，由西向東大多為平緩下坡，路徑明顯，蘊含豐富動植物生態，沿途經過清代營盤、日警駐在所、排灣族部落和木炭窯的遺址。

　　不同時代、不同族群在古道上留下的痕跡，浸水營古道如同有機體，隨著時間遞嬗和自然天候而改變路徑，因為不斷被使用而生生不息。

古道以近生態工法的方式整修，避免土壤流失的木階梯都是就地取材。

上：大冠鳩和熊鷹乘著上升氣流盤旋，鳴叫聲響徹山林。　下：過去這裡是先民東西往來重要的主要道路。

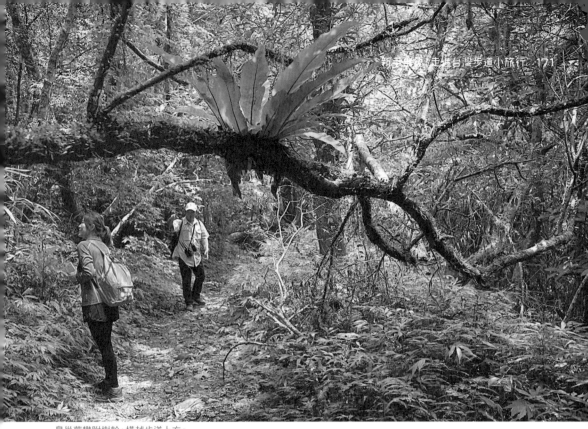

鳥巢蕨攀附樹幹，橫越步道上方。

進入生態寶庫，從屏東走到台東

中央山脈東西兩側氣流在大漢山脈交匯，又位處冬夏季風氣流輻合帶，浸水營古道平均年雨量高達5200公釐，海拔高差達1300公尺，兼具熱帶雨林及雲霧帶森林的特性，溫暖潮濕的環境造就生物多樣性，光是蕨類就有兩百多種，更有珍貴的保育類台灣穗花杉，堪稱台灣生態寶庫。

古道入口到州廳界之間，地貌是力里溪源流區的老年期地形，地形平緩且林下堆積大量腐葉，容易積水，鬱鬱蔥蔥的密林遮天蔽日，山蘇攀附大樹在半空中生長，高大的台灣桫欏和筆筒樹佔領天空，台灣樹蕨鋪成綠毯，有活化石之稱的南洋桫欏為了爭取陽光而彎曲樹幹，像舞姿曼妙的女郎，長年雨霧羅織一個奇異的蕨類幻境，最符合「浸水營」名稱特色。

偶爾行經樹林破口，大冠鳩和熊鷹乘著上升氣流盤旋，鳴叫聲響徹山林，天氣好的時候，南邊大漢山可清楚看到山頂雷達站，向北眺望排灣族的聖山北大武，雄偉岩塊矗立天際。

州廳界是古道上翻越中央山脈的越嶺點，位於大漢山與姑仔崙山之間的鞍部。日治時期，這裡是高雄州阿猴廳（今屏東）與台東廳巴望衛支廳的交界，台灣總督乘坐姑仔崙社原住民扛著的轎子，從台東廳啟程巡視浸水營古道，高雄州知事及各級官員都在此迎接，當時不算大的腹地聚集上百名官吏、隨從和挑夫，繁文縟節的寒暄交接，再浩浩蕩蕩分道揚鑣。跨過州廳界即進入台東茶茶牙頓溪流域，從屏東走到台東，聽起來不可思議，其實從登山口下車後也不過步行2.5公里。

▷

柳杉林的濃郁綠蔭編織出奇異的魔法夢境，恍若掉入了日本動畫中的龍貓森林。

左：路邊不時能發現穿山甲挖的洞穴，若能遇見穿山甲，必是特別幸運。　右：出水坡營盤址在清朝時有屯兵30人的規模，現在還留下石砌駁坎、日本時代升旗台等遺跡。

浸水營事件

過州廳界以後，古道開始下坡，沒多久就抵達浸水營駐在所遺址，清光緒8年就在此設立大樹林營盤址，光緒20年改名浸水營，日治時期新設日警駐在所，現在只留下寬大的平台地基和石砌駁坎，訴說大正3年（1914）發生的浸水營事件。

當時的台灣總督佐久間左馬太下令收繳原住民槍枝，對排灣族而言，獵槍是自保和打獵的重要工具，力里社原本就彪悍而不滿日本人統治欺壓，接到命令後更是群情激憤，力里社眾佯裝打獵後再繳出槍枝，實則趁凌晨襲擊防禦弱的浸水營駐在所，日警及眷屬共5人被殺，隔日來善後的巡查和技工4人也相繼被馘首，並放火燒毀駐在所，接著會合割肉社、大茅社和獅子頭社的壯丁大舉進攻力里駐在所，殺害巡查及家眷。抗警行動鼓舞了南部排灣族同仇敵愾之心，浸水營道路東西沿線部落紛紛反抗，延燒5個月的戰火蔓延南台灣，逼得台灣總督從中、北部調派近兩千名警力和砲隊，還得低頭請求海軍艦隊支援。

道別血淚斑斑的排灣族抗日史，到達6.3公里的觀景亭約莫中午用餐時間，這是古道全程的最佳展望點，可眺望茶茶牙頓溪谷和翠綠綿延的大漢山。休息後繼續下行，經過幾乎無法辨認的古里保諾駐在所，就會進入彷如日本森林的柳杉林道，1960至1970年代執行「林相變更」政策，砍去原生樹種，全面改種柳杉，沿途見到之字形的寬敞林道，就是為了當時伐木與造林開闢的車道。

左：粉綠色或白色的「花瓣」其實是四照花的苞片，中央緊密聚集的小球才是真正的花朵。
右：飛舞彩蝶，是翠綠森林中的活潑亮點。

台灣特有種出沒

出水坡營盤及駐在所是古道東段留下最完整的遺址，光緒8年設出水坡營，曾有屯兵30人的規模，日人在原址設駐在所，一直使用到日本投降才撤除。在涼亭放下背包，走入涼亭後方不起眼的小徑，就能看到叢林間的石牆，遺址分為上下兩個區域，以斜坡道連接，下層有兩棟水泥屋基座、儲水槽和升旗台等。模仿考古學家仔細探勘，地上散落的醬油瓶、酒瓶還印有NIPPON字跡。

駐在所西方約100公尺的上坡處，另有出水坡神社遺址，沿古道繼續下行，排灣族部落的石板屋遺址分佈在駐在所周圍，從駐在所完善的功能和石板屋數量，不難想像當時這裡的熱鬧景況。

浸水營古道不只植物種類豐富，根據最新調查，發現至少有2620種昆蟲，打破台灣自然保護區及國家公園的昆蟲種類紀錄。此外，還能見到包括刺鼠、台灣獼猴、台灣山豬、白鼻心、麝香貓、山羌、穿山甲等台灣特有種或保育類動物。

過了出水坡遺址，路邊經常可看到拳頭大小的洞穴，洞穴外堆著新挖的濕土，這些就是穿山甲挖的洞穴，穿山甲特別膽小，喜歡在傍晚出現覓食，若能遇見必是特別幸運！

承先啟後，未完待續

過了通往出水坡山三角點的登山口，古道兩旁逐漸出現高大的原始闊葉林和相思林，民間使用相思樹燒製木炭，為經濟來源之一，因此低海拔的古道旁常可見到木炭窯。位於古道下方的木炭窯遺址高約兩公尺，圓型土牆厚達80公分，夯土窯壁因為經年高溫燒製硬化，經過半個世

左：茶茶牙頓溪和姑仔崙溪，匯流而成大武溪。　右：靠近出口的橋樑是步道上唯一使用到金屬修復的區域。

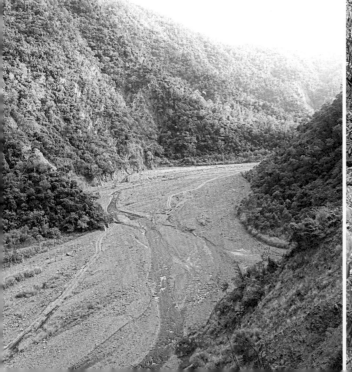

日治時期的姑仔崙吊橋遺址，孤零零地佇立在新吊橋旁邊。

紀的風吹雨淋，仍屹立不搖，見證1960年代父母輩的生活方式。

木炭窯之後的道路忽然急速下切，進入全程最陡峭的一段路，在新姑仔崙駐在所的解說牌旁遍尋不著石階駁坎遺址，可能南台灣植物的生命力驚人，一段時間沒有人行，又掩藏在自然之中了。

清代溪底營盤址位於茶茶牙頓溪和姑仔崙溪匯流點的上游平台，清光緒18年，胡適的父親胡傳初到台灣，被任命為「全臺營務處總巡」，代理台灣巡撫至各地視察和勞軍，他第一次乘轎走過浸水營古道，就曾在溪底營過夜，憂慮屯兵吸食鴉片、軍紀渙散。1968年林務局設立苗圃和林相變更招待所，現在的招待所早因廢棄而傾圮，只有當時的游泳池與後方堆疊整齊的清朝石砌駁坎留下時空交錯的痕跡。

步道出口，大正15年的吊橋遺址僅剩橋衍守著先民記憶，2008年完工的姑仔崙吊橋幫助這一代的健行旅客跨越茶茶牙頓溪，吊橋前方一隻隻使用過的木杖整齊排列，傳承給下一位行者，就像浸水營古道延續五百年的故事，未完待續。

TOPIC

● 古道入口到州廳界之間，地貌是力里溪源流區的老年期地形，地形較為平緩。

● 州廳界是古道上翻越中央山脈的越嶺點，位於大漢山與姑仔崙山之間的鞍部。

● 跨過州廳界，即進入台東茶茶牙頓溪流域。

● 過州廳界以後，古道開始下坡，沒多久就抵達浸水營駐在所遺址。

● 6.3公里的觀景亭，是古道全程的最佳展望點，可眺望茶茶牙頓溪谷和大漢山。

● 經過古里保諾駐在所，就會進入彷如日本森林的柳杉林道。

● 出水坡營盤及駐在所是古道東段留下最完整的遺址，駐在所西方約100公尺的上坡處另有出水坡神社遺址，沿古道繼續下行，排灣族部落的石板屋遺址分佈在駐在所周圍。

● 過了通往出水坡山三角點的登山口，古道兩旁逐漸出現高大的原始闊葉林和相思林。

● 步道出口，大正15年的吊橋遺址僅剩橋衍，可走2008年完工的姑仔崙吊橋跨越茶茶牙頓溪。

INFO

▲ 林務局台東林區管理處
tel 089-324-121
web taitung.forest.gov.tw
▲ 東方足跡台灣生態導覽解說團隊
web www.footprint.tw

開拓海路，擁抱原始森林

text 謝沅真　photo 張晉瑞

屏東－台東│阿塱壹古道

漫步在阿塱壹古道，沿著太平洋岸
一覽蔚藍海岸與綠意森林交織的
美景，隨著海浪緩緩拍打在石礫
路上，感受海岸原始森林的魅力，
喚醒與大自然以及這片土地歷史
的親密連結。

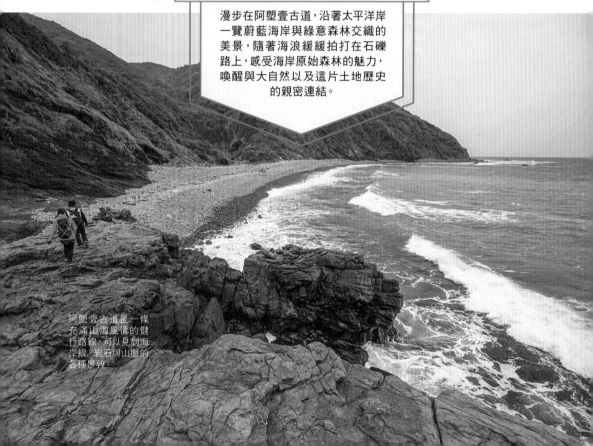

阿塱壹古道是一條
充滿山海風情的健
行路線，可以見到海
岸線、岩石與山脈的
各種景致。

TIPS

交通方式　位於台26線尾端，台東縣達仁鄉南田村至屏東縣牡丹鄉旭海村之間。由西部開車至古道南口，走台1線左轉新楓港外環道接台9線，於壽卡右轉199縣道，再左轉199甲縣道至旭海，左轉台26線第一個路口左轉抵達；台9線續行至台東達仁鄉，安朔溪橋右轉台26線，路底88.6K處即為古道北口。

海拔高度　5～125公尺

步道總長　約8.4公里，雙向進出。

步行時間　4～6小時

行程建議　旭海漁港停車場→礫石灘→觀音鼻（好漢坡）→南田礫石海灘→塔瓦溪出海口→南田台26線88.6公里處

注意事項　1.部份路段被劃入「旭海觀音鼻自然保留區」，受相關法規管制，自然保留區進入時間為每日7:30至14:30，逾時不得進入。

2.出發前8至30天至旭海觀音鼻自然保留區申請入山證，每週一至週四限額235人，逢週五核准人數上限為300人，逢週六至週日核准人數上限430人，3人以上團體即可申請。

3.團體每15人（及以下）需聘用一名當地合格解說員引導，每日收費3000元。解說員聯絡資料及申請可於旭海觀音鼻自然保留區網站查詢。

MAP

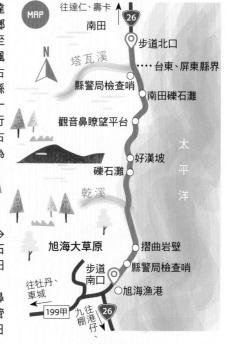

4.進入自然保留區應隨身攜帶有照片之身份證明文件以備查核。

5.全程幾乎無遮蔽，注意防曬及補充水份，較適合的季節為10~4月。

6.由於古道出入口搭乘大眾交通工具不便，建議事先聯絡接駁車業者或參加當地導覽解說團體。

行程難度　★★☆☆☆

阿塱壹古道高度變化示意圖

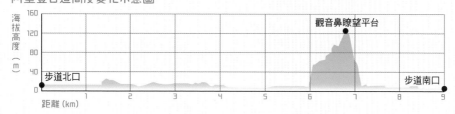

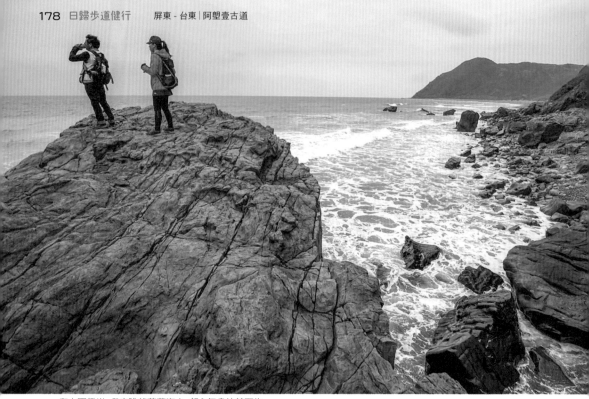

爬上軍艦岩，登高眺望蔚藍海水，舒心氣息油然而生。

上：鵝卵石上能發現各式珍奇動植物生物。　上：漂流木橫躺岸邊。

位於屏東縣至台東縣之間的阿塱壹古道，全長約8.4公里，富含多彩多姿的人文及自然景觀，擁有沿海而走的石礫路線，亦有可穿越森林中的高繞陡上路線，鄰近區域則保存了台灣少數僅存的海岸原始森林，不僅能一睹波光粼粼的海洋風景，雙腳更能行旅在福爾摩沙的豐饒土地上，一趟走下來需要大約4至5小時，在滿足旅人看遍好山好水願望的同時，體驗海陸雙棲的一日健行步道，是阿塱壹與一般健行步道最為不同的特色之處。

保護步道原始風貌

　　從台北驅車前往屏東的路上，天空從灰白雲霧漸漸轉為晴空萬里，趁著老天恩賜的好天氣，我們來到阿塱壹古道，一探

傳說中那山海交織的動人景致。來到屏東旭海入口處後，循著解說員的引導，一起進入阿塱壹古道，感受南部海岸與森林交織的美好風光。

曾經因為政府準備在這個地區闢建公路的事件，受到不少環保團體的抗議，後來決定將阿塱壹古道劃入旭海觀音鼻自然保留區規劃管制，才得以保留阿塱壹古道原始的風貌。好好保護福爾摩沙這塊土地，讓生態得以永續發展，不管經歷多少光陰，都能讓更多人欣賞到這裡獨有的美景。

阿塱壹古道是清代「琅嶠－卑南道（今屏東縣恆春至台東縣卑南）」的其中一段，位於省道台26線尾端，屏東縣牡丹鄉旭海村至台東縣達仁鄉南田村之間，南北向，東臨太平洋，是昔日原住民打獵遷移、西方學者探險記錄的路線，更是先民拓荒、清兵行軍的舊道。

▷

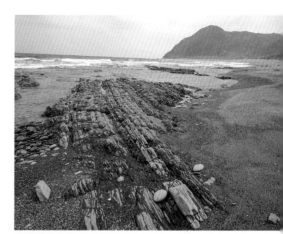

繞過岸邊大岩，我們沿著太平洋而行。

上：海水日積月累的侵蝕，刻畫出各種地貌。　下：沿岸地勢高低起伏。

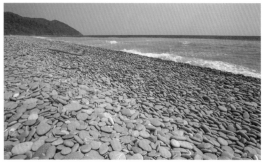

南田石海岸，岸上可見一整片被海浪打打滾得渾圓的鵝卵石。

此路段沿著中央山脈東南段與西太平洋之間的礫石與珊瑚礁岩海岸線，多為平緩路段，擁有充滿熱帶風情的景致，健行於此，猶如置身於亞馬遜雨林般，體驗生生不息充滿神祕氣息的原始之美。

沿太平洋而行

穿越一片平緩道路後，來到沿海岸而行的石礫路路段，至今全台只有這一段還留有完整的南田石海岸，岸上可見一整片被海浪推打滾得渾圓的鵝卵石。

我們從屏東段如雞蛋般大的石頭開始，一路走到往台東前進的方向，腳下踩的石礫路段也因未經海水的沖刷，體型越來越大，一顆顆大如西瓜，需要更多平衡感來行走。

▷

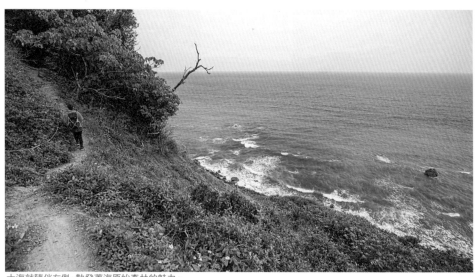

大海就隨伴在側，散發著海原始森林的魅力。

沿岸而行，海天一色，
足踏渾圓鵝卵石，
感受海水靈動的迷人景致。

上：蝴蝶翩翩飛舞，帶來熱帶風情。　下：發現海龜遺骸。

　　凹凸不平的路面，相較於平路走起來雖然辛苦，但也別有一番風情，不僅能欣賞到海水靈動的迷人景致，當海浪拍打岸邊時，更能聽到石頭相互撞擊發出的隆隆聲響，是一段同時充滿山與海風情的特色健行路線。

　　阿塱壹古道大多在海岸線旁，只有一段「觀音鼻山旭海段（好漢坡）」較有挑戰性，當完成平緩的海岸路段，來到這段時，趨近於垂直的陡峭枕木階梯雖然路程不長，卻讓人感覺像走進登山等級的上切挑戰路線，心境也跟著亢奮起來。

　　在第二次世界大戰末期，日軍為防美軍跳島戰術從牡丹灣登陸，自行炸毀阿塱壹附近的部份古道路基，將這古道一分為二，因此自台東縣塔瓦溪約往下約4公里

趨近於垂直的陡坡，就像走進登山等級的上切挑戰路線。

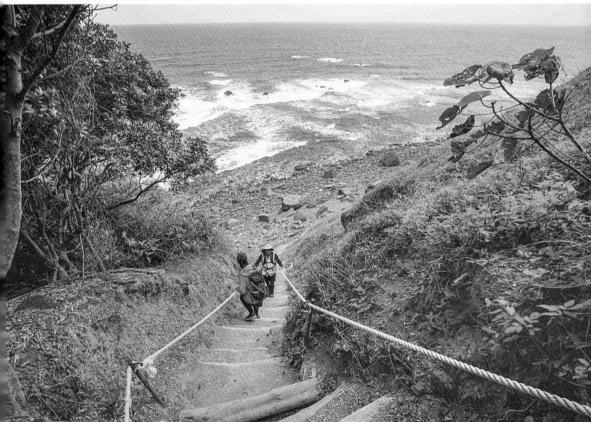

左：爬上陡升的「好漢坡」，也不妨回望美麗海景。　右：結束沿岸路段，來到雨林般的原始森林。

海岸處，就無法從古道通往台東，於是只要經過這一段，人們就得爬上好漢坡，穿山越嶺才能繼續往下走。挺進陡峭的碎石坡後，就能進入樹林之中。

原始森林，粗獷風情猶存

接下來是回程緩坡路段，從樹林緩緩步出後，便進入草原灌木叢、草原區，宛如來到了雨林般的原始森林，呈現與去程路段截然不同的自然風情。

周圍佈滿洋溢熱帶風情的椰子樹、蕨類植物等等，不少昆蟲也棲息於此，蜜蜂採蜜、蝴蝶紛飛以及蟹蛛捕食，在動植物的一動一靜之間，熱帶風情猶存，只想好好沉浸在大自然給予的純真滋味。

初夏之際，台灣的天正晴朗著，怎麼能不走一趟山海風情的古道？阿塱壹古道擁有豐富多變的海岸景觀，粗獷原始的風貌，充滿未經人工斧鑿的自然美，湛藍無際的大海，圓滾滾的鵝卵石路，鬱鬱蔥蔥的森林，在山水美景的韻味中，展開一段風光明媚的小旅行吧！

TOPIC

- 穿越一片平緩道路後，來到沿海岸而行的石礫路路段，至今全台只有這一段還留有完整的南田石海岸。
- 爬上軍艦岩，能登高眺望大海。
- 觀音鼻山旭海段（好漢坡）陡升120公尺，雖然有架設木階梯，對平常少運動的人依然充滿挑戰性，此時也開啟了望賞山景的時光。
- 緩坡路段宛如來到了雨林般的原始森林。

INFO

▲ 阿塱壹古道
web xuhai.pthg.gov.tw
（旭海觀音鼻自然保留區）

▲ 屏東縣政府
tel 08-732-0415
web www.pthg.gov.tw/Default.aspx

【挑戰篇】

深入
山野祕境

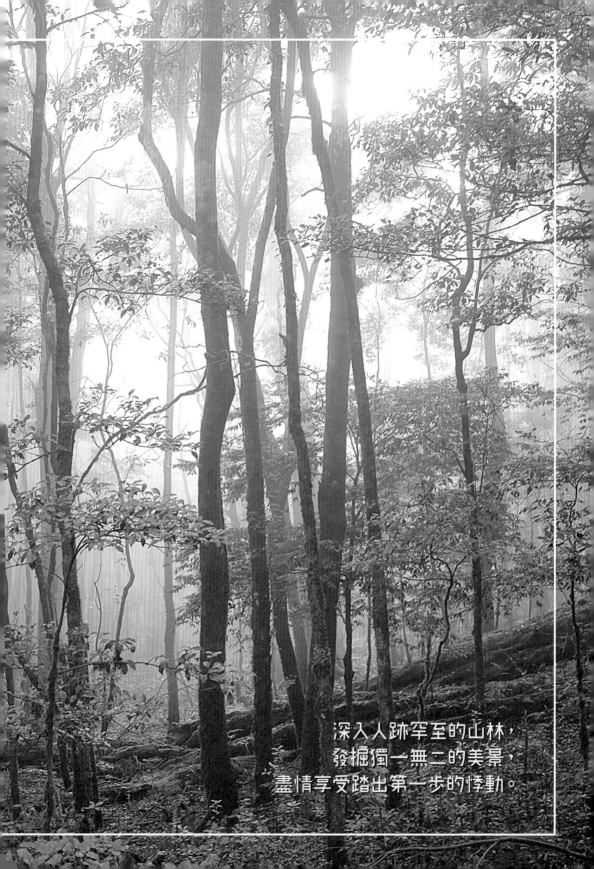

深入人跡罕至的山林，
發掘獨一無二的美景，
盡情享受踏出第一步的悸動。

【挑戰篇裝備】

多日重裝挑戰

不管是住宿山屋或野地露營，兩日以上行程除了參考單日健行的必備清單以外，
對於背包、鞋子和服裝的要求也更專業一點。工欲善其事，必先利其器，
做好一切準備，就能在滿天星斗的擁抱下沉睡，細細品味清晨灑落山稜線的第一道曙光。

◆大型背包（含背包套）

　　兩日以上行程需攜帶較多裝備，容量50至70升的大型背包較合適，除了肩帶以外，利用胸扣避免行進時左右晃動，腰帶則可將負重平均分配在肩膀及腰部。挑選背包需考慮取物的方便性和背負系統舒適度，包含肩帶寬度及厚度、腰帶寬度、背部透氣性、背長是否符合身形等細節，購買時建議可以親自負重試背。

◆登山鞋

　　鞋子需承載全身和背包的重量、支撐及保護腳部、應付各種崎嶇不平的地形、耐磨且提供適當的抓地力。入門者可選擇中筒或高筒的防水輕量登山鞋，這種鞋底比健行鞋硬，能提供較佳的支撐力，保護性和包覆性良好，且多使用輕量化材質，有效減輕步行負擔。

◆衣服

　　從事登山健行活度，行進間會大量流汗，停下休息時容易受風著涼，高海拔區域日夜溫差又大，最適合洋蔥式穿衣法。

內層：質料柔軟、吸濕排汗材質的衣服，讓身體隨時保持乾爽，冬季可選擇有混紡羊毛的保暖排汗衫。
中層：保暖層可選擇聚酯纖維材質的刷毛衣（Fleece、Buting 或 Pile）或羽絨衣，都是利用空氣導熱性不佳的原理創造出空氣層，使身體熱能不易散失。羽絨衣優點是壓縮後體積小且重量輕，缺點是怕潮濕，聚酯纖維則有排汗、速乾的優點。
外層：只有防潑水功能不足以應付山區的午後雷陣雨或地形雨，採用防水面料、同時兼具防風、透氣功能的外套是山野活動聖品，除了知名的 Gore-Tex 以外，各大廠牌都有自行研發的專利材質。

◆褲子

　　登山或戶外活動專用的長褲，除了彈性及延展性佳以外，大多還具有吸濕排汗、透氣、防風、防潑水功能，天氣太冷時還是建議內層多穿一件保暖緊身褲。有些設計為兩截式，以拉鍊設計連結褲管，拆掉後就變成短褲。現在也有不少人習慣穿著機能緊身壓縮褲，有助於支撐關鍵肌肉群，防止乳酸堆積。

◆襪子

登山襪是最容易被新手忽視的配件，長時間行走時，登山襪可減少摩差、降低衝擊、避免起水泡、吸濕排汗和增加保暖度。推薦羊毛與化纖混紡的產品，兼具羊毛保暖、吸震的優點，以及化纖不易縮水、排汗和快乾的特性。

◆雨衣褲

身體潮濕時所散失的熱量是身體乾燥時的25倍，因此保持身體乾燥是保暖的第一要件。就算有高級防水外套，若遇上真正長時間大雨，還是需要真正的雨衣出馬，多日行程容易遇到崎嶇地形，建議使用兩截式雨衣褲，行動較方便。

◆備用衣物

多準備一套備用衣物，除了可適時保暖，身體濕掉時也能迅速讓自己回乾，此外，睡前若是能夠換上乾爽衣物再鑽進睡袋，也有助於一夜好眠。

◆手套

白色棉質工具手套是CP值超高的小幫手，遇到需要攀爬的地形可避免手掌摩擦，必要時也有些許保暖作用，但若是冬季的高海拔山區行程，保暖的防水手套還是必須。

◆睡袋

保暖能力取決於充填材料的膨脹程度和睡袋形狀。填充材料有天然羽毛、人造纖維和棉質，其中羽絨睡袋最輕、最保暖，人造纖維次之。睡袋形狀分為信封型和人型，信封型的活動空間較大，人型就樣木乃伊一樣，從頭到腳包起來，保暖性較高。

選購睡袋時，產品上有舒適溫度到極限溫度的標示，但台灣山區多風潮濕，相較於乾冷的國外氣候，體感溫度更低，所以建議在標示的溫度加上5至8度才足夠。

◆睡墊

睡墊直接影響睡眠品質，即使住在山屋內，多鋪一層睡墊，能有效增強防潮、保暖和舒適程度。睡墊有充氣式和泡棉材質，泡綿睡墊便宜、耐用輕巧且隔熱性佳，充氣睡墊則比較舒適、折疊後體積較小，缺點是比較重且價格偏高。

◆帳篷

大多適合新手的路線都有設備完善的山屋，若申請到山屋就不需背帳。想嘗試露營的新手，建議先向親朋好友商借，或是於戶外用品店租用，若想自己選購，可從有內外帳設計的蒙古包帳入手，並注意防水性（係數越高防水越佳）、通風設計、是否附防水地布等。至於帳篷大小，考慮到睡袋、睡墊及背包放置，建議購買比使用人數多一到兩人的帳蓬。

陡峭山脊岩場，登上絕壁練膽量

text Cindy Lee　photo 周治平

台中｜鳶嘴稍來步道

雙手拉緊保命繩索，小心翼翼攀爬陡峭岩壁，登上絕壁之頂，擁抱王者視野，山巒層疊、雲海翻騰，台灣紅榨槭妝點嫣紅，彩繪季節限定的柔美。

鳶嘴山岩壁陡峭具挑戰性，攀爬不只需要體力也要膽量。

TIPS

交通方式　台3線開車往東勢方向，過東勢大橋後右轉循台8線續行接豐勢路，接著
　　　　　轉東坑路接上大雪山林道，車行出橫嶺山隧道後，隧道出口左側即為「鳶
　　　　　嘴山登山口」，約在大雪山林道27公里處。繼續上行至大雪山森林遊樂
　　　　　區收費站，即為「稍來山登山口」，約在林道35.1公里處。

海拔高度　1800～2300公尺

步道總長　單程約5.6公里，雙向進出。

步行時間　全程約5～6小時

行程建議　9:00鳶嘴山登山口（27K）→9:40景觀台→10:00木造涼亭→10:40鳶嘴山
　　　　　→11:40大雪山林道27.3K出口叉路→13:00稍來山→14:00稍來山登山口
　　　　　（35.1K）

注意事項　1.鳶嘴山須拉繩攀岩，新手不適合單獨前往，懼高症者請自行斟酌。
　　　　　2.計畫於稍來山瞭望台或鳶嘴山頂欣賞日落，務必攜帶頭燈或手電筒，下
　　　　　　山沿途無照明。
　　　　　3.若沒有安排兩處接駁的車輛，建議由鳶嘴向稍來方向縱走，過稍來觀
　　　　　　景台後，經右邊山徑取道稍來南峰，於大雪山林道30.4K出口，可節省林
　　　　　　道步行時間。

行程難度　★★★★☆

MAP

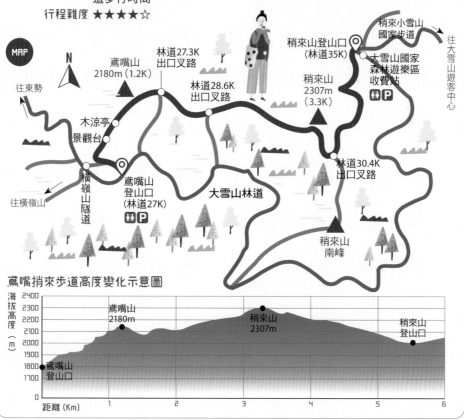

鳶嘴捎來步道高度變化示意圖

鳶嘴山步道前段，也有豐富的林相。

鳶嘴山屬於雪山西南稜後段，因山頂尖石狀似鳥嘴而得名，地勢崢嶸，險峻危崖若天然岩場，山頂視野絕佳；與鳶嘴山相鄰的稍來山原屬台中大雪山森林林場，林相豐富，每當深秋之際，滿山如野火燃焰的台灣紅榨槭點綴翠綠山林，是季節限定的明艷山顏。

　　兩山縱走的出入口分別為橫嶺山隧道口、大雪山林道35.1公里收費站，步道全程約5.6公里，在海拔高度1800公尺至2300公尺間上上下下，克服需手腳並用的亂石陡坡、攀爬驚險刺激的岩壁、踏上鬆軟針葉林地毯、走過浪漫紅槭樹林，豐富又刺激的步道，適合對自己體力和膽量有點信心的人。

開始即是考驗

　　上午九點多抵達大雪山林道27公里處，橫嶺山隧道口旁已停滿山友車輛，看來沿路上少不了高手指點，忽然對這趟未知的挑戰放心不少。

　　步道初始是平緩上升的階梯，一面熱身、一面調整呼吸，經過橫嶺山與鳶嘴山的分叉路口後，一路陡上的亂石坡才是考驗體力的第一關，岩塊像被惡作劇打散成不規則的巨石，每一步都得費力跨開步距，突起的樹根增加行進難度，到達途中觀景平台前，不過幾百公尺的路程，已然氣喘吁吁。

　　觀景平台展望極佳，中央山脈層次綿延深淺不一的綠，玉山、秀姑巒山、東卯

山等在眼前排隊唱名。

　　趁著停歇喘氣的時間，觀察緊緊抓住岩石的強韌樹根，盤根錯雜擴張領地，在陡坡危崖邊站穩根基，原來我們已進入高山杜鵑林區。

　　台灣特有種的森氏杜鵑枝幹粗壯，可成長高達十公尺，4月至5月花期，粉紅或粉白花朵遍佈山林，在綠葉岩縫間恣意盛開，和嬌滴滴的平地杜鵑花不同，自有一股野性嬌豔。

驚險鳶嘴，懼高者迴避

　　繼續踏上陡峭亂石坡，一口氣衝向休息涼亭，行程重頭戲在涼亭後才正式展開。幾近75度角的大片岩坡橫亙山路盡頭，一道巨大裂縫像刻意雕琢的石頭天梯，劈開岩壁向頂端延伸，雙手緊緊抓牢繩索，看準落腳岩縫，一步一步、小心翼翼地向上攀爬，還好裸石岩壁表面粗獷，摩擦力強，再加上安全繩索的輔助，只要膽大心細，即使手腳並用攀掛於幾乎垂直的岩稜，也是驚而不險。▷

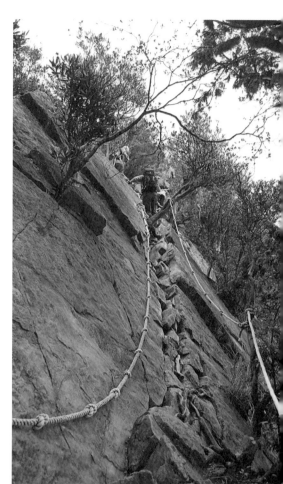

鳶嘴稍來步道生態豐富，也有台灣黑熊出沒的蹤跡。

上：攀爬岩壁需要膽大心細，手腳並用。　下：鳶嘴山步道初始是平緩上升的階梯。

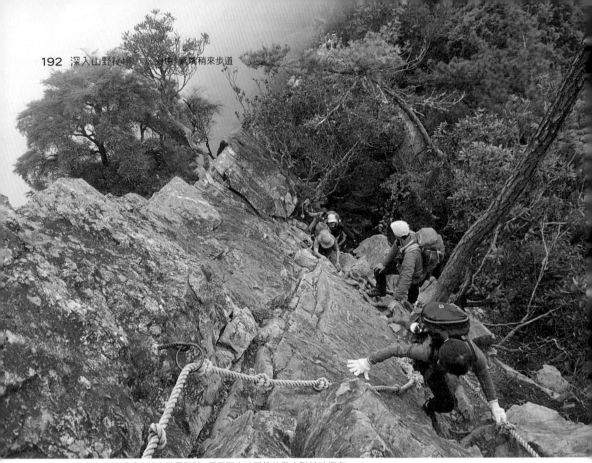

鳶嘴東陵幾乎垂直的岩壁最驚險，需用不少時間等待登山隊輪流攀爬。

幾近垂直的岩壁擺放木梯，輔助人們攀爬。

　　鳶嘴山脊如一把鋒利刀刃，俐落斜插於翁鬱群山之界，含有白色石英成分的岩壁，在陽光照射下閃閃發光，從稍來山回望，山尖獨峙傲立，形狀像倒鉤的銳利鳶嘴，海拔僅有2,180公尺，立足鳶嘴，360度環景展望，卻有臨風御天下之淋漓暢快。

　　雄偉絕壁下，大甲溪和大安溪和緩流過新社、石岡，隱約可見大雪山林道盤旋山腰的弧線，北面聳立橫嶺山、馬那邦山，東側稍來山紅榨槭彩繪艷紅，南面玉山山脈與中央山脈雲霧縹緲，如展開一幅動態的潑墨山水畫軸。

　　自鳶嘴東稜下山，才能體會「上山難，下山更難」的真意。嶙峋岩壁，幾乎沒有可安穩立足之地，背轉而下，似行走在恐

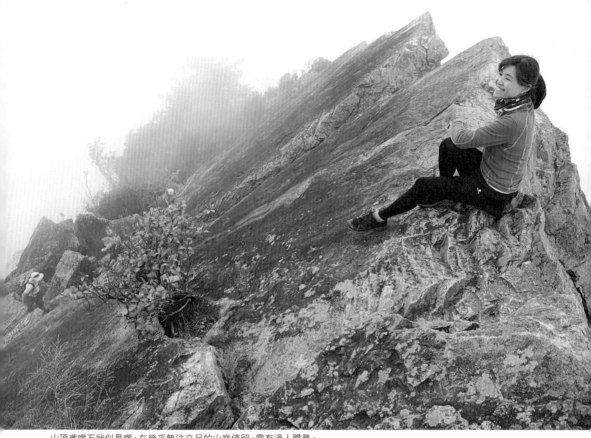
山頂鳶嘴石狀似鳥嘴，在幾乎無法立足的山脊停留，需有過人膽量。

龍背脊尖端，稍不留神就可能滑落，方才的遼闊壯觀變成了千尺危崖，突然一段氣勢懾人的垂直陡降，即使有打入岩壁的竹節鋼筋提供踩踏，腎上腺素依然瞬間飆升，連擅長戶外活動的澳洲人登山團也大呼過癮。

深秋裡的紅艷稍來

跟隨熱心山友的腳步緩慢下攀，抵達鳶嘴山下的鞍部叉路口，支線可返回大雪山林道27.5公里處，直走則續行2.1公里至稍來山。前往稍來山大多沿著稜線縱走，通過鳶嘴山的震撼教育，接下來雖也少不了拉▷

左：來到鳶嘴山與稍來山的分岔口。　右：稍來山步道也有拉繩走岩的陡坡，但已不構成難度。

上：踏上稍來山步道，綠林舒緩縹緲。　下：在稍微寬闊的平緩步道，更有餘裕欣賞森林美景。

繩攀升的陡坡，對我們已不構成難度。

　　綠蔭蔽天的高大松衫林間，華山松、二葉松落下滿地針葉，稍微寬闊的平緩步道上，厚厚的松針地毯柔軟又有彈性，像赤足踩踏記憶棉床墊，相當舒適，偶爾山嵐飄過，水霧瀰漫林間，與穿透樹葉的陽光嬉戲，空靈輕紗，如夢似幻。

　　經過2.5公里的里程木樁，驚喜乍見赭紅步道，台灣紅榨槭早已換上新妝，渲染翠綠樹梢，落下一地嫣紅，譜寫深秋初冬的山林詩篇。

　　稍來山海拔2,307公尺，為小百岳之一，山頂保留一座碩果僅存的防火瞭望台，以前是森林巡守員監控森林火災的工作站，自衛星取代瞭望台功能後，現僅作為觀景台使用。

　　登上高台，視野豁然開朗，北邊巡禮大甲溪、大安溪、大克山、司令山與馬那邦山，西面展望鳶嘴岩峰、橫嶺山，南向遠

山頂保留一座防火瞭望台，現作觀景台用。

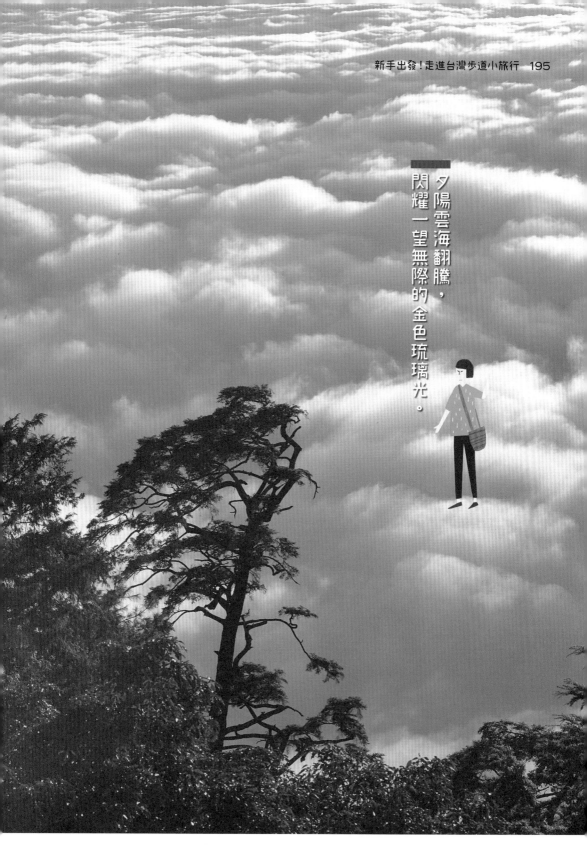

夕陽雲海翻騰，
閃耀一望無際的金色琉璃光。

台灣紅榨槭落下一地嫣紅，為步道換上柔媚新裝。

眺玉山群峰，冬季午後水氣充足而溫度降低，最容易生成一望無際的雲海，夕陽灑落燦爛金光，流雲翻騰如瀑，湧上山巔後傾瀉而下，山巒疊嶂似雲海中的蓬萊仙島，令人忘了身處凡間。

大雪山林道裡的原住居民

步道4公里處遇上叉路，往右可下切通往大雪山林道30.4公里，但沿途行經稍來山南峰，忽上忽下的山道還是需要點腳力；左邊則是寬大的之字形平緩下坡，悠閒步行於二葉松、紅檜樹林下，出口為大雪山林道收費站。若自行開車前往，不管選擇哪個出口，都需步行大雪山林道返回停車處。

若安排兩天的行程，可順遊大雪山森林遊樂區，鞍馬山工作站後方山麓的木馬古道及森林浴步道也能欣賞紅榨槭的美豔風情。

霧中的稍來山森林如夢似幻，似走入精靈居所。

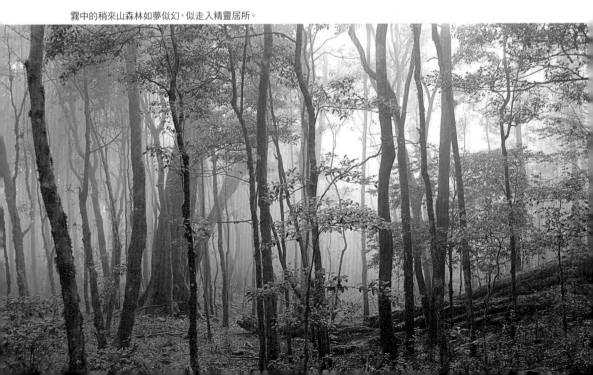

冬季下午三點後，稍來山瞭望台常見壯觀雲海。

此外，大雪山林道也是享譽國際的賞鳥聖地，擁有台灣二十四種特有種鳥類，藪鳥、金翼白眉、白耳畫眉、冠羽畫眉、五色鳥、青背山雀、紅頭山雀等都是跳躍山林間的可愛原住居民，在公路25公里處耐心等待，運氣好的話，或許能巧遇出門散步的國寶級藍腹鷳一家子。 📍

TOPIC

● 經過橫嶺山與鳶嘴山的分叉路口後，一路陡上的亂石坡是考驗體力的第一關，不規則的巨石岩塊，每一步都得費力跨開步距。

● 過了休息涼亭後，幾近75度角的大片岩坡橫亙山路盡頭，還好困難路段皆有繩索輔助。

● 自鳶嘴東稜下山，嶙峋岩壁，幾乎沒有可安穩立足之地，稍不留神就可能滑落。

● 抵達鳶嘴山下的鞍部叉路口，續行2.1公里至稍來山，大多沿著稜線縱走，也少不了拉繩攀升的陡坡。

● 稍來山頂保留一座碩果僅存的防火瞭望台，以前是森林巡守員監控森林火災的工作站，現僅作為觀景台使用，可欣賞夕陽落入雲海。

稍來山瞭望台，是欣賞日落雲海最好的地點。

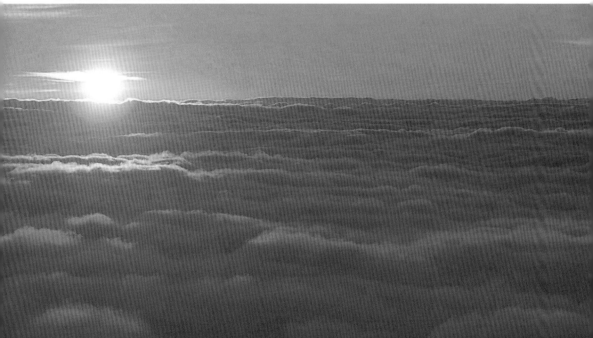

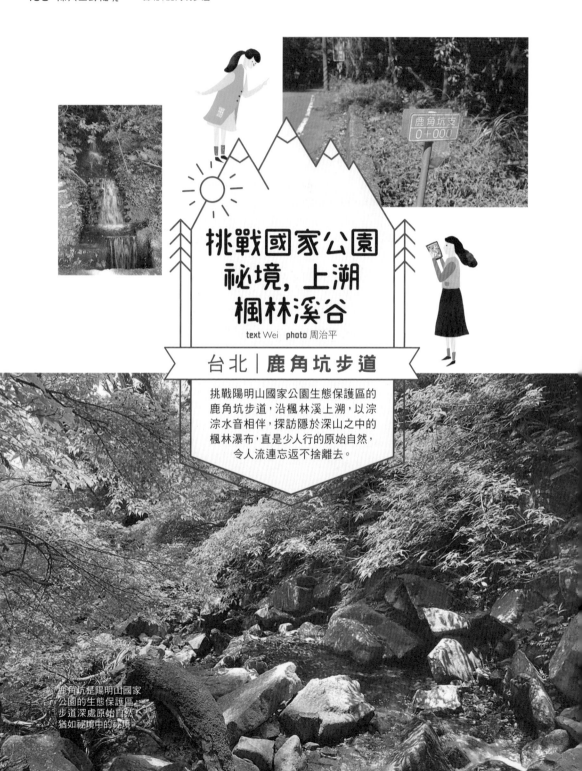

挑戰國家公園祕境，上溯楓林溪谷

text Wei　photo 周治平

台北│鹿角坑步道

挑戰陽明山國家公園生態保護區的
鹿角坑步道，沿楓林溪上溯，以淙
淙水音相伴，探訪隱於深山之中的
楓林瀑布，直是少人行的原始自然，
令人流連忘返不捨離去。

鹿角坑是陽明山國家
公園的生態保護區，
步道深處原始自然，
猶如祕境中的祕境。

TIPS

交通方式 自台北市區搭乘皇家客運1717號（台北—金山）至下七股站，循鹿角坑路牌沿鹿角坑產業道路步行約2公里，經彩虹橋抵鹿角坑生態保護區管制站。開車從仰德大道接陽金公路，續接竹子湖路，經馬槽溫泉，至竹子湖路251巷彩虹橋，即抵達管制站。

海拔高度 約330～640公尺

步道總長 單程約2.4公里，原路折返。

步行時間 約3.5～4小時

行程建議 9:00鹿角坑生態保護區管制站→9:20第一淨水廠→11:00楓林瀑布→12:30管制站

注意事項 1.欲進入生態保護區，須於預定進出日期前3至30日內向陽明山國家公園管理處提出申請，每日開放8隊次、每隊10人為限，由領隊帶隊進入。需列印陽管處寄發的核准函、申請人員名冊、入園投擲聯，並備身分證以供入園檢核。陽明山國家公園生態保護區入園申請系統：applyweb.ymsnp.gov.tw/ecological

2.開放時間9:30~16:00，需於11:00前進入。

3.建議穿著中或長筒雨鞋，並攜帶手套和登山杖。

行程難度 ★★★☆☆

MAP

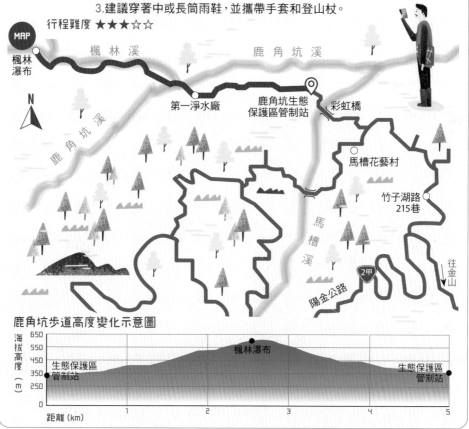

鹿角坑步道高度變化示意圖

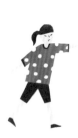

左：鹿角坑生態保護區管制站。　右：林間到處是飛舞的蜻蜓。

陽明山國家公園的三座生態保護區：夢幻湖、磺嘴山、鹿角坑，其中鹿角坑是最為神祕的一座，出入管制嚴格，並因步道路徑不明，需由專業領隊帶隊方能進入。

走進國家公園深處

　　鹿角坑生態保護區坐落陽明山國家公園深處，往楓林瀑布的健行步道源自於鹿角坑古道的主路線，據史書記載，古道建於清道光12年（1832），清咸豐4年（1854）北投社通事與金包里社業主議定二社以鹿角坑溪為界，分據南北，故又稱「蕃社合約古道」。古道路徑已不可考，以楓林瀑布為鹿角坑步道終點。

　　在台北車站搭上皇家客運1717號，繞

健行途中需多次涉水過溪，建議穿著雨鞋，並攜帶手套和登山杖。

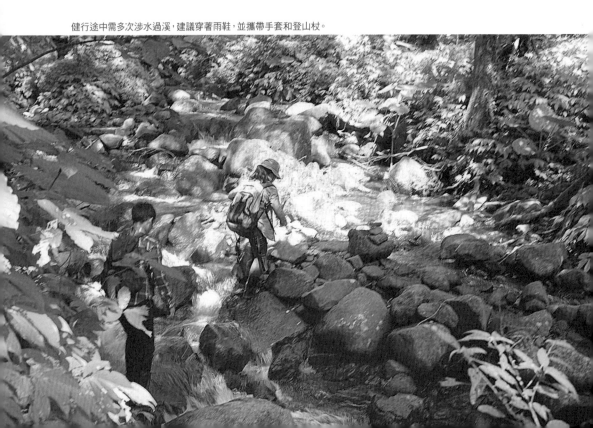

路徑不明，常必須以前人的疊石辨路。

行山區許久，至下七股站後步行約2公里方抵達步道入口的管制站。行前向陽管處申請入園核准，保留了核准函和申請人員名冊以備巡山員檢核，將投擲聯置入管制所信箱後，以陽管處告知的五位數密碼解鎖入園。

　　進入園區，眼前是一條碎石鋪就的產業道路，平坦易行。道路盡頭是鹿角坑淨水廠第一加壓站，一側溪中設了攔沙壩和魚梯。繞行至淨水廠後方，只見鹿角坑溪與楓林溪一左一右在此匯流，這裡才是鹿角坑步道的起點，往楓林瀑布，需沿楓林溪上行。踏石涉水過兩溪匯流處，先至楓林溪左岸，再至右岸，上溯楓林溪谷。

　　放眼望去，蔽天林木織成密不透光的涼蔭，蟬鳴響徹樹梢，溪水輾轉流過，一山綠意涵潤。林間蔓生了牽絲掛藤，草長及膝，點染了濃綠苔色的亂石疊砌成高低落差，每踏一步，都必須極度謹慎，以防摔倒。長草之間隱隱可見一線不甚分明的路徑，沿道雖可見前人留下的記路疊石，卻依舊幾次辨不出去向。

▷

上：經過淨水廠、攔沙壩之後，就是鹿角坑步道的起點。　下：鹿角坑山林極為原始，不容易步行。

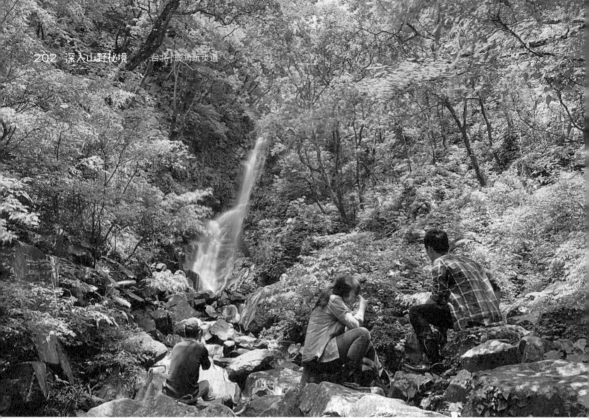

步道終點的楓林瀑布，獨佔一方清幽天地。

帶著好奇心觀察，總能不經意發現奇妙的自然生態。

不捨離去的祕境

開始先是健行，走到後來，必須手足並用，在亂石和斷木之間辛苦地攀上爬下，極耗體力。溪水乘山勢而下，或跌落成瀑，或積聚成池，步道在兩側溪岸交互穿梭，其間需多次涉溪，水急苔滑，即使穿了雨鞋卻仍不好走。

走鹿角坑步道，需隨時審度天候狀況，一見變天便應立即下山，否則大雨過後水勢高漲，便無法過溪。一路以水音相伴，據說這裡曾有山豬和毒蛇出沒，幸好不曾遇到。幾次累得要放棄，卻終於撐過最艱難的路段，轉入楓林溪左支流再走一小段，即到達楓林瀑布的所在。

瀑布高約二十多公尺，水勢沛然，沿陡峭山壁一躍而下，奔騰成一道白練，跌落下方散亂疊砌的青石堆，瀑布兩側青楓

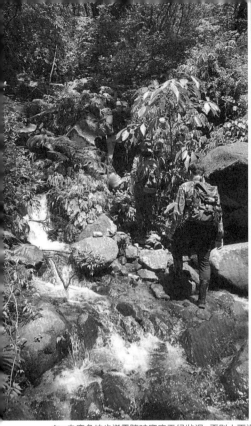
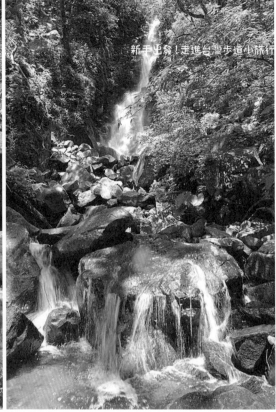

左：走鹿角坑步道需隨時審度天候狀況，否則大雨過後水勢高漲，便無法過溪。 右：楓林瀑布的悠然景致令人難忘。

蔓生。溪水冰冷，涼霧挾帶山風拂面，沁人心脾。

　　天際雲層疾行而過，灑落了時隱時現的陽光，在一方幽靜天地變幻出萬千光影。此般少有人知的祕境美景，令人忘卻一路的體力耗盡的辛苦，看不厭瀑布流動的景致，只覺得不捨下山離去。 📍

途中發現台灣特有種的褐樹蛙，兩眼之間的頭頂處有一倒三角形斑紋，是其特徵。

TOPIC

● 進入園區，道路盡頭是鹿角坑淨水廠第一加壓站，繞行至淨水廠後方，鹿角坑溪與楓林溪一左一右在此匯流，這裡才是鹿角坑步道的起點。

● 路徑不明，沿道可見前人留下的記路疊石。

● 健行途中，需多次涉水過溪。

● 轉入楓林溪左支流再走一小段，即到達楓林瀑布的所在。

INFO

▲ 新北市山岳協會
web www.thma.org.tw

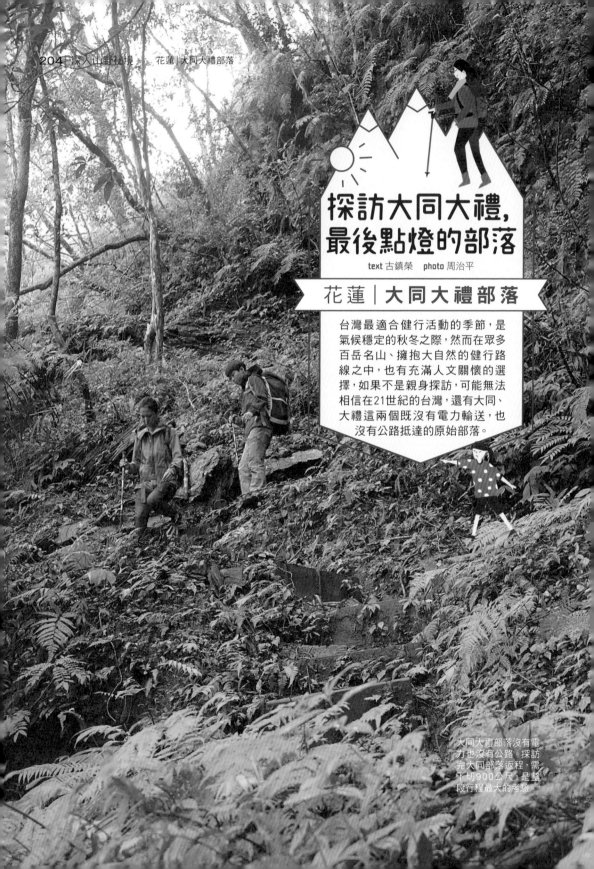

探訪大同大禮，
最後點燈的部落

text 古鎮榮　photo 周治平

花蓮｜大同大禮部落

台灣最適合健行活動的季節，是
氣候穩定的秋冬之際，然而在眾多
百岳名山、擁抱大自然的健行路
線之中，也有充滿人文關懷的選
擇，如果不是親身探訪，可能無法
相信在21世紀的台灣，還有大同、
大禮這兩個既沒有電力輸送，也
沒有公路抵達的原始部落。

大同大禮部落沒有電
力也沒有公路。探訪
完大同部落返程，需
下切900公尺，是整
段行程最大的考驗。

TIPS

交通方式 從花蓮火車站或新城火車站搭乘花蓮客運、臺灣好行巴士或太魯閣客運，於太魯閣台地（遊客中心／國家公園管理處）下車；或開車沿台8線至太魯閣國家公園遊客中心停車場停車。得卡倫步道入口位於太魯閣台地北段步道西側停車場公廁旁，由得卡倫步道進入，可接上大同大禮部落。

海拔高度 120～1128公尺

步道總長 單程10.6公里，可原路折返或回程接砂卡礑步道環形路線。

步行時間 2天

行程建議 D1：9:00遊客中心／得卡倫步道登山口→12:00大禮部落、大禮教堂→16:00大同部落夜宿

D2：8:00大同部落→10:30三間屋→12:10砂卡礑步道口

注意事項 1.建議前往大禮部落可安排當天往返，前往大同部落應安排兩天行程。

2.步道路程雖然不長，但地形陡峭、雨後濕滑多泥濘，道路錯綜複雜，建議

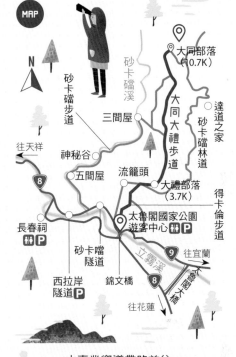

MAP

往天祥
砂卡礑步道
神秘谷
五間屋
長春祠
砂卡礑隧道
西拉岸隧道
錦文橋
往花蓮

大同部落(10.7K)
砂卡礑溪
三間屋
流籠頭
大同大禮步道
大禮部落(3.7K)
達道之家
砂卡礑林道
得卡倫步道
太魯閣國家公園遊客中心
立霧溪
往宜蘭

由專業嚮導帶路前往。

3.二處部落居民多移居山下，部落住宿必須事先預訂。

4.砂卡礑步道常因颱風、豪雨及地震損壞關閉，出發前請先至國家公園網站或於遊客中心詢問即時路況。

行程難度 ★★★★☆

大同大禮步道高度變化示意圖

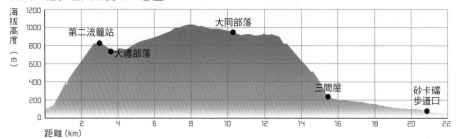

海拔高度（m）

第二流籠站
大禮部落
大同部落
三間屋
砂卡礑步道口

距離（km）

往大禮部落前進，要登上落差近一千公尺的陡上稜線。

上：大禮部落廢棄的日式木屋門廊，是健行客躲雨的好地方。　下：在大禮部落的日式木屋附近發現廢棄汽水玻璃瓶。

從太魯閣國家公園上的簡介看來，大同大禮這條全長僅10.6公里，海拔高點也只有1128公尺的步道，對於健行者的體力負荷，似乎不會造成太大的考驗。

　　然而不論是從太魯閣國家公園管理處後方的步道，或是砂卡礑溪步道前往，都要登上落差近一千公尺的陡上稜線，才能在海拔一千公尺左右，走上連絡兩個部落之間的林道。雖然不需擔心高山反應，但仍需不錯的腳力才有辦法走完全程。

大禮部落，太魯閣族世居200年的土地

　　出發第一天，一行人搭乘火車抵達花蓮，轉乘接駁車抵達太魯閣國家公園管理處，在此大夥兒做最後的糧食器材補充。在天氣開始轉壞之前，我們魚貫進入登山口，爬上嚮導口中所說的「恐龍背」，沿著

山脈支稜陡上。

　　山雨欲來的天氣雖然涼爽，不過陡峭濕滑的山徑，讓我們有時還得手腳並用，不一會兒就汗流浹背。在抵達流籠站後開始張羅午餐，我們眺望來時路，看著腳下的立霧溪口，還有如螞蟻一般的遊覽車，都不敢相信自己爬了這麼高。

　　午餐之後雨勢突然加劇，在備好雨具之後，一行人「莫聽穿林打葉聲」繼續攀升，在冬季少見的滂沱大雨和氤氳霧氣中，終於抵達了下一個流籠站，也宣告此行爬坡路段的結束。

　　大禮部落在下行兩三百公尺的山坳裡，於是我們拾級而下，在大雨中抵達這個舊稱「赫赫斯」的半廢棄部落，沿途不少久無人居的木屋，偶爾傳來幾聲狗吠，似乎想極力證明此處尚有人煙。

　　我們在一間深鎖大門的日式木屋門廊下避雨休息。這裡是太魯閣族世居兩百餘年的部落，歷經各朝代以及日本人蠻橫的統治，都未曾使強悍的太魯閣族人離開▷

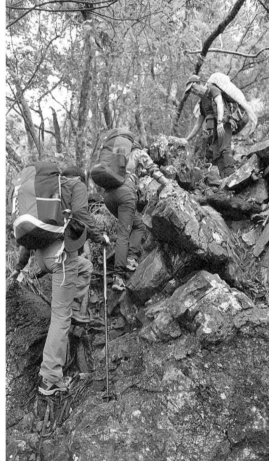

步道上有清楚的指標。

上：從山徑上遠眺腳下的立霧溪及遠方的太平洋。
下：陡峭濕滑的山徑得手腳並用攀爬。

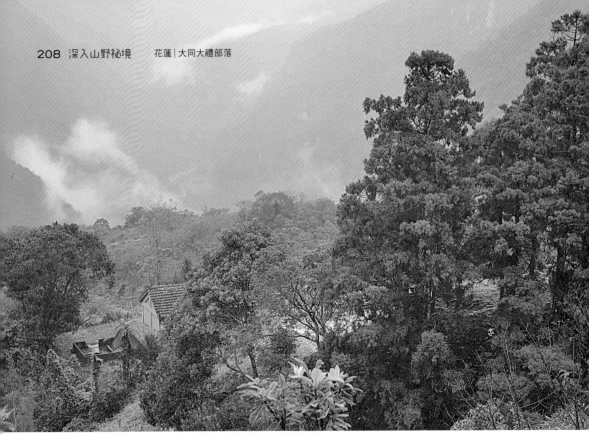

大禮部落在下行兩三百公尺的山坳處，沿途不少久無人居的木屋。

從大禮部落廢棄教堂的規模看來，不難想見過去的熱鬧景象。

這片祖先開墾的土地。沒想到卻因為電力供輸無法抵達，讓這個百年部落擋不住現代化的洪流，年輕人紛紛下山找尋工作機會，以致於十屋九空，只留下偌大的教堂，還有當年奮勇抗日的歷史，讓後人憑弔。

　　想像以前的人們是怎樣在這裡辛勤耕作，又是如何歡欣地期待每個星期天到教堂裡做禮拜，眾人彷彿也聽見山谷裡迴盪起悠揚的風琴聲，隨著詠歎聖人的詩歌遠颺。

山中民宿，達道之家

　　晚間我們投宿在位於兩部落之間的達道之家，「民宿主人達道絕對是這條路上最值得認識的人！」嚮導以堅定的語氣如此說道。

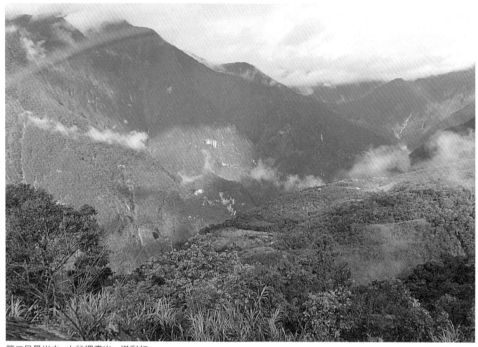

第二日晨光中，山谷裡畫出一道彩虹。

屋裡正在準備晚餐的老人，並不在意我們把身上的雨水傾瀉在地板上，只轉頭過來說了聲：「你們來得好晚。」他就是高齡八十多歲的達道·莫那（Dadau Mona），就像他不為人熟知的漢名「黃明源」一樣，老先生的日語說得比中文還要好，15歲前都生活在日本時代的達道，完成小學學業之後，就一直待在這祖先的土地上。曾養過鴨、魚，還種過香菇和無數的蔬菜水果，只要能讓他在這片土地上生存的方 ▷

左&右：晚上留宿達道之家，豐盛的晚餐除了少數蔬菜之外，所有食材都是從山下扛上來的。

達道之家民宿位在大同大禮兩部落之間。

法，老人幾乎都嘗試過了，唯一無能為力的，就是遲遲不肯到來的電力。達道用中日文夾雜的無奈語氣說：「他們說這裡是國家公園，牽電線過來就要砍樹，不可以的。」如今為了生活方便，達道只好搬到山下居住，只有在民宿有客人時才上山。

在這沒有電力的深山裡，還可以洗熱水澡簡直是天堂般的享受，幫忙用柴燒水

的達道孫子黃威笑著說：「今天柴火都被雨淋濕了，燒得比較慢。」他還說瓦斯桶也是用扛上來的，所以只能用來煮菜。

在享用完達道為大家準備的豐盛晚餐後，大夥就圍在營火旁聊天，達道祖孫倆與大家分享許多山裡的故事：為了讓訪客可以看見日出，他們開闢了一條山徑通往山脊，只要早起就可以眺望從太平洋升▷

吃完晚餐，大家圍著營火聽達道說山裡的故事。

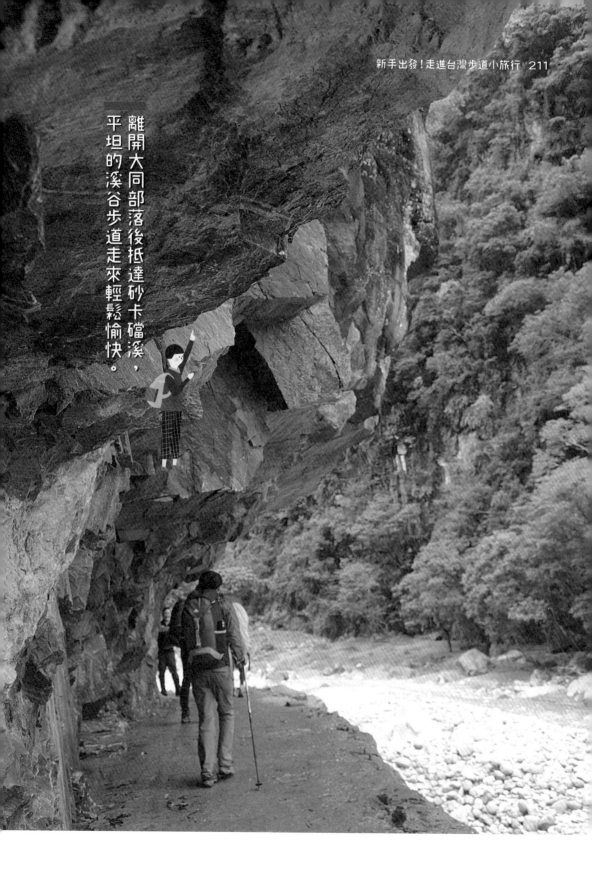

離開大同部落後抵達砂卡礑溪，平坦的溪谷步道走來輕鬆愉快。

左：砂卡礑溪三間屋至五間屋路段有幾處步道崩塌，需要下切溪谷河床。　右：辛苦完成下切900公尺的挑戰，終於有餘力欣賞溪谷風光。

TOPIC

- 進入登山口，爬上「恐龍背」，沿著山脈支稜陡上。
- 大禮部落在下行兩三百公尺的山坳裡，沿途不少久無人居的木屋。從大禮部落廢棄教堂的規模看來，不難想見過去的熱鬧景象。
- 民宿達道之家，主人達道絕對是這條路上最值得認識的人！
- 此行最大的挑戰：一路下切900公尺，才能抵達砂卡礑溪畔的三間屋。
- 平坦的砂卡礑溪谷步道走來輕鬆愉快，不過三間屋至五間屋路段還是有幾處步道崩塌，需要下切溪谷河床。
- 砂卡礑溪與立霧溪匯流處，是此次健行的終點。

INFO

▲太魯閣國家公園管理處
web www.taroko.gov.tw
▲達道之家
add 花蓮縣太魯閣立霧山
tel 0932-019-638（達道），0928-367-878（黃威）

起的旭日。僅僅兩週前，達道駕駛搬運車在林道上翻落山谷，幸好及時跳車才毫髮無傷。

在這海拔1200公尺的山上，老人說著中日交雜的語言，過著現代人無法想像的生活，彷彿是另外一個國度，不過從他臉上的笑容看來，肯定比我們還快樂。

大同部落，上山容易下山難

第二天一早雨過天晴，晨光中山谷裡出現一道彩虹！

離開民宿，我們走上前往大同部落的林道，不過看起來規模比大禮部落還要大的大同部落，村子裡的人煙卻更為稀少。

稍事休息之後，就準備接受此行最大的挑戰，一路下切900公尺，才能抵達砂卡礑溪畔的三間屋，堪稱是抵達終點前的終極考驗。在經過三小時折騰後，終於抵達三間屋。

沿著砂卡礑溪步道往外走，終於在暮色降臨之前，一行人回到中橫公路上，完成了兩天將近20公里的健行探訪舊部落之旅。

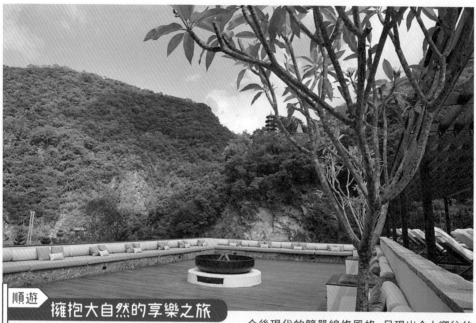

順遊　擁抱大自然的享樂之旅

　　在耗盡全身最後一點力氣之後終於完成部落旅途，一行人坐上接駁車，來到位於群山環抱的太魯閣晶英酒店。手機兩天沒有訊號之後重新上網，讓我們有著恍如隔世的時空錯置感，不敢相信這裡的應有盡有和昨晚的一切從簡，僅有半天的距離。

　　飯店以洗練而充滿設計感的布置元素，結合後現代的簡單線條風格，呈現出令人嚮往的優質度假氛圍。

　　客房分為一般客房和行館區，可滿足不同客群的度假享受，餐廳美食也由專業廚藝團隊負責，可以品嚐到中西多國創意料理。

　　在沐浴更衣後飽餐一頓，我們走到泳池畔，聆聽阿美族歌手莫言以獨特的沙啞嗓音演唱祖先流傳下來的原住民組曲，回味獨特的山林部落之旅。

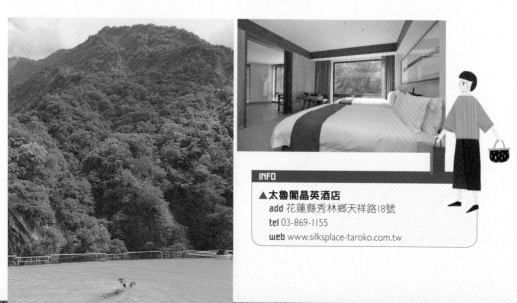

INFO

▲ 太魯閣晶英酒店
add 花蓮縣秀林鄉天祥路18號
tel 03-869-1155
web www.silksplace-taroko.com.tw

從南投走到花蓮，穿越台灣屋脊

text 古鎮榮　photo 周治平

南投－花蓮｜能高越嶺古道

在擁有數以百計三千公尺高山的台灣，想要從島嶼中央穿越崇山峻嶺，似乎不是一件簡單的事，然而走上能高越嶺古道，兩天之內就能從南投走到花蓮，完成橫斷寶島的壯舉。

穿越雲霧中的古木林。如果說台灣還有少數鮮為人知的仙境，能高越嶺古道必是其中之一。

TIPS

交通方式 東西登山口均無大眾交通工具可到達，建議安排雙邊接駁較方便。若自行開車，西段屯原登山口可從國道3號霧峰交流道下，轉國道6號續接台14線往霧社，經廬山後轉屯原產業道路抵達；東段為奇萊登山口，花蓮縣台9省道行至干城轉台9丙往銅門，續行經銅門檢查哨、龍澗發電廠，至磐石保線所或奇萊登山莊。

海拔高度 1860～2860公尺

步道總長 約26.5公里，雙向進出。

步行時間 2至3天

行程建議 D1：8:00屯原登山口→10:20雲海保線所→15:00天池山莊夜宿
D2：6:00天池山莊→7:00光被八表碑→7:50檜林吊橋→10:20檜林保線所→12:40五甲崩山→14:00奇萊登山口(26.5K)→以下視路況安排接駁車或繼續步行→15:00奇萊山莊(保線所)→16:10天長隧道→18:00磐石保線所

注意事項 1.西段毋需辦理入山許可證，東段需申請入山。天池山莊床位於出發前5至60日開放申請，床位採抽籤方式，於住房日30日前開始抽籤。
2.雲海保線所至天池山莊的路段，會經過兩、三處大崩壁，崩壁每年都會因颱風或豪雨而改變，須留心落石、儘速通過。
3.從屯原登山口到天池山莊，得背負重裝步行13公里，雖然大多為和緩好走的上坡，對新手而言仍是大挑戰，行前建議先進行體能訓練。
4.全程路程較長，兩端皆需安排接駁車輛，建議安排三天兩夜行程。
5.西段全線及天池山莊(床位/營地)因步道坍塌受損，暫停開放，後續開放狀況請至台灣山林悠遊網查詢。

MAP

行程難度 全程★★★★★、西段屯原至天池山莊★★★★☆

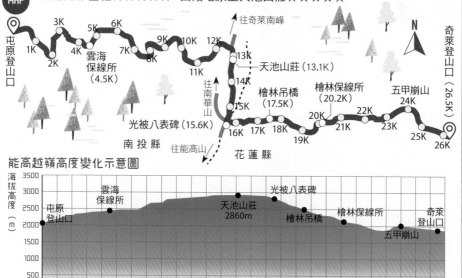

向第一個休息點雲海保線所前進。

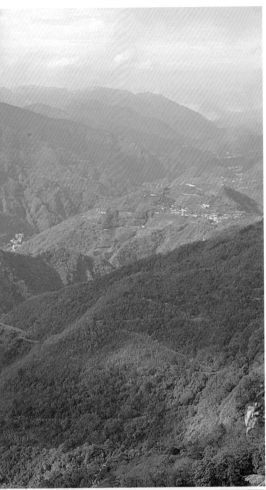

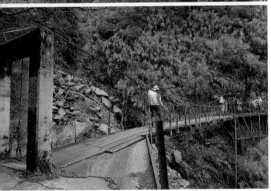

上：能高越嶺古道西段可遠眺廬山、霧社及清境地區。　下：有小吊橋方便我們越過山澗溪流。

　　一條越嶺山徑，往往歷經幾代開拓，能高越嶺古道自日治時期為征伐太魯閣群原住民而興築（1914），直到台電公司完成東西向輸電工程（1953），見證了一世紀以來的台灣發展史。

　　如今藉由汽車接駁之便，自南投屯原登山口入山至花蓮奇萊登山口，步道全程26.5公里，花兩天時間健行即可走完。然而以中央山脈上的光被八表紀念碑為界，西段與東段的路況、自然生態皆大異其趣，這次我們一起登上台灣屋脊。

走進台灣屋脊的捷徑

　　為了早點入山，一行人前一天晚上就抵達廬山溫泉投宿，第二天清晨我們搭著接駁車蜿蜒而上，在屯原登山口，嚮導帶著大家做操暖身。

　　全長26.5公里的能高越嶺古道，以屯原登山口為起點，位在13.1公里處的天池山莊正好將古道分為東西兩段，西段坡度平緩，路況良好，天池山莊的管理員以及修築步道的工程人員甚至都以機車做為代步工具。

　　這條路線可以登上名列百岳的南華山、奇萊南峰等山頭，以致於天池山莊到了週末假日總是一位難求，嚮導笑說：「雖然這條步道路況好到被山友稱為通

往中央山脈的高速公路，不過要在這條路上騎摩托車可不是簡單的事！」為了安全起見，目前能高越嶺古道全段都禁止民眾騎自行車。

　　路面寬廣的古道走來輕鬆，在嚮導指引下，不論是眺望馬海濮富士山，還是望見腳下豁然開朗的廬山、霧社層巒疊翠，都讓人一再發出讚歎聲。午間抵達4.5公里處的雲海保線所時，一行人開始炊煮午餐。

夜宿天池山莊

　　吃完午餐後的路況仍然相當好，只不過有幾段崩壁，需要高繞通過。從標高近兩千公尺的屯原登山口到海拔2860公尺的天池山莊，路況即使不錯，還是得爬升超過800公尺，抵達天池山莊前會對健行者的腳力形成考驗。在通過號稱全台最高吊橋的能高瀑布吊橋之後，終於順利完成古道西段挑戰，抵達天池山莊。

　　天池山莊這座屋齡不到10年的兩層木造建築，就台灣登山山屋的標準看來，簡直是五星級水準。在只有太陽能發電機的情況下，山莊晚間八點就要熄燈。

　　為了趕上日出，第二天一早眾人摸黑起床出發，在頭燈微弱光線的指引下，前往15.5公里處的光被八表紀念碑。

　　第二次世界大戰之後，為了將東部充沛的水力發電資源，轉到工業城市較多的西部，台電公司執行「東電西送」計畫，將高壓電線拉過中央山脈，所選擇的地點不是別處，正是標高僅2800公尺的光被八表紀念碑所在的啞口。

行過崩壁路段須小心落石。

日出前的雲海氣象萬千，晨曦微光中，大地染成一片金黃。

上：搖搖晃晃的吊橋懸在山林間，更添驚險神祕的氣氛。 下：沿途古木參天，是古道東段最迷人的特色。

在晨曦微光中，一行人抵達了正從粉紅色轉為金黃色的紀念碑。這裡是中央山脈的上面，這裡一邊是南投，一邊是花蓮，就像台灣的屋頂一樣！接下來的日出與雲海場景，更讓人目瞪口呆。

接下來還有一整天的路要走，眾人就在光被八表紀念碑前合影之後，踏上人跡較少的東段古道。

崩山高繞, 考驗意志力

一離開稜線就急速下切的東段路線，讓人隱約感到不安。通過幾段木瓜溪上流源頭的山澗，還有雜草叢生的吊橋，漸漸走進雲海裡。

雖然山徑並不好走，但穿越在紅檜森林裡卻有意想不到的收穫，陽光穿過林間濃霧，讓走過參天古木下的旅人顯得更渺小，如果說台灣還有少數鮮為人知的人間仙境，這裡必定是其中之一。

抵達位於20.1公里處的檜林保線所時，雖然略顯疲累，但日式木屋和大理石

一行人在光被八表紀念碑前合影留念。

古道東段下切走進雲海裡，沿途有許多山澗崩壁，必須手腳並用方能通過。

門牌的古意盎然，恰恰適合山裡氣氛。稍事休息後，眾人走向最後一段路程。

如果說能高越嶺古道的前面20公里路程精彩多變，那麼最後6公里多的路程就只剩下對健行者體力和意志力的考驗了。距離步道終點僅2公里的五甲崩山高繞路段，陡上200公尺，憑著一股不服輸意念支撐，最後終於見到標示26.5公里的最後一支路牌。

完成從南投走到花蓮的旅程，必須穿越山澗崩壁，從有路走到沒有路，崩壁高繞路段也讓人走到崩潰。然而，不管是影片或照片都無法形容山上的美景於萬一，一定要自己走一趟，才能體驗山裡真正的美！ ◎

TOPIC

● 能高越嶺古道西段可遠眺廬山、霧社及清境地區。

● 雲海保線所是第一個休息站。

● 能高瀑布氣勢磅礡。在通過號稱全台最高吊橋的能高瀑布吊橋之後，抵達天池山莊。

● 第二天摸黑起床出發，在頭燈微弱光線的指引下，前往15.5公里處的光被八表紀念碑，欣賞最不能錯過的日出。

● 古道東段沿途有許多山澗崩壁，必須手腳並用方能通過。

● 東段路線穿越在紅檜森林裡，是台灣少數鮮為人知的人間仙境。

● 位於20.1公里處的檜林保線所，是古道東段的重要休息站。

● 距離步道終點僅2公里的五甲崩山高繞路段，陡上200公尺。

INFO

▲ 天池山莊
web tconline.forest.gov.tw/order

左：在台電檜林保線所稍事休息。　右：途中溪流小清新美景。

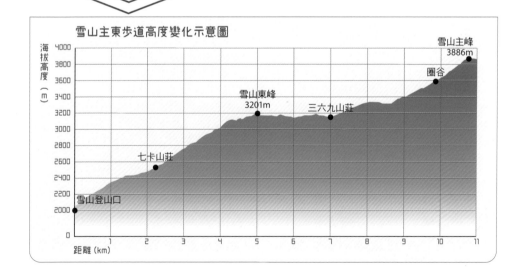

攀越巔峰，雪山登頂小天下

text 古鎮榮　photo 周治平

台中│雪山主東峰步道

在三千公尺高山超過一百座的寶島台灣，把登山當作休閒生活的一部份，似乎是天經地義的事，然而對於生活在都市，每天頂多爬爬捷運站樓梯的人來說，第一次登山就挑戰台灣第二高峰，是否有點不自量力？我們卻真的做到了。

挑戰台灣第二高峰雪山，被視為比登玉山難度更高，我們辦到了！

雪山主東步道高度變化示意圖

海拔高度（m）

距離（km）	

雪山登山口 2000m
七卡山莊
雪山東峰 3201m
三六九山莊
圈谷
雪山主峰 3886m

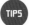 **TIPS**

交通方式 宜蘭或羅東搭乘國光客運1751、1764號至武陵農場（每日兩班），或從台北火車站東三門搭台灣觀光巴士e-go直達武陵農場（需3天前訂車），再步行或搭乘遊園車至登山口。

海拔高度 2140～3886公尺

步道總長 單程10.9公里，原路折返。

步行時間 2～3天

行程建議 D1：9:00雪山登山口→10:00七卡山莊→14:10雪山東峰→15:00三六九山莊
D2：8:00三六九山莊→10:30雪山圈谷→11:30雪山主峰→14:00三六九山莊
D3：7:00三六九山莊→12:00七卡山莊→13:00雪山登山口

注意事項 1.雪山入山（園）申請手續：行前5日至2個月內請至台灣登山申請一站式服務網申請入園證，同時預約七卡山莊或三六九山莊的床位；入園審核通過後，即可在同一系統申請入山證。登山時請隨身攜帶入園證、入山證及身分證明文件，以供查核使用。申請書內含行程計畫、人員名冊，申請時每件不超過12人為原則，同時間進入之申請人員均不得重覆，經許可後核發許可證。

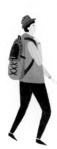

2.若時間有限，可選擇第二天攻頂後直接返回登山口，但一天需步行約15小時，對體力是極大負荷。建議新手安排三天行程，第二天可將大背包留在三六九山莊，攜帶輕便背包攻頂。

3.冬季時主峰、圈谷和黑森林容易積雪結冰，需有冰爪等雪攀裝備，並於申請入園時檢附「雪攀裝備及技術自我檢查表」及領隊雪訓證明文件，才會核准入園。

行程難度 ★★★★★

MAP

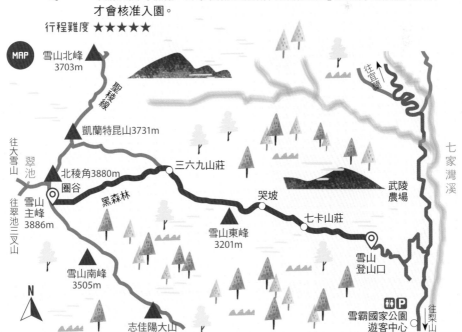

哭坡是雪山主東線的陡坡，僅數百公尺的山徑海拔高度上升近一百公尺。

上：登山口的拂曉絕景。　下：在七卡山莊稍事休息。

玉山是許多人第一次挑戰台灣百岳的首選，但是從海拔2140公尺的登山口直上3886公尺雪山主峰的雪山主東線登山步道，卻以高達一千七百公尺以上的落差，被視為比玉山更難挑戰的登山路線，加上沿途豐富的自然生態，以及不若玉山排雲山莊一位難求的盛況，在最適合登山的秋天，我們一行人朝向台中武陵農場出發。

登山前充分休息

為了第二天一早就從雪東線步道登山口出發，一行人驅車前往海拔近兩千公尺的武陵農場。武陵農場不僅是雪山主東峰線步道的登山口，也是探訪桃山、品田山、池有山、喀拉業山等武陵四秀，以及從大霸尖山至雪山主峰這條「聖稜線」縱

趕在天黑前，前進三六九山莊。

上&下：雪山東峰標高3201公尺，能望見聖稜線與武陵四季，有著絕佳視野。

走路線的主要起點，所以一到了秋冬等熱門登山季，這條路線的熱鬧程度不會輸給玉山。

　　初次登高山者最怕上山吃不下、睡不著，所以上山前的充分休息非常重要。武陵櫻花季時一房難求的武陵富野度假村，是武陵農場鄰近區域最高檔的住宿地點。

　　第二天一早，七點半準時出發。一開始就是似乎綿延不絕的階梯，雪東線步道上每100公尺就有標示里程的木樁，如果覺得路走不完，不妨以下一個木樁為目標，不知不覺會覺得走比較快。

登上哭坡不掉淚

　　出發後兩小時，我們抵達擁有上百床位的七卡山莊，過去在救國團組成的雪山登峰隊時代，每一梯次百餘名隊員都是從武陵農場步行至此歇息一晚，再向三六九山莊出發。

　　目前也有不少登山隊採取此一方式：週五晚上從台北出發至登山口，再健行至七卡山莊住宿，週六健行至三六九山莊，▷

氣氛深邃幽靜的黑森林。

隔天再摸黑攻頂後下山，傍晚時分就能回到台北，不必請假就能完成台灣第二高峰的攻頂行程。

接下來的路段是比較單調乏味的之字坡連續彎路，在氣喘吁吁穿過樹林之後，對面中央山脈的兩座名山：南湖大山與中央尖山赫然映入眾人眼簾，在藍天白雲的陪襯之下，這幅絕景讓人讚歎不已。

到了接近三千公尺的哭坡下，終於能夠休息享用午餐！一行人在哭坡下享用午餐，順便好好觀察這個雪山主東線上最令人畏懼的陡坡。由於這段僅數百公尺的山坡海拔高度上升了近一百公尺，過去的登山者手腳並用還是爬不上去，加上隆起的

在三六九山莊眺望遠山風景。

登上雪山主峰前的圈谷地形相當陡峭，考驗登山者的體能。

山脊氣勢懾人，因而有哭坡之名，但其實並沒有想像中困難。

三六九山莊，旅人最佳庇護所

抵達雪山東峰岔路口時，今天的終點三六九山莊似乎已近在咫尺，我們開心地卸下背包，衝上雪山東峰山頂拍照。

前往三六九山莊的山徑坡度起伏不大，趕在天黑之前，一行人完成了今天長達7公里的健行路程。

由於登上雪山主峰的登山客有超過八成是經由雪山主東線，所以位在途中的三六九山莊就更形重要。三六九山莊雖然海拔僅三千一百公尺左右，但由於背後的山頭過去曾測量出海拔3690公尺而得名，幾經改建之後，目前設施還算完善，加上擁有來自黑森林的穩定水源，成為登上雪山前眾人最佳的庇護所。

高山上黑夜來臨得特別快，必須注意保暖，在平地還能穿短袖短褲的季節，高山上竟然如此寒冷。由於第二天凌晨一點就要起床，時針不過指向七點，一行人就鑽進睡袋裡就寢了。

為了趕在日出前登上雪山主峰，眾人一點就摸黑起床，在享用早餐稀飯時，夜空中的銀河閃爍不已。凌晨兩點，一行人在嚮導帶領下扭亮頭燈，化做山徑上的一列星斗，循著三六九山莊後面的陡長之字坡，朝著黑森林靜靜走去。

走進黑森林

大約半小時候我們走進彷彿深不見底的黑森林，整片森林都是由冷杉林組成，由於冷杉易裂的特性不能做為建材，方能▷

左：雪山圈谷是冰河時期的遺跡。右：由冷杉林組成的黑森林路徑不甚明顯。

躲過被砍伐的命運，成就雪山山麓這一片令人驚歎的絕景。

不過，也因為黑森林幅員遼闊且路跡不甚明顯，常使經驗不足的登山者在其間迷途，而且越走越深，最後完全找不到來時路。所以若想摸黑通過黑森林，一定要找有經驗的嚮導帶路。

黑森林不僅廣袤深邃，在夜間通過時一片漆黑甚至帶點陰森氣氛。我們在黑森林裡休息了兩次，但幽暗的冷杉林和充滿嶙峋巨石的山徑，還是讓大夥叫苦連天。

終於在天色漸亮之際，我們穿過了黑森林，雖然已可望見雪山主峰，但海拔高度僅3400公尺左右，還有近五百公尺要攀升。

這有如大碗公底部的雪山圈谷，其實是冰河時期的地質遺跡，代表這裡曾經是冰河的源頭，不過也正因如此，最後要攀上雪山主峰的這段路，等於是沿著陡峭的圈谷邊緣，通過一連串的碎石坡，才能登上次高山（日治時期雪山舊稱）之巔。

登頂者獨享的破曉景色

由於進度有些落後，當眾人行至圈谷半途時，第一道曙光已悄悄灑在雪山主峰上。在清晨微紅的曙光，讓雪山主峰和對面的北稜角呈現「丹山欲燃」火紅也似的▷

左&右：成功登頂，站在雪山之巔而小天下。

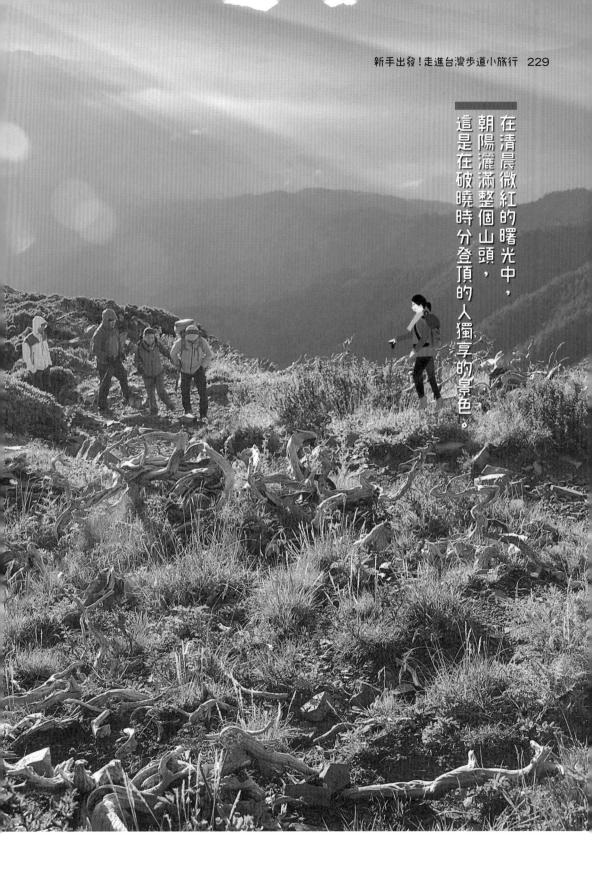

在清晨微紅的曙光中，
朝陽灑滿整個山頭，
這是在破曉時分登頂的人獨享的景色。

左：與標高3886公尺的石碑合照，是登頂者必要的儀式。　右：在雪山遠眺中央山脈，感動難以言語。

TOPIC

- 雪東線步道上每100公尺就有標示里程的木樁。
- 接近三千公尺的哭坡，僅數百公尺的山坡海拔高度就上升了近一百公尺，是雪山主東線上最令人畏懼的陡坡。
- 黑森林是由冷杉林組成，由於冷杉易裂的特性不能做為建材，方能躲過被砍伐的命運，成就雪山山麓這一片令人驚歎的絕景。。
- 雪山圈谷是冰河時期的地質遺跡，最後要攀上雪山主峰的這段路，是沿著陡峭的圈谷邊緣而行，地形相當陡峭。
- 在破曉時分走向山頂，抵達台灣第二高峰標高3886公尺的石碑。

絕景，這是只有在破曉時分登頂的登山者才能獨享的景色。我們走向山頂，在那裡迎接我們的，是台灣第二高峰標高3886公尺的石碑，和灑滿整個山頭的朝陽！

　　直到喝下登頂茶，都不敢相信自己辦到了！其實登頂前半小時都處於恍惚的狀態，只想放棄，但登頂之後心中有股奇妙的力量，現在終於明白什麼是登山的魅力了。

　　在下山途中，嚮導提醒我們，許多登山意外都是在下山時發生，原因很簡單，因為登山者在登頂時會全神貫注，甚至用盡所有的體力及意志力，在登頂後常常因為過於興奮或是體力耗盡而發生意外。

　　一行人在歷經近15小時的馬拉松式攻頂健行之後，終於在傍晚四點半左右，全員平安返抵登山口。　　◎

INFO

▲雪霸國家公園管理處
add 苗栗縣大湖鄉富興村水尾坪100號
tel 037-996-100
web www.spnp.gov.tw

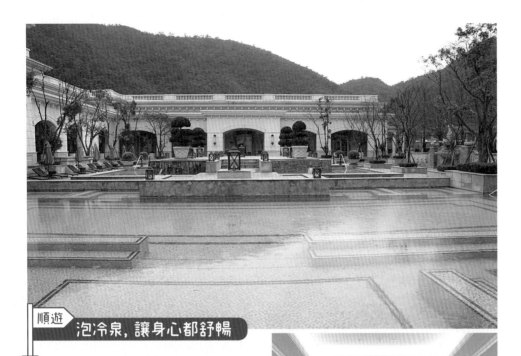

順遊

泡冷泉，讓身心都舒暢

　　拜北宜高雪山隧道開通之賜，從台北前往雪山登山口的最快方式就是取道宜蘭，我們在國道5號的終點蘇澳多歇一晚，入住位於蘇澳阿里史冷泉旁的瓏山林蘇澳冷熱泉度假飯店。

　　擁有名聞全台、全年恆溫22℃的純淨氣泡冷泉，同時也擁有溫泉，而且在房間內就設有冷熱泉雙浴池。歐洲風格的中庭，包括室內與戶外游泳池、水療池、冷溫泉池等多達18個水池設施，還擁有可以眺望蘇澳山海全景的頂樓裸湯，讓疲憊的身心立時都舒暢了起來。

INFO

▲ 瓏山林蘇澳冷熱泉度假飯店
add 宜蘭縣蘇澳鎮中原路301號
tel 03-996-6666
web www.rslhotel.tw

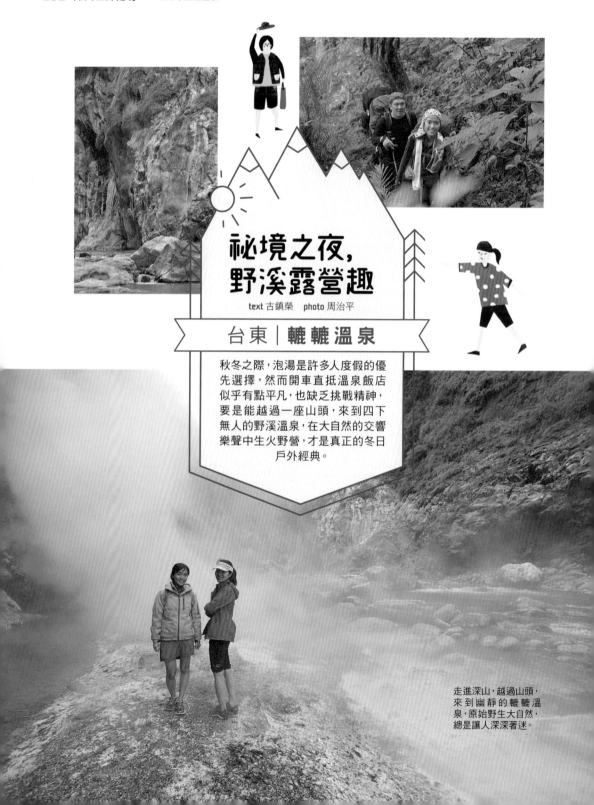

祕境之夜，野溪露營趣

text 古鎮榮　photo 周治平

台東｜轆轆溫泉

秋冬之際，泡湯是許多人度假的優先選擇，然而開車直抵溫泉飯店似乎有點平凡，也缺乏挑戰精神，要是能越過一座山頭，來到四下無人的野溪溫泉，在大自然的交響樂聲中生火野營，才是真正的冬日戶外經典。

走進深山，越過山頭，來到幽靜的轆轆溫泉，原始野生大自然，總是讓人深深著迷。

TIPS

交通方式　台20甲線南橫公路191.5K處轉入下馬產業道路，至廢棄工寮登山口車程約20分鐘，路況不佳且岔路多，非四輪傳動車輛或有當地嚮導帶路，勿輕易嘗試。

海拔高度　580～1440公尺

步道總長　約4.5公里，原路折返。

步行時間　2天

行程建議　D1：10:00工寮登山口→10:40稜線古道隘口→14:00轆轆溫泉
　　　　　D2：9:00轆轆溫泉→14:00稜線古道隘口→14:30工寮登山口

注意事項　1.進入轆轆溫泉可於7日前至內政部警政署網站辦理入山證，或當日至霧鹿派出所辦理登記。大崙溪屬魚類保護區，禁止捕捉或垂釣魚類行為。

2.步道濕滑難行且部份路段需溯溪，必須穿著防滑鞋款小心慢行。回程背負重裝在短距離內上升約800公尺，需要有相當的腳力。

3.從大崙溪畔紮營處前往溫泉露頭需要游泳渡溪，若沒有溯溪經驗，建議請專業嚮導帶領。

4.目前禁止進入，未來開放時間請至內政部警政署網站查詢。

行程難度　★★★★★

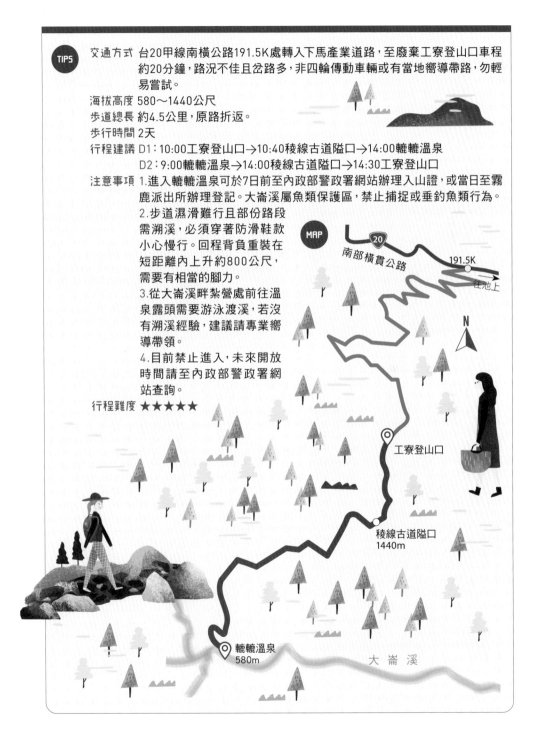

MAP

南部橫貫公路　20　191.5K
往地上

N

工寮登山口

稜線古道隘口
1440m

轆轆溫泉
580m

大崙溪

前往轆轆溫泉既爬升又下切的山徑，再加上得背負野營設備，是相當大的挑戰。

上&下：在野溪邊搭帳篷，有天然地熱保暖，也能享受一夜好眠。

既然要在野溪溫泉露營，當然要找一個最「遠」的目的地，此次選定的目標是位於台東縣海端鄉的轆轆溫泉，雖然距離台20線南橫公路不遠，然而從登山口先爬升200公尺、再下切溪谷800公尺的山徑，卻對健行者的體力形成相當大的挑戰，加上要背負露營及野炊所需器材設備，想要親炙轆轆溫泉的野溪風光可沒那麼簡單。

精疲力盡大考驗

前往轆轆溫泉的山徑叉路多又崎嶇，最好是請當地的嚮導帶路。從南橫公路下馬部落附近的產業道路搭接駁車上行，經過約20分鐘的顛簸，抵達有著廢棄工寮的轆轆溫泉登山口。

這條路線一部份曾經是原住民獵道

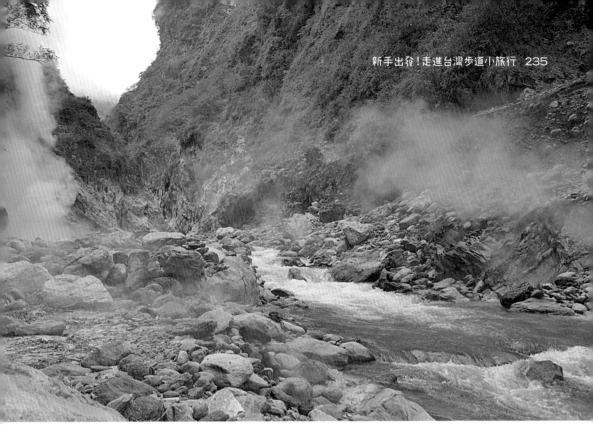

前往溫泉源頭，必須橫渡大崙溪，走進那片迷濛祕境。

和日治時期修築的古道，大約二十多年前一支專門探勘台灣野溪溫泉的登山隊在發現轆轆溫泉之後，才有越來越多慕名而來的健行客造訪這條越嶺道，平時一般人約需3至4小時方能抵達轆轆溫泉。

當我們抵達標高1400公尺的高點準備下切時，嚮導要求眾人扭亮頭燈，雖然天色還亮，但嚮導的命令相當堅決：「接下來的路段都在森林裡，又是下坡，如果沒有清楚的視線，很容易滑倒或受傷。」

一走進樹林裡，眾人就明白嚮導所言不虛，在海拔一千多公尺的山徑上樹木枝葉茂密，除了會遮蔽天光之外，盤根錯結的樹根對健行者的專注力也是很大的考驗，隨著天色變暗，大家滑倒的頻率也漸漸升高，從一開始的驚呼連連，到後來都習以為常了。

最保暖的天然電毯

在天色全黑之後，眾人行進速度更加緩慢，路途的驚險卻未隨之減少，嚮導指著從河谷穿過樹林的微弱火光說：「那裡就是營地，看來今晚我們有夥伴了。」沒想到這「最後一哩路」走來特別艱難，抵達溪谷前的步道循著山澗而下，更是讓大家精疲力竭，最後終於抵達了大崙溪畔海拔560公尺的轆轆溫泉。

身上分不清汗水和雨水的眾人，即使狼狽還是分工整地搭營、埋鍋造飯，在換上乾爽衣物、酒足飯飽之後，終於可以好整以暇地圍著營火話家常。事前的調查都是紙上談兵，不管別人怎麼形容，都沒有自己走一遭來得真切！

因為天色已晚，野溪溫泉要第二天才有機會泡，眾人打算前去上游看轆轆溫泉 ▷

左：難度不高攀岩是探訪轆轆溫泉源頭的必經之路。　右：溫泉水礦物質沉積，岩壁呈現繽紛美麗的色彩。

的泉源露頭，在期待美景的心情下，於淙淙溪水聲中沉沉睡去。

　　第二天一早起床，每個人都說帳篷裡好溫暖，原來轆轆溫泉附近的溪床底下就有地熱，整個晚上帳篷下的沙地不斷地送上陣陣暖意，大家都睡得滿頭大汗，幾乎用不上睡袋了，這也是轆轆溫泉才有的天然電毯！

　　吃完早餐，一行人就逆流而上，沿著河岸前往上游的源頭，才走不消十分鐘，就遠遠望見霧氣氤氳的河谷，由於冷熱交會產生大量水氣，讓整個山谷更添神祕色彩，也激起大家冒險的因子。

霧氣氤氳的壯闊溪谷

　　經過溯溪、攀岩和渡河之後，我們抵達了轆轆溫泉的源頭，接近沸點的滾燙熱水就從溪床中源源不絕地湧出。　▷

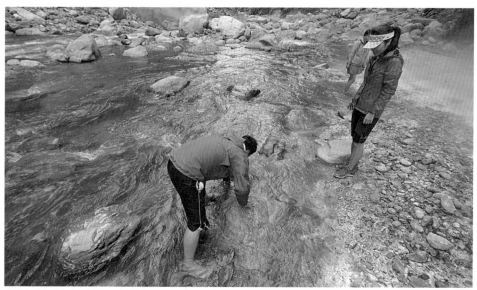

當試在溪床堆砌出天然湯池，但想調和出適當溫度有些難度。

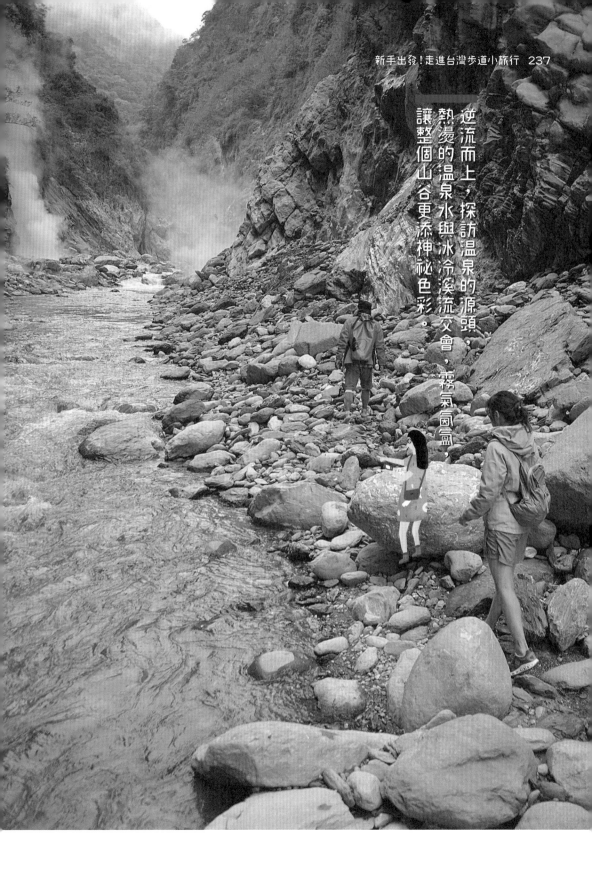

逆流而上，探訪溫泉的源頭；熱燙的溫泉水與冰冷溪流交會，霧氣氤氳，讓整個山谷更添神祕色彩。

返程路途因為天候不佳，同樣耗去不少體力。

雖然美景宜人，但是溫泉露頭湧出的水溫度太高，溪水又過於冰冷，要完美地調和出適當的水溫，做出野溪溫泉池，有點困難，最後在安全考量下我們放棄在泉源溪谷泡湯的念頭，改回營地泡足湯。

在轆轆溫泉泉源下游約一公里內，山壁上處處都是溫泉露頭，在溪床附近也有許多地方有溫泉湧出，只要在溪畔將沙地挖深，再引入適當溪水，就成了坐看山谷的天然足湯。

眾人還發現溫泉的另一妙用：用溫泉洗裝備不用怕水太冷，洗完之後放在會發熱的沙地上烘乾也很有效率！

回家的路途一樣天候不佳，上升近900公尺的濕滑山徑又將大家的體力消耗不少，在後半段天黑使用頭燈的情況下，即使下坡的200公尺高度也耗去不少時間和體力，終於在花了7小時之後，一行人平安抵達登山口。

雖然此行因為天候不佳，而耗費了更多精力，但也發現許多健行及露營的魅力，總能想起那一個深秋溪谷的野營之夜，說不定下一趟旅遊還是去露營！

TOPIC

● 從登山口先爬升200公尺，而後再下切溪谷800公尺。

● 在標高1400公尺的高點下切，接下來的路段都在茂密森林裡。

● 轆轆溫泉營地在大崙溪畔，海拔560公尺處。

● 沿著河岸前往上游轆轆溫泉的源頭，必須橫渡大崙溪，難度不高的攀岩也是探訪源頭的必經之路。

順遊　南橫公路上的唯一飯店享受

　　雖然回程時間延誤，不過幸而我們預定入住的天龍溫泉飯店就在不遠處，從登山口約半小時車程即可抵達。

　　天龍飯店是南橫公路上唯一較具規模的溫泉飯店，標高750公尺，山谷環抱，環境清幽，在戶外泡湯區享受溫泉時還經常可以遇到台灣藍鵲造訪，形成一幅從容風景。

　　第二天一早，我們前往附近的六口溫泉煮蛋。這附近的溪谷原本有許多溫泉露頭，在溪床自己動手挖就能泡野溪溫泉，不過八八風災後已面目全非。主管單位為了遊客安全，將溫泉引至南橫公路旁，打造成六口溫泉池，三口高溫池可以煮蛋、三口低溫池可以泡腳，成了遊客們駐足停留，欣賞對岸黃金溫泉瀑布的最佳景點。

INFO

▲ **天龍溫泉飯店**
add 台東縣海端鄉霧鹿村1-1號
tel 089-935075
web www.chiefspa.com.tw

新手出發！

修訂T版 走進台灣
步道小旅行

作者 TRAVELER Luxe 旅人誌 編輯室
特約編輯 李曉萍 Cindy Lee
封面&版面設計 徐昱
美術設計主任 周慧文
特約美術設計 洪玉玲
地圖繪製 董嘉惠
插畫繪製 希拉
行銷經理 呂妙君
行銷企劃專員 許立心

生活旅遊事業總經理兼墨刻社長 李淑霞
出版公司 墨刻出版有限公司
地址 台北市104民生東路二段141號9樓
電話 886-2-2500-7008
E-mail mook_service@hmg.com.tw
大人的美好時光 www.travelerluxe.com
旅人誌粉絲團 www.facebook.com/travelerluxe

發行公司 英屬蓋曼群島商家庭傳媒
股份有限公司城邦分公司
城邦讀書花園 www.cite.com.tw
劃撥 19863813
戶名 書虫股份有限公司
香港發行所 城邦（香港）出版集團有限公司
地址 香港灣仔駱克道193號東超商業中心1樓
電話 852-2508-6231
傳真 852-2578-9337

經銷商 農學股份有限公司
（電話：886-2-2917-8022）
製版 藝樺彩色製版股份有限公司
印刷 科樂印刷事業股份有限公司
ISBN 978-986-289-644-0、9789862896501（EPUB）
城邦書號 KB3050
修訂第一版三刷 2022年10月
定價 399 元・HK$133
版權所有・翻印必究

國家圖書館出版品預行編目資料

新手出發！走進台灣步道小旅行
TRAVELER Luxe 旅人誌 編輯室──修訂第一版

臺北市：墨刻出版股份有限公司, 2021.10
240 面 ；16.8*23 公分── Let's OFF：KB3050
ISBN 978-986-289-644-0（平裝）
1. 登山 2. 健行 3. 台灣
992.77 110015525